L'ART
DE
PEINTURE
PAR
CH. ALPH. DU FRESNOY.

L'ART
DE
PEINTURE
DE
C. A. DU FRESNOY,

Traduit en François.

Enrichi de Remarques, revû, corrigé,
& augmenté

Par Monsieur DE PILES.

QUATRIEME EDITION.

A PARIS;

Chez CHARLES ANTOINE JOMBERT,
rue Dauphine, à l'Image Notre-Dame.

M. DCC. LI.
Avec Privilege du Roi.

PRÉFACE.

Mon cher Lecteur,

De tous les beaux Arts, celui qui a le plus d'Amateurs, est sans doute la Peinture ; & le nombre en est presque aussi grand que celui des hommes. On en voit même quantité qui se piquent de s'y connoître, ou parce qu'ils ont fréquenté les Peintres, ou parce qu'ils ont vû les bons Tableaux, ou enfin parce qu'ils ont le goût naturellement bon. Cependant cette connoissance (si tant est qu'ils en ayent) est si superficielle & si mal fondée, qu'il leur est impossible de dire en quoi consiste la beauté des Ouvrages qu'ils admirent, ou le défaut de ceux qu'ils condamnent. Et certes il

PRÉFACE.

est aisé de voir que cela ne vient d'autre chose que de ce qu'ils n'ont point de regles pour en juger, ni de fondemens solides: ce sont cependant autant de lumieres qui éclairent l'esprit, & le conduisent à une entiére & parfaite connoissance. Je ne pense pas qu'il soit nécessaire de faire voir ici que la Peinture en doit avoir; il suffit d'être persuadé qu'elle est un Art; car comme on sçait, il n'y a point d'Art qui n'ait ses préceptes. Je me contenterai seulement de dire que ce petit Traité en donne d'infaillibles, puisqu'ils sont fondés sur la raison & sur les plus beaux Ouvrages des meilleurs Peintres, que notre Auteur a examinés pendant plus de trente années, & sur lesquels il a fait toutes les reflexions nécessaires pour rendre son livre digne de la postérité. Et quoi qu'il soit fort petit, il contient néanmoins de grandes choses, & ne laisse rien échapper qui

PRÉFACE.

soit essentiel à la matière qu'il traite : si l'on veut prendre la peine de le lire avec un peu d'attention, on trouvera sans doute qu'il est bien capable de donner la plus fine & la plus délicate connoissance à ceux qui aiment la Peinture, comme à ceux qui en font profession.

Il seroit trop long de faire voir en détail les avantages qu'il a par dessus les autres qui ont paru devant lui, on aura aussi-tôt fait de le lire, pour en juger par soi-même. Tout ce que je puis en dire, c'est qu'il n'y a pas un mot qui ne porte dans celui-ci, & que dans les autres il s'y rencontre deux défauts considérables, c'est qu'avec ce qu'ils en disent trop, ils n'en disent pas encore assez. J'espere enfin que l'on avouëra qu'il est utile presque à tout le monde ; aux Amateurs, pour s'instruire à fonds & pour juger avec connoissance de cause ; & aux Peintres, pour travailler sans inquiétude & avec

plaisir; puisqu'ils seront en quelque façon assûrés de la bonté de leur Ouvrage. Il en faut user comme d'une liqueur précieuse, à laquelle on prend d'autant plus de goût que l'on en boit peu: Lisez-le-souvent lisez-en peu, mais goûtez-le bien, & ne passez pas legerement les endroits que vous verrez marquez d'une *, sur lesquels il y a des remarques, qui vous en donneront plus d'intelligence. On les trouvera par le moyen des Nombres qui sont à côté de la Version de cinq en cinq Vers, en cherchant pareil nombre dans les Remarques qui sont à la fin, & qui sont distinguées les unes des autres par cette marque §.

On trouvera dans les dernieres pages de ce Livre les sentimens de l'Auteur sur les Peintres qui se sont acquis le plus de réputation, & parmi lesquels il n'a pas voulu comprendre ceux qui étoient encore en vie. On vous les donne tels qu'on

PRÉFACE.

les a trouvés écrits de sa main parmi ses papiers.

Pour la Traduction que vous verrez à coté des Vers Latins, voici par quelle occasion & de quelle maniere elle a été faite. La Passion que j'ay pour la Peinture, & le plaisir qu'elle me donne lorsque je m'y exerce quelque-fois, me firent rechercher avec empressement l'amitié de feu Monsieur du Fresnoy, à cause des grandes lumieres qu'il avoit de ce bel Art : Et notre connoissance vint à tel point, qu'il me confia son Poëme, qu'il croyoit que j'entendois assez bien pour me prier de le mettre en notre Langage. Et en effet nous nous en étions entretenus si souvent, & il m'avoit fait entendre ses pensées de telle sorte qu'il ne m'avoit pas permis de douter de la moindre chose. J'entrepris donc de le traduire ; & je m'y employai avec plaisir & avec soin ; je le lui communiquai, & y changeai

PRÉFACE.

tout ce qu'il voulut, jusqu'à ce qu'il fût enfin à sa fantaisie, & tel qu'il vouloit lui faire voir le jour. Mais la mort l'ayant prevenu, j'ai crû que c'étoit faire tort à sa mémoire, que de priver plus long-temps le Public de cette Version, que l'on peut dire assurément être dans le véritable sens de l'Auteur & selon son goût; puisque lui même en a rendu de grands témoignages à quelques-uns de ses Amis, & que ceux qui l'ont connu, sçavent très-bien qu'il n'étoit pas d'humeur à me rendre cette complaisance contre sa pensée. J'ay crû que je devois dire cecy touchant la fidélité de ma Traduction pour ceux qui n'entendent pas le Latin; car pour les autres qui ont la connoissance de l'une & de l'autre Langue, ils en pourront juger facilement.

Les Remarques que j'ai mises ensuite sont encore entiérement conformes aux sentimens de l'Auteur;

PRÉFACE.

& je suis certain qu'il ne les auroit pas desaprouvées. J'ai tâché d'y expliquer les endroits les plus difficiles & les plus nécessaires, de la maniére à peu près que je l'en ai oüi parler dans les conversations que j'ai eües avec lui. Je les ai faites les plus courtes & les moins ennuyeuses que j'ai pû, afin de les faire lire à tout le monde. Que si quelques-uns ne les trouvent pas à leur goût, comme il arrivera sans doute, je les leur abandonne, & je ne serai pas fâché qu'un autre fasse mieux : Je les supplie seulement de vouloir bien, dans la Lecture qu'ils en feront, n'apporter aucun goût particulier, ni aucune prévention d'esprit : & que la bonne ou mauvaise opinion qu'ils en doivent prendre, vienne d'eux-mêmes, sans qu'elle leur soit inspirée par autrui.

AVERTISSEMENT.

ON avoit augmenté l'Edition précedente d'une suite de Figures Academiques, deffinées & gravées par Seb. Le Clerc; mais comme elles n'ont aucun rapport à ce Traité, & qu'elles se trouvent d'ailleurs fort ufées, on a crû devoir les retrancher de cette nouvelle Edition. Pour dédomager le Public de la fupreffion de ces Figures, on leur a substitué le petit Dictionnaire des Termes les plus ufités dans l'Art de Peinture qui se trouve à la fin de cet ouvrage, & qui a merité l'approbation des Artistes, & des Connoiffeurs.

DE L'ART
DE
PEINTURE.

DE ARTE GRAPHICA LIBER.

UT *Pictura Poesis erit;*
similisque Poësi
Sit Pictura, refert par æmu-
la quæque sororem,
Alternantque vices & nomina; muta
Poësis
Dicitur hæc, Pictura loquens solet illa
vocari.
Quod fuit auditu gratum cecinêre
Poëtæ,
Quod pulchrum aspectu Pictores pin-
gere curant;
Quæque Poëtarum numeris indigna
fuére,
Non eadem Pictorum operam studium-
que merentur:

DE L'ART DE PEINTURE.

*Les endroits que vous verrez ici marquez d'une * sont plus amplement expliqués dans les remarques placées à la fin de ce Poëme.*

* LA Peinture & la Poësie sont deux Sœurs qui se ressemblent si fort en toutes choses, qu'elles se prêtent alternativement l'une à l'autre leur office & leur nom. On appelle la premiere une Poësie muette, & l'autre une Peinture parlante. Les Poëtes n'ont dit que ce qui pouvoit flatter l'oreille, & les Peintres ont toujours cherché ce qui pouvoit donner du plaisir aux yeux. Enfin ce qui a été indigné de la plume des uns, l'a été du pinceau des

A ij

autres. * Car pour contribuer toutes deux aux honneurs de la Religion, elles s'élevent jusques dans les Cieux; & ayant les entrées libres dans le Palais de Jupiter, elles joüissent de la vûe & de la conversation des Dieux, dont elles observent la majesté, & considérent la merveille de leurs discours, pour en faire part aux hommes, à qui elles inspirent en même temps ce feu céleste que l'on void dans leurs Ouvrages. De-là elles courent par tout l'Univers, & n'épargnent ni soins ni études pour recueillir ce quelles trouvent digne d'elles; elles foüillent, pour ainsi dire, dans tous les siecles passés, elles cherchent dans leurs Histoires des Sujets qui leur soient propres, & prennent bien garde d'en traiter d'autres que ceux, qui par leur noblesse, ou par quelque accident remarquable, méritent d'être consacrés à l'éternité, soit sur la mer, soit sur la terre, ou dans les Cieux. Et c'est par ce moyen que la gloire des Héros ne s'est pas éteinte avec leur vie, & que ces merveilleux Ouvrages, ces prodiges de

*Amba quippe sacros ad Relligionis
 honores*
*Sidereos superant ignes, Aulamque
 Tonantis*
*Ingressæ, Divûm aspectu, alloquio-
 que fruuntur,*
*Oraque magna Deûm, & dicta ob-
 servata reportant,*
*Cœlestemque suorum operum mortali-
 bus ignem.*
*Inde per hunc orbem studiis coëunti-
 bus errant,*
*Carpentes quæ digna sui, revolutaque
 lustrant*
*Tempora, quærendis consortibus Ar-
 gumentis.*
*Denique quæcumque in cœlo, terrâ-
 que, marique*
*Longius in tempus durare, ut pul-
 chra, merentur,*
*Nobilitate suâ claroque insignia ca-
 su,*
*Dives & ampla manet Pictores at-
 que Poëtas*
*Materies, inde alta sonant per sæcula
 mundo*
*Nomina, magnanimis Heroïbus inde
 superstes*

Gloria, perpetuòque operum miracula restant;
Tantus inest divis honor Artibus, atque potestas.
25 *Non mihi Pieridum chorus hîc, nec Apollo vocandus,*
Majus ut eloquium numeris, aut gratia fandi
Dogmaticis illustret opus rationibus horrens:
Cum nitidâ tantùm & facili digesta loquelâ
Ornari præcepta negent; contenta doceri.
30 *Nec mihi mens animusve fuit constringere nodos*
Artificium manibus, quos tantum dirigit usus;
Indolis ut vigor inde potens obstrictus hebescat,
Normarum numero immani Geniumque meretur:
Sed rerum ut pollens Ars cognitione gradatim
35 *Naturæ se se insinuet, Verique capacem*

l'Art, que nous admirons encore tous les jours, se sont heureusement conservés. (* Tant ces Arts divins ont été honorés, & tant ils ont eu de puissance.)

Il n'est pas nécessaire d'implorer ici le secours d'Apollon, ni celui des Muses, pour la grace du discours, ni pour la cadence des vers, qui n'étant que des préceptes, n'ont pas tant besoin d'ornement, que de netteté.

Je ne prétens point par ce traité lier les mains des Ouvriers, dont la science ne consiste que dans une certaine pratique qu'ils ont affectée & dont ils se sont fait comme une routine. Je ne veux pas non plus étouffer le génie par un amas de régles, ni éteindre le feu d'une veine qui est vive & abondante: mais j'ai plûtôt dessein de faire ensorte que l'Art fortifié par la connoissance des choses, passe en nature peu à peu & comme par degrés, & qu'ensuite il devienne un pur génie, capable de bien choisir le vrai, & de savoir faire le discernement du beau naturel d'avec le bas & le mes-

quin, & que le génie par l'exercice & par l'habitude s'acquiere parfaitement toutes les régles & tous les secrets de l'Art.

I. Précepte.

Du Beau.

* La principale & la plus importante partie de la Peinture, est de sçavoir connoître ce que la nature a fait de plus beau & de plus convenable à cet Art ; * dont le choix se doit faire selon le goût & la maniere des anciens, * hors laquelle tout n'est qu'une barbarie aveugle & téméraire, qui néglige ce qui est de plus beau, & qui semble avec une audace effrontée insulter à un Art qu'elle ne connoît point ; ce qui a donné lieu à ces paroles des anciens, *Qu'il n'y a personne qui ait plus de hardiesse & de témérité, qu'un méchant Peintre & qu'un méchant Poëte, qui ne connoissent pas leur ignorance.*

* Nous aimons ce que nous connoissons, nous désirons ce que nous aimons, nous poursuivons les choses que nous avons desirées, & nous arrivons enfin au but où nous courons avec constance. Cependant vous ne devez pas vous attendre que la fortu-

De Arte Graphica.

Transeat in genium, geniusque usu induat Artem.

Præcipua imprimis Artisque potissima pars est, — Primum Preceptum.
Nosse quid in rebus natura creavit ad — De Pulchro.
Artem
Pulchrius, idque modum juxta, mentemque vetustam,
Qua sine barbaries cæca & temera- 40
ria pulchrum
Negligit, insultans ignotæ audacior Arti,
Ut curare nequit, quæ non modo noverit esse,
Illud apud Veteres fuit unde notabile dictum,
(Nil Pictore malo securius atque Poëta.)

Cognita amas, & amata cupis, se- 45
querisque cupita,
Passibus assequeris tandem quæ fervidus urges:
Illa tamen quæ pulchra decent; non omnia casus
Qualiacumque dabunt, etiamve simillima veris:

Nam quamcumque modo servili haud sufficit ipsam
30 *Naturam exprimere ad vivum, sed ut arbiter Artis*
Seliget ex illa tantùm pulcherrima Pictor:
Quodque minus pulchrum, aut mendosum corriget ipse
Marte suo, formæ veneres captando fugaces.

II. Præceptum. De Speculatione & Praxi.
Utque manus grandi nil nomine practica dignum
Assequitur, purum arcanæ quam deficit Artis
35 *Lumen, & in præceps abitura ut cæca vagatur;*
Sic nihil Ars operâ manuum privata supremum
Exequitur, sed languet iners uti vincta lacertos;
Dispositumque typum non linguâ pinxit Apelles.
40 *Ergo licet tota normam haud possimus in Arte*

De l'Art de Peinture.

ne & le hazard vous donnent infailliblement les belles choses; quoique celles que nous voyons soient vrayes & naturelles, elles ne sont pas toujours pour la bienséance & pour l'ornement: car ce n'est pas assez d'imiter de point en point & d'une maniere basse toute sorte de nature; mais il faut que le Peintre en prenne ce qui est de plus beau, * comme l'arbitre souverain de son Art, & que par le progrès qu'il y aura fait, il en sçache réparer les défauts, & n'en laisse point échapper les beautés * fuyantes & passageres.

* De même que la seule pratique destituée des lumieres de l'Art, est toujours prête de tomber dans le précipice comme une aveugle, sans pouvoir rien produire qui contribue à une solide réputation; ainsi la théorie sans l'aide de la main, ne peut jamais atteindre à la perfection qu'elle s'est proposée: mais elle languit dans sa paresse comme dans sa prison, & ce n'est pas avec la langue qu'Apelle a produit de si beaux Ouvrages. Ainsi quoiqu'il y ait dans la Peinture plusieurs choses, dont on ne sçauroit

II. Précepte;
De la théorie
& de la pratique.

donner des préceptes si justes, (* vû que les plus belles choses ne se peuvent souvent exprimer faute de termes,) je ne laisserai pourtant pas d'en donner quelques-uns que j'ai choisis parmi les plus beaux que nous ayons reçus de la nature, cette sçavante maîtresse, après l'avoir examinée à fonds, aussi-bien que ces chefs-d'œuvres de l'antiquité * les premiers exemplaires de l'Art. Et c'est par ce moyen que l'esprit & la disposition naturelle se cultivent, que la science perfectionne le génie, & modere * cette fureur de veine qui ne se retient dans aucunes bornes, & qui porte bien souvent à des extrêmités fâcheuses : *car il y a un milieu dans les choses & de certaines mesures, hors desquelles ce qui est bien ne se trouve jamais.*

III. Précepte. Du Sujet.

Cela posé, il faudra choisir * un sujet beau, & noble, qui étant de soi-même capable de toutes les graces & de tous les charmes que peuvent recevoir les couleurs & l'élegance du dessein, donne ensuite à l'Art parfait & consommé un beau

De Arte Graphica.

Ponere, (cùm nequeant quæ sunt pul-
 cherrima dici)
Nitimur hæc paucis, scrutati summæ
 magistræ
Dogmata naturæ, artisque exempla-
 ria prima
Altiùs intuiti; sic mens habilisque
 facultas
Indolis excolitur, geniumque scien-
 tia complet,
Luxurians que in monstra furor com-
 pescitur Arte:
Est modus in rebus, sunt certi deni-
 que fines,
Quos ultra citraque nequit consistere
 rectum.

His positis, erit optandum thema no- III. Præ-
 bile, pulchrum, ceptum.
Quodque venustatum circa formam De Argu-
 mento.
 atque colorem 7º.
Sponte capax amplam emerita mox
 præbeat Arti

Materiam, retegens aliquid salis & documenti.

Tandem opus aggredior, primòque
 occurrit in albo.
Disponenda typi concepta potente Mi-
 nervà

INVEN-
TIO
prima Pictu-
ra pars.
Machina, quæ nostris Inventio dici-
 tur oris.

75 Illa quidem priùs ingenuis instructa
 Sororum
Artibus Aonidum, & Phœbi subli-
 mior æstu.

IV.
Dispositio,
sive operis
totius œcono-
mia.
Quærendasque inter Posituras, lumi-
 nis, umbræ,
Atque futurorum jam præsentire colo-
 rum

80 Par erit harmoniam, captando ab
 utrisque Venustum.

V.
Fidelitas Ar-
gumenti.
Sit Thematis genuina ac viva ex-
 pressio juxta
Textum antiquorum, propriis cum
 temporis formis.

champ & une matiere ample de montrer tout ce qu'il peut, & de faire voir quelque chose de fin & de judicieux, * qui soit plein de sel, & qui soit propre à instruire & à éclairer les esprits.

Enfin j'entre en matiere, & je trouve d'abord une toile nue : * où il faut disposer toute la machine (pour ainsi dire) de votre Tableau, & la pensée d'un génie facile & puissant, * qui est justement ce que nous appellons INVENTION. *INVENTION premiere partie de la Peinture.*

* C'est une Muse, qui étant pourvûe des avantages de ses Sœurs, & échauffée du feu d'Apollon, en est plus élevée, & en brille d'un plus beau feu.

* Il est fort à propos, en cherchant les attitudes, de prévoir l'effet & l'harmonie des lumieres & des ombres avec les couleurs qui doivent entrer dans le tout, prenant des unes & des autres ce qui doit contribuer davantage à produire un bel effet. *IV. Disposition ou œconomie de tout l'ouvrage.*

* Que vos compositions soient conformes au texte des anciens Auteurs, aux coutumes & aux tems. *V. Fidelité du Sujet.*

VI.
Qu'il faut rejetter ce qui affadit le Sujet.

* Donnez-vous de garde que ce qui ne fait rien au sujet & qui n'y est que peu convenable, entre dans votre Tableau, & en occupe la principale place : Mais imitez en ceci la Tragédie, Sœur de la Peinture, qui déploye toutes les forces de son Art où le fort de l'action se passe.

* Cette partie si rare & si difficile ne s'acquiert ni par le travail, ni par les veilles, ni par les conseils, ni par les préceptes des Maîtres : car il n'y a que ceux, qui ont reçu en naissant quelque partie de ce feu céleste * que déroba Prométhée, qui soient capables de recevoir ces divins présens; comme * il n'est pas permis à tout le monde d'aller à Corinthe.

Ce fut chez les Egyptiens que la Peinture parut la premiere fois, toute difforme à la vérité; mais ayant passé aux Grecs, qui par leurs soins & par la force de leur esprit la cultiverent, * elle arriva à tel point de perfection, qu'il semble qu'elle ait surpassé la nature mème.

Entre les Académies que ces grands Hommes & ces rares génies

*Nec quod inane, nihil facit ad rem, **VI.**
 sive videtur* Inane reji-
Improprium, minimèque urgens, po- ciendum.
 tiora tenebit
Ornamenta operis; Tragica sed lege 85
 sororis
Summa ubi res agitur, vis summa
 requiritur Artis.
Ista labore gravi, studio, monitisque
 Magistri
Ardua pars nequit addisci rarissima:
 namque
Ni prius æthereo rapuit quod ab axe
 Prometheus
Sit jubar infusum menti cum flamine 90
 vitæ,
Mortali haud cuivis divina hæc mu-
 nera dantur,
Non uti Dædaleam licet omnibus ire
 Corinthum.
Ægypto informis quondam Pictura
 reperta,
Græcorum studiis & mentis acumine
 crevit
Egregiis tandem illustrata & adulta 95
 Magistris
Naturam visa est miro superare la-
 bore.

 B

Quos inter Graphidos gymnasia pri-
ma fuére,
Portus Athenarum, Sycion, Rhodos,
atque Corinthus,
Disparia inter se, modicum ratione
Laboris;
100 Ut patet ex veterum statuis, forma
atque decoris
Archetypis, queis posterior nil protu-
lit ætas
Condignum, & non inferius longe
Arte, modoque

VII.
GRAPHIS
seu Positura,
secunda Pic-
turæ pars.

Horum igitur vera ad normam Posi-
tura legetur,
Grandia, inæqualis, formosaque Par-
tibus amplis
105 Anteriora dabit membra, in contra-
ria motu
Diverso variata, suo librataque cen-
tro:
Membrorumque Sinus ignis flam-
mantis ad instar
Serpenti undantes flexu, sed lævia
plana
Magnaque signa, quasi sine tubere
subdita tactu
110 Ex longo deducta fluant, non secta
minutim,

composerent, on en compte quatre principales, Athénes, Sycione, Rhodes, & Corinthe, qui ne différent entr'elles que très-peu, & seulement par la maniere du travail; comme on le peut voir par les statues antiques, qui sont la régle de la beauté, & ausquelles les siecles qui les ont suivis n'ont rien produit de semblable, * quoiqu'on ne s'en soit pas si fort éloigné, tant pour la science que pour la façon d'exécuter. * C'est donc dans leur goût qu'on choisira une ATTITUDE, * dont les membres soient grands, * amples, * inégaux dans leur position, ensorte que ceux de devant contrastent les autres qui vont en arriere, & soient tous également balancés sur leur centre.

* Les parties doivent avoir leurs contours en ondes, & ressembler en cela à la flâme, ou au serpent lorsqu'il rampe sur la terre. Ces contours seront coulans, grands, & presque imperceptibles au toucher, comme s'il n'y avoit ni éminences ni cavités. Qu'ils soient conduits de loin

VII.
DESSEIN
seconde partie de la Peinture.
Attitude.

sans interruption, pour en éviter le grand nombre. Que les muscles soient bien insérés & liés, * selon la connoissance qu'en donne l'Anatomie. Qu'ils soient * dessinés à la Grecque, & qu'ils ne paroissent que peu, comme nous le montrent les figures antiques. Qu'il y ait enfin un entier * accord des parties avec le tout, & qu'elles soient parfaitement bien ensemble.

115 Que la partie qui en produit une autre, soit plus puissante que celle qu'elle produit, & qu'on voye le tout d'un même point de vûe : * quoique la perspective ne puisse pas être appellée une régle certaine ou un acheminement de la Peinture ; mais un grand secours dans l'Art, & un moyen facile pour agir, tom-
120 bant assez souvent dans l'erreur, & nous faisant voir des choses sous un faux aspect : car les corps ne sont pas toujours représentés selon le plan Géométral, mais tels qu'ils sont vûs.

VIII.
Variétés dans les figures. La forme des visages, l'âge, ni la couleur ne doivent pas se ressembler

De Arte Graphica. 21

Insertisque toris sint nota ligamina
 juxta
Comp gem Anathomes, & membri-
 ficatio Græco
Deformata modo, paucisque expressa
 Lacertis,
Qualis apud veteres ; totoque Eurith-
 mia partes

Componat, genitumque suo generan- 115
 te sequenti
Sit minus, & puncto videantur cunc-
 ta sub uno;
F gula certa licet nequeat prospecti-
 ca dici,
Aut complementum Graphidos ; sed
 in Arte juvamen
Et modus accelerans operandi : ut
 corpora falso
Sub visu in multis referens mendosa 120
 labascit :
Nam Geometralem nunquam sunt
 corpora juxta
Mensuram depicta oculis, sed qualia
 visa.
Non eadem formæ species, non om- **VIII.**
 nibus ætas. Varietas in
 figuris.

Æqualis, similisque color, crinesque
figuris:
125 Nam variis velut orta plagis gens
dispare vultu.

IX.
Figura sit una cum membris & Vestibus.
Singula membra suo capiti conformia
fiant
Unum idemque simul corpus cum ves-
tibus ipsis:

X.
Mutorum actiones imitandæ.
Mutorumque silens positura imitabi-
tur actus.

XI.
Figura princeps.
Prima figurarum, seu princeps Dra-
matis ultro
130 Prosiliat media in Tabulâ, sub lumi-
ne primo
Pulchrior ante alias, reliquis nec
operta figuris.

XII.
Figurarum Globi seu Cumuli.
Agglomerata simul sint membra, ip-
sæque figuræ
Stipentur, circumque globos locus us-
que vacabit;
Ne malè dispersis dum visus ubique
figuris
135 Dividitur, cunctisque operis fervente
tumultu
Partibus implicitis crepitans confusio
surgat.

dans toutes les figures, non plus que les cheveux : parce que les hommes sont aussi différens que les régions sont différentes. 125

 * Que chaque membre soit fait pour sa tête, qu'il s'accorde avec elle, & que tous ensemble ne composent qu'un corps avec les Draperies qui lui sont propres & convenables. Et sur tout, * que les figures auxquelles on n'a pû donner la voix, imitent les muets dans leurs actions. 130

IX. Convenance des membres avec les Draperies.

X. Imiter les actions des muets.

 * Que la principale figure du sujet paroisse au milieu du Tableau sous la principale lumiere ; qu'elle ait quelque chose qui la fasse remarquer par dessus les autres, & que les figures qui l'accompagnent, ne la dérobent point à la vûe.

XI. La principale figure du Sujet.

 * Que les membres soient agrouppés de même que les figures, c'est-à-dire, accouplés & ramassés ensemble, & que les grouppes soient séparés d'un vuide, pour éviter un papillotage confus, qui venant des parties dispersées mal-à-propos, fourmillantes & embarrassées les unes dans les autres, divise la vûe en plu- 135

XII. Grouppes de figures.

sieurs rayons, & lui cause une confusion désagréable.

XIII. *Diversité d'attitudes dans les grouppes.*
Il ne faut pas que les figures d'un même grouppe se ressemblent dans leurs mouvemens, non plus que dans leurs membres, ni qu'elles se portent 140 toutes de même côté; mais il faut qu'elles se contrastent, en se portant d'un côté tout contraire à celles qui les traverseront.

Que parmi plusieurs figures qui montrent le devant, il y en ait quelqu'une qui se fasse voir par derriere, opposant les épaules à l'estomac & le côté droit au gauche.

145 * Que l'un des côtés du Tableau ne demeure pas vuide, pendant que l'autre est rempli jusqu'au haut; mais que l'on dispose si bien les choses, que si d'un côté le Tableau est rempli, l'on prenne occasion de remplir l'autre; ensorte qu'ils paroissent en 150 quelque façon égaux, soit qu'il y ait beaucoup de figures, ou qu'elles y soient en petit nombre.

XIV. *Equilibre du Tableau.*

XV. *Du nombre des figures.*
* De même qu'une Comédie est rarement bonne, quand le nombre des Acteurs est trop grand,

Inque

De Arte Graphica. 25

In figurarum cumulis nō omnibus idē
Corporis inflexus, motusque, vel ar-
 tubus omnes
Conversis pariter non cōnitatur eodem;
Sed quædam in diversa trahant con-
 traria membra
Transversèque aliis pugnent, & cæte- 140
 ra frangant.
Pluribus adversis adversam oppone fi-
 guram,
Pectoribusque Humeros, & dextera
 membra sinistris,
Seu multis constabit Opus, paucisve
 figuris.
Altera pars Tabulæ vacuo ne frigida 145
 Campo
Aut deserta siet, dum pluribus altera
 formis
Fervida mole sua suprimam exurgit
 ad oram:
Sed tibi sit positis respondeat utraq; reb°,
Ut si aliquid sursum se parte attollat
 in una,
Sic aliquid parte ex alia consurgat, & 150
 ambas
Æqui paret, geminas cumulando æqua-
 liter oras.
Pluribus implicitum Personis Drama
 supremo

XIII. Positurarum diversitas in cumulis.

XIV. Tabulæ Libramentum.

XV. Numerus Figurarum.

C

In genere ut rarum est; multis ita densa Figuris
Rarior est Tabula excellens; vel adhuc ferè nulla
155 Præstitit in multis quod vix bene præstat in una:
Quippe solet rerum nimio dispersa tumultu
Majestate carere gravi requieque decora;
Nec speciosa nitet vacuo nisi libera Campo.
Sed si opere in magno plures Thema grande requirat
Esse figurarum Cumulos, spectabitur unà
160 Machina tota rei, non singula quæque seorsim.

XVI.
Internodia & Pedes exhibendi.

Præcipua extremis raro Internodia membris
Abdita sint: sed summa Pedum vestigia nunquam.

XVII.
Motus manuum notui capitis jungendus.

Gratia nulla manet, motusque, vigorque Figuras
Retro aliis subter majori ex parte latentes,
165 Ni Capitis motum Manibus comitentur agendo.

ainsi est-il bien rare & quasi comme impossible de faire un Tableau parfait, où il se trouve une grande quantité de Figures : Et nous ne devons pas nous étonner de voir que si peu de Peintres ayent reüssi, lorsqu'ils en ont introduit un grand nombre dans leurs Ouvrages, puis qu'à peine en peut-on trouver qui ayent eu un heureux succès dans les Tableaux où ils n'en ont fait paroître que bien peu : parce que tant de choses dispersées apportent de la confusion, & ôtent cette majesté grave & ce silence doux, qui font la beauté du Tableau & la satisfaction des yeux ; mais si vous y êtes contraint par le Sujet, il faudra concevoir le Tout ensemble & l'effet de l'Ouvrage comme tout d'une vûë, & non pas chaque chose en particulier. 155. 160

XVI. Des jointures & des pieds.

* Que les extrêmités des jointures soient rarement cachées : & que les pieds ne le soient jamais.

XVII. Accord des mains avec la tête. 165

* Les figures qui sont derriere les autres n'ont ni grace ni vigueur, si le mouvement des mains n'accompagne celui de la tête.

XVIII.
Ce qu'il faut éviter dans la distribution des Figures.

Fuyez les vûës difficiles à trouver & qui sont peu naturelles, les mouvemens & les actions forcées, avec toutes les parties désagréables à voir, comme sont les Racourcis.

* Fuyez encore les lignes & les contours égaux, qui font des paralleles, & d'autres figures aiguës & 170 géométrales, comme des quarrés, des triangles, & toutes celles qui pour être trop comptées, vous font une certaine symmmetrie ingrate qui ne produit aucun bon effet ; mais, comme nous avons déja dit, les principales lignes se doivent contraster l'une l'autre : c'est pourquoi dans ces contours vous aurez principalement égard au Tout-ensemble ; car c'est de lui que vient la beauté & la 175 force des parties.

XIX.
Qu'il ne faut pas trop s'attacher à la Nature, mais l'accommoder à son Genie.

* Ne soyez pas si fort attaché à la Nature, que vous ne donniez rien à vos études ni à votre Génie : mais aussi ne croyez pas que votre Génie & la seule mémoire des choses que vous avez vûës, vous fournissent assez pour faire un beau Tableau, sans l'aide de ce cette incomparable

Difficiles fugito aspectus, contracta-
 que visu
Membra sub ingrato, motusque, actus-
 que coactos,
Quodque refert signis, rectos quo-
 dammodo tractus,
Sive Parallelos plures simul, & vel
 acutas,
Vel Geometrales (ut Quadra, Trian-
 gula,) formas:
Ingratamque pari Signorum ex ordine
 quandam
Symmetriam: sed præcipua in contra-
 ria semper
Signa volunt duci transversa, ut di-
 ximus antè.
Summa igitur ratio Signorum ha-
 beatur in omni
Composito; dat enim reliquis pretium,
 atque vigorem.
Non ita Naturæ astanti sis cuique re-
 vinctus,
Hanc præter nihil ut Genio studioque
 relinquas;
Nec sine teste rei Natura, Artisque
 Magistra
Quidlibet ingenio memor ut tantum-
 modo rerum

XVIII. Quæ fugienda in distributione & Compositione.

170

XIX. Natura Genio accommodanda.

175

110 Pingere posse putes; errorum est plurima sylva,
Multiplicesque viæ; bene agendi terminus unus,
Linea recta velut sola est, & mille recurvæ:
Sed juxta Antiquos Naturam imitabere pulchram,
115 Qualem forma rei propria, objectamque requirit.

XX. *Signa Antiqua Naturæ modum confluunt.*

Non te igitur lateant antiqua Numismata, Gemmæ,
Vasa, Typi, Statuæ, cælataque Marmora Signis;
Quodque refert specie Veterum post sæcula mentem;
Splendidior quippe ex illis assurgit imago,
120 Magnaque se rerum facies aperit meditanti;
Tunc nostri tenuem secli miserebere sortem.

maîtresse la Nature, * que vous de- 180
vez toûjours avoir présente comme
un témoin de la verité. On peut com-
mettre une infinité de fautes de tou-
tes façons ; elles se trouvent par tout
aussi fréquentes & aussi épaisses que
les arbres dans une forêt ; & parmi
quantité de chemins qui égarent, il
ne s'en trouve qu'un bon qui puisse
conduire heureusement au but que
l'on se propose, de même que parmi
plusieurs lignes courbes il ne s'en
trouve qu'une droite.

 Ce qu'il y a ici à faire, c'est d'imi- 185
ter le beau Naturel, comme ont fait
les Anciens, tel que l'objet & la Na-
ture de la chose le demandent : Et
c'est pour cela que vous serez soi-
gneux de rechercher les Médailles
antiques, les Statuës, les Vases, les
Bas-reliefs, * & tout ce qui fait con-
noître les Pensées & les Inventions
des Grecs, parce qu'elles nous don-
nent de grandes idées, & nous font
produire de belles choses. Et en vé-
rité, après les avoir bien examinées, 190
vous y trouverez tant de charmes,
que vous aurez compassion de la dé-

XX.
L'antique
de la
Nature.

stinée de notre siecle, sans esperance aucune que l'on puisse jamais arriver à ce point.

XXI.
Comme il faut traiter une Figure seule.

* Si vous n'avez qu'une Figure à traiter, il faut qu'elle soit parfaitement belle & diversifiée de plusieurs couleurs.

XXII.
Les Draperies.

* Que les Draperies soient jettées noblement, que les plis en soient amples, * & qu'ils suivent l'ordre des parties, les faisant voir dessous par le moyen des Lumieres & des Ombres ; encore que ces parties soient souvent traversées par le coulant des plis qui flotent à l'entour, * sans y être trop adherans & collés ; mais qu'ils les marquent en les flatant par la discretion des ombres & des clairs. * Et si ces parties se trouvent trop écartées les unes des autres, en sorte qu'il y ait des vuides où il se rencontre des bruns, il faudra prendre occasion de placer dans le vuide quelque pli pour les accoupler. * Et comme la beauté des membres ne consiste pas dans la quantité des muscles, qu'au contraire ceux qui en font le moins paroître,

Cùm spes nulla siet rediturae aequalis
 in aevum,
Exquisita siet formâ dum sola Figu- XXI.
 ra Sola Figura
Pingitur, & multis variata Coloribus quomodo tra-
 esto. ctanda.
Lati amplique sinus Pannorum, & no- 195
 bilis ordo XXII.
Membra sequens, subter latitantia Pannis obser-
 Lumine & Umbra vandum.
Exprimet, ille licet transversus saepe
 feratur,
Et circumfusos Pannorum porrigat
 extra
Membra sinus, non contiguos, ip-
 sisque Figurae
Partibus impressos, quasi Pannus ad- 200
 haereat illis;
Sed modicè expressos cum Lumine fer-
 vet & Umbris:
Quaeque intermissis passim sunt dis-
 sita vanis
Copulet, inductis subterve, superve
 lacernis.
Et membra ut magnis paucisque ex-
 pressa lacertis.
Majestate aliis praestant formâ atque 205
 decore;

*Haud secus in Pannis quos supra op-
tavimus amplos
Per paucos sinuum flexus, rugasque,
striasque;
Membra super versu faciles inducere
præstat.
Naturæque rei proprius sit Pannus,
abundans*
210 *Patriciis, succinctus erit crassisque
Bubulcis
Mancipiisque; levis, teneris, graci-
lisque Puellis.
Inque cavis maculisque umbrarum
aliquando tumescet
Lumen ut excipiens, operis quà Mas-
sa requirit
Latius extendat, sublatisque aggre-
get umbris.*

215 *Nobilia Arma juvant virtutum or-
nantque Figuras,*

XVII.
Tabulæ or-
namentum.

*Qualia Musarum, Belli, Cultusque
Deorum:*

XXIV.
Ornamen-
tum Auri &
Gemmarum.

*Nec sit opus nimium Gemmis Auro-
que refertum;
Rara etenim magno in pretio, sed plu-
rima vili.*

ont plus de majesté que les autres; ainsi la beauté des Draperies ne consiste pas dans la quantité des plis, mais dans un ordre simple & naturel. Il y faut encore observer la qualité des personnes, * comme des Magistrats, à qui vous donnerez des Draperies fort amples; aux Païsans & aux Esclaves, de grosses & de retroussées; * & aux Filles, de tendres & de legeres. Il sera bon quelquefois de tirer des endroits creux quelque pli, & de le faire enfler; afin que recevant du jour, il contribue à étendre le clair aux endroits où la Masse le demande: & que par ce moyen il vous ôte des ombres dures, qui ne sont que des taches.

210

* Les marques des vertus contribuent beaucoup par leur noblesse à l'ornement des figures; comme sont celles des Sciences, de la Guerre, & des Sacrifices: * mais que l'Ouvrage ne soit pas trop enrichi d'or ni de pierreries; parce que les plus rares sont plus cheres & plus précieuses, & celles qui font le grand nombre sont des plus communes, & se don-

215
XXIII.
Ornement du Tableau.
XXIV.
Des Pierres precieuses & des Perles pour ornement.

nent pour un prix médiocre.

XXV.
Modele.
220

* Il sera très expédient de faire un modele des choses dont le Naturel est difficile à tenir, & dont nous ne pouvons pas disposer comme il nous plaît.

XXVI.
La Scene du Tableau.

* Que l'on considere les lieux où l'on met la scene du Tableau, les pays d'où sont ceux que l'on y fait paroître, leurs façons de faire, leurs coûtumes, leurs loix, & ce qui fait leur bien-séance.

XXVII.
Les Graces & la Noblesse.

Que l'on remarque dans tout ce que vous faites de la Noblesse * & de la Grace : mais, à dire le vrai, c'est une chose très difficile, & un présent très-rare que l'homme reçoit plutôt du ciel que de ses études.

XXVIII.
Que chaque chose soit en la place.
225

Il faut suivre en toutes choses l'ordre de la nature. C'est pourquoi vous vous garderez bien de peindre les nuées, les vents & les tonnerres dans les Lambris qui sont près des pieds, & l'enfer ou les eaux dans les Plat-fonds. Vous ne ferez pas aussi porter sur une perche un colosse de pierre : mais que toute chose soit dans la place qui lui est convenable.

De Arte Graphica. 37

Quæ deinde ex Vero nequeunt præsen- XXV.
 te, videri Prototypus.
Prototypum prius illorum formare ju- 220
 vabit.

Conveniat locus atque habitus, ritus- XXVI.
 que actusque, Convenien-
Servetur; sit Nobilitas, Charitumque tia rerum cum Scena.
 Venustas, XXVII.
(Rarum homini, munus, Cœlo, non Carites & Nobilitas.
 Arte petendum.)

Naturæ sit ubique tenor ratioque se- XXVIII.
 quenda. Res quæ-
Non vicina pedum Tabulata, excelsa que locum suum teneat.
 tonantis 225
Astra domus depicta gerent nubesque,
 notosque;
Nec mare depressum Laquearia sum-
 ma vel Orcum;
Marmoreamque feret cannis vaga
 pergula molem:
Congrua sed propriâ semper statione
 locentur.

XXIX.
Affectus.

230 Hæc præter motus animorum & corde repostos
Exprimere Affectus, paucisque coloribus ipsam
Pingere posse animam, atque oculis præbere videndam,
Hoc opus, hic labor est: pauci quos æquus amavit
Juppiter, aut ardens evexit ad æthera virtus,
235 Dis similes potuere manu miracula tanta.
Hos ego Rhetoribus tractandos desero, tantum
Egregii antiquum memorabo sophisma Magistri,
Verius affectus animi vigor exprimit ardens,
Solliciti nimiùm quam sedula cura laboris.

XXX.
Gotthorum ornamenta fugienda.

240 Denique nil sapiat Gotthorum barbara trito
Ornamenta modo sæclorum & monstra malorum;
Queis ubi bella, famem & pestem, Discordia, Luxus,
Et Romanorum Res grandior intulit Orbi,

XXIX. Des Passions.

D'exprimer outre tout cela les mouvemens des esprits & les affections qui ont leur siege dans le cœur; en un mot, de faire avec un peu de couleurs que l'ame nous soit visible, * c'est où consiste la plus grande difficulté : Nous en voyons assurément bien peu que Jupiter en cela ait regardés d'un œil favorable. Aussi n'appartient-il qu'à ces Esprits, qui participent en quelque chose de la Divinité, d'operer de si grandes merveilles. Je laisse aux Rhéteurs à traiter de ces caractéres des Passions ; & pour moi je me contenterai seulement de rapporter ce qu'en dit autrefois un excellent Maître, *Que les mouvemens de l'ame qui sont étudiés, ne sont jamais si naturels que ceux qui se voyent dans la chaleur d'une veritable Passion.*

XXX. Qu'il faut fuir les ornemens Gothiques.

N'ayez aucun goût pour les Ornemens Gothiques, qui sont autant de monstres que les mauvais siécles ont produits, pendant lesquels après que la Discorde & l'Ambition, causées par la trop grande étendue de l'Empire Romain, eurent répandu la

guerre, la peste & la famine par tout le monde, on vit périr les plus superbes Edifices ; & la noblesse des beaux Arts s'éteindre & mourir. Alors, la Peinture vit consumer ses merveilles par le feu, & pour ne point périr avec elles, * on la vit se sauver dans des lieux soûterrains, ausquels elle confia le peu de reste que le sort lui avoit laissé, pendant qu'en ces mêmes siécles la Sculpture s'est vûë si long-temps ensevelie sous tant de ruines avec ses beaux Ouvrages & ses Statues si admirables. L'Empire cependant, abbatu sous le poids de ses crimes, ne méritant pas de joüir de la lumiére, se trouva enveloppé d'une nuit affreuse, qui le plongea dans un abîme d'erreurs, & couvrit des épaisses ténébres de l'ignorance ces malheureux siécles, pour les punir de leur impiété. D'où vient que de tous les Ouvrages de ces Grands Hommes de la Gréce, il ne nous est rien resté de leur Peinture & de leur Coloris, qui puisse aider nos Ouvriers, ni dans l'Invention ni dans la maniere :

Ingenuæ

Ingenuæ periere Artes, periere superbæ
Artificum moles, sua tunc miracula 245
vidit
Ignibus absumi Pictura, latere coacta
Fornicibus, sortem & reliquam considere Cryptis,
Marmoribusque diu Sculptura jacere sepultis.
Imperium interea scelerum gravitate fatiscens
Horrida nox totum invasit, donoque 250
superni
Luminis indignum, errorum caligine mersit,
Impiaque ignaris damnavit sæcla tenebris:
Unde Coloratum Graiis, huc usque Magistris
Nil super est tantorum Hominum quod Mente Moloque
Nostrates juvet Artifices, doceatque 255
Laborem;
Nec qui Chromatices nobis hoc tempore partes
Restituat, quales Zeuxis tractaverat olim.

CROMA-
TICE
Tertia Pars
Picturæ.

D

Hujus quanto magis velut Arte æquavit Apellem
Pictorum Archigraphum meruitque
Coloribus altum
260 *Nominis æterni famam toto orbe sonantem.*
Hæc quidem ut in Tabulis fallax sed grata Venustas,
Et complementum Graphidos (mirabile visu)
Pulchra vocabatur, sed subdola Lena Sororis:
Non tamen hoc Lenocinium; fucusque, dolusque
265 *Dedecori fuit unquam; illi sed semper honori,*
Laudibus & meritis; hanc ergo nosse juvabit.

Lux variam vivumque dabit, nullum Umbra Colorem.

Quo magis adversum est corpus lucisque propinquum,

Aussi ne voit-on personne qui rétablisse * la ᵹ CROMATIQUE, & qui la remette en vigueur au point que la porta Zeuxis, lorsque par cette Partie, qui est pleine de charmes & de magie, & qui sçait si admirablement tromper la vue, il se rendit égal au fameux Apelle, le Prince des Peintres, & qu'il mérita pour toujours la réputation qu'il s'est établie par tout le monde. Et comme cette Partie (que l'on peut dire l'ame & le dernier achevement de la Peinture) est une beauté trompeuse, mais flateuse & agreable, on l'accusoit de produire * sa Sœur, & de nous engager adroitement à l'aimer : Mais tant s'en faut que cette prostitution, ce fard & cette tromperie l'ayent jamais deshonorée, qu'au contraire elles n'ont servi qu'à la loüange, & à faire voir son mérite : Il sera donc très avantageux de la connoître.

*La lumiere produit toutes sortes de couleurs, & l'ombre n'en donne aucune.

Plus un corps nous est directement opposé & proche de la Lumiere, plus

ᵹ Coloris ou Cromatique. Troisième Partie de la Peinture.

260

16.

il est éclairé ; parce que la Lumiere s'affoiblit en s'éloignant de sa source.

270 Plus un corps est proche des yeux, & leur est plus directement opposé, d'autant mieux se voit-il ; car la vue s'affoiblit en s'éloignant.

XXXI.
Conduite des Tons, des Lumieres & des Ombres.

Il faut donc que les corps ronds, qui sont vûs vis-à-vis en angle droit, soient de couleurs vives & fortes, & que les extrémités tournent en se perdant insensiblement & confusément, sans que le Clair se précipite tout d'un coup dans l'Obscur, ni l'Obscur tout d'un coup dans le Clair :

275 mais il se fera un passage commun & imperceptible des Clairs dans les Ombres & des Ombres dans les Clairs. Et c'est conformément à ces principes qu'il faut traiter tout un Grouppe de Figures, quoique composé de plusieurs parties ; de même que vous feriez une seule tête, soit qu'il y ait deux Grouppes, ou même trois (ce qui sera tout au plus) si votre composition le demande ; & pre-

280 nez garde qu'ils soient détachés les uns des autres : Enfin vous ménagerez

*Clarius est Lumen, nam debilitatur
 eundo;*
*Quo magis est corpus directum oculis-
 que propinquum,*
*Conspicitur meliùs; nam visus hebes-
 cit eundo.*
*Ergo in corporibus quæ visa adversa
 rotundis*
*Integra sint, extrema abscedant per-
 dita signis*
*Confusis non præcipiti labentur in Um-
 bram*
*Clara gradu, nec adumbrata in Clara
 alta repente*
*Prorumpant; sed erit sensim hinc at-
 que inde meatus*
*Lucis & Umbrarum; capitisque uniùs
 ad instar*
*Totum opus, ex multis quamquam sit
 partibus unus*
*Luminis Umbrarumque globus tan-
 tummodo fiet,*
*Sive duo vel tres ad summum, ubi
 gradius esset*
*Divisum Pegma in partes statione re-
 motas.*
*Sintque ita discreti interse ratione co-
 lorum,*

270

XXXI.
Tonorum,
Luminum &
Umbrarum
ratio.

275

280

*Luminis umbrarumque anteorsum ut
corpora clara
Obscura umbrarum requies spectanda
relinquat;*
285 *Claroque exiliant umbrata atque as-
pera Campo;
Ac veluti in speculis convexis eminet
ante
Asperior re ipsâ vigor & vis aucta co-
lorum
Partibus adversis; magis & fuga rup-
ta retrorsum
Illorum est (ut visa minùs vergentibus
oris)*
290 *Corporibus dabimus formas hoc more
rotundas,
Mente Modoque igitur Plastes & Pi-
ctor eodem
Dispositum tractabit Opus; quæ Scul-
ptor in orbem
Atterit, hæc rupto procul abscedente
colore
Assequitur Pictor, fugientiaque illa
retrorsum*
295 *Jam signata minùs confusa coloribus
aufert;
Anteriora quidem directè adversa, co-
lore*

si bien les Couleurs, les Clairs & les Ombres, * que vous ferez paroître les corps éclairés par des Ombres qui arrêtent votre vue, qui ne lui permettent pas si-tôt d'aller plus loin, & qui la font reposer pour quelque temps, & réciproquement vous rendrez les Ombres sensibles par un Fond éclairé.

Vous donnerez le relief & la rondeur aux corps * de la même façon que le Miroir convexe vous le montre, dans lequel nous voyons les Figures & toutes les autres choses qui avancent plus fortes & plus vives que le Naturel même, * & que celles qui tournent, sont de couleurs rompues, comme étant moins distinguées & plus proches des bords.

Le Peintre & le Sculpteur travailleront donc de même intention & avec la même conduite : car ce que le Sculpteur abbat & arrondit avec le fer, le Peintre le fait avec son pinceau, chassant derriere ce qu'il fait moins paroître par la diminution & la rupture de ses couleurs, & tirant en dehors par les teintes les plus vives &

les ombres les plus fortes, ce qui est directement opposé à la vue, comme étant plus sensible & plus distingué ; & enfin mettant sur la toile nue les Couleurs qu'il empruntera du Naturel, qu'il ne doit voir que d'un seul endroit & d'un même coup d'œil, de sorte que sans se remuer, il semble tourner autour de la Figure qu'il représente.

XXXII. Corps opaques sur des champs lumineux.

Quand des corps solides, sensibles au toucher & opaques se trouvent sur des champ lumineux & transparents, comme sont le Ciel, les Nuées, les Eaux, & toute autre chose vague & vuide d'objets différens, ils doivent être plus aspres & plus marqués que ce qui les entoure, afin qu'étant plus forts par le Clair & l'Obscur, ou par des Couleurs plus sensibles, ils puissent subsister & conserver leur solidité parmi ces especes aërées & diaphanes, & qu'au contraire ces Fonds, qui sont, comme nous avons dit, le Ciel, les Nuées & les Eaux, étant plus clairs & plus unis, ils s'en éloignent davantage.

On ne peut pas admettre deux Jours
Integra,

De Arte Graphica. 49

Integra, vivaci summo cum Lumine
 & Umbra
Antrorsum distincta refert velut aspe-
 ra visu.
Sicque super planum inducit Leucoma
 Colores.
Hos velut ex ipsa Natura immotus ea- 300
 dem
Intuitu circum Statuas daret inde ro-
 tundas.
Densa Figurarum solidis, quæ corpo- XXXII.
 ra formis Corpo-
Subdita sunt tactu non translucent, densa &
 sed opaca lucentibus
In translucendi spatio ut super Aëra,
 Nubes
Lympida stagna Undarum, & inania 305
 cætera debent
Asperiora illis prope circumstantibus
 esse,
Ut distincta magis firmo cum Lumine
 & Umbra,
Et gravioribus ut sustenta coloribus;
 inter
Aëri as species subsistent semper opaca: 310
Sed contra procul abscedant perlu-
 cida densis
Corporibus leviora; uti Nubes, Aër
 & Undæ. E

XXXIII.
Non duo ex Cœlo Lumina in Tabulam æqualia.

Non poterunt diversa locis duo Lumina eadem
In Tabulâ paria admitti, aut æqualia pingi:
Majus at in mediam Lumen cadet usque Tabellam
Latius infusum, primis quâ summa Figuris
Res agitur, circumque oras minuetur eundo:
Utque in progressu Jubar attenuatur ab ortu
Solis ad occasum paulatim, & cessat eundo;
Sic Tabulis Lumen, totâ in compage Colorum,
Primo à fonte, minus sensim declinat eundo.
Majus ut in Statuis per compita stantibus Urbis
Lumen habent Partes superæ, minus inferiores,
Idem erit in Tabulis, majorque nec Umbra vel ater
Membra Figurarum intrabit Color, atque secabit:
Corpora sed circum Umbra cavis latitabit oberrans,

égaux dans un même Tableau; mais le plus grand frappera fortement le milieu, & étendra sa plus grande lumiére aux endroits où seront les Principales Figures, & où se passera le fort de l'action, se diminuant du côté des bords à mesure qu'il en approchera le plus. Et de la même façon que la lumiere du Soleil s'affoiblit insensiblement dans son étendue depuis le Levant, qui est son origine, jusqu'au Couchant où elle vient enfin à se perdre ; ainsi la Lumiere de votre Tableau distribuée sur toutes vos Couleurs, sera moins sensible, si elle est moins proche de sa source. L'expérience en est palpable dans les Statues que l'on voit au milieu des Places publiques, dont les parties supérieures sont plus éclairées que les inférieures. Vous les imiterez donc dans la distribution de vos Lumieres.

Evitez les ombres fortes sur le milieu des Membres, de peur que le trop de Noir qui compose ces Ombres, ne semble entrer dedans & les couper: cherchez plutôt à les placer à l'en-

tour, pour relever davantage les Parties, & prenez votre Jour si avantageux, qu'après de grandes Lumieres vous trouviez de grandes Ombres. D'où vient que c'est avec raison que l'on dit du Titien, qu'il n'avoit pas de meilleure regle pour la distribution des Clairs & des Bruns que la *Grappe de Raisin.*

XXXIV.
Le Blanc & le Noir.

330 * Le Blanc tout pur avance ou recule indifferemment ; il s'approche avec du Noir, & s'éloigne sans lui : * Mais pour le Noir tout pur, il n'y a rien qui s'approche davantage.

La Lumiere alterée de quelque couleur ne manque point de la communiquer au Corps qu'elle frappe, aussi bien que l'air par lequel elle passe.

XXXV.
Reflexion des Couleurs

335 Les Corps qui sont ensemble reçoivent les uns des autres la Couleur qui leur est opposée, & se réfléchissent reciproquement celle qui leur est propre & naturelle.

XXXVI.
L'Union.

Il faut aussi que la plûpart des Corps qui sont sous une Lumiere étendue & distribuée également par tout, tiennent de la Couleur les uns des autres. Les Vénitiens ayant en grande recomman-

Atque ita quæretur Lux oportuna Figuris,
Ut latè infusum Lumen lata Umbra sequatur:
Unde nec immeritò fertur Titianus ubique
Lucis & Umbrarum Normam appellasse Racemum.
Purum Album esse potest propiusque magisque remotum: 330
Cum Nigro antevenit propiùs, fugit absque, remotum:
Purum autem Nigrum antrorsum venit usque propinquum.
Lux fucata suo tingit miscetque Colore
Corpora, sicque suo, per quem Lux funditur, aer. 335
Corpora juncta simul, circumfusósque Colores
Excipiunt, propiumque aliis radiosâ reflectunt.
Pluribus in Solidis liquidâ sub Luce propinquis
Participes, mixtosque simul decet esse Colores,
Hanc Normam Veneti Pictores ritè sequuti,

XXXIV.
Album & Nigrum.

XXXV.
Colorum reflexio.

XXXVI.
Unio Colorum.

E iij

De Arte Graphica.

340 (*Quæ fuit Antiquis Corruptio dicta*
Colorum)
Cum plures Opere in magno posuère
Figuras,
Ne conjuncta simul variorum inimica
Colorum
Congeries formam implicitam & con-
cisa minutis
Membra daret Pannis, totam unam-
quamque Figuram
Affixa aut uno tantùm vestire Colore
345 *Sunt soliti, variando Tonis tunicam-*
que togamque
Carbaseasque Sinus, vel amicum in
Lumine & Umbra
Contiguis circum rebus sociando Colo-
rem.

XXXVII.
Aër interpolitus.
Quà minus est spatii aërii, aut quà
purior Aër,
Cuncta magis distincta patent, speciés-
que reservant:
350 *Quàque magis densus nebulis, aut plu-*
rimus Aër
Amplum inter fuerit spatium porre-
ctus, in auras

XXXVIII.
Distantiarum Relatio.
Confundet rerum species, & perdet
inanes.
Anteriora magis semper finita remotis

dation cette maxime (que les Anciens 340 appellerent Rupture de Couleurs) dans la quantité de Figures dont ils ont rempli leurs Tableaux, ont toujours recherché l'union des Couleurs, de peur qu'étant trop différentes, elles ne viennent à embarasser la vûe par leur confusion avec la quantité des Membres 345 séparés par leurs Plis, qui sont encore en assez grand nombre; & pour cet effet ils ont peint leurs Draperies de Couleurs approchantes les unes des autres, & ne les ont presque distinguées que par la diminution du Clair-Obscur, en accouplant les Objets contigus, par la participation de leurs Couleurs, & en liant ainsi d'amitié les Lumieres & les Ombres.

XXXVII. L'Air interposé. 350

Moins il y a d'éspace acrée entre nous & l'Objet, & plus l'Air est pur, d'autant plus les espéces se conservent & se distinguent: & tout au contraire, plus il y a d'Air, & moins il est pur, d'autant plus l'Objet se confond & se broüille.

XXXVIII. Relation des Distances.

Les Objets qui sont sur le devant doivent être toujours plus finis que ceux qui sont derriere, & doivent

E iiij

dominer sur les choses qui sont confonduës & fuyantes ; * Mais que cela se fasse relativement, c'est-à dire, qu'une chose plus grande & plus forte en chasse derriere une plus petite, & la rende moins sensible par son opposition.

XXXIX.
Les Corps éloignés.

Les choses qui sont fort éloignées, bien qu'en grand nombre, ne feront qu'une masse ; de même que les feüilles sur les arbres, & les flots dans la mer.

XL.
Des Corps contigus, & de ceux qui sont separés.

Que les Objets qui doivent être contigus, ne soient point separés, & que ceux qui doivent être separés, nous le paroissent ; mais que ce soit toujours par une agréable & petite difference.

XLI.
Qu'il faut éviter les extrêmes contraires.

* Que jamais deux extrêmités contraires ne se touchent, soit en Couleur, ou en Lumiere ; mais qu'il y ait un milieu participant de l'un & de l'autre.

XLII.
Diversité de Tons & de Couleurs.

Les Corps seront par tout differents de Tons & de Couleurs : que ceux qui sont derriere se lient & fassent amitié ensemble, & que ceux de devant soient forts & pétillans.

Incertis dominentur & abscedentibus, 158
 idque
More relativo, ut majora minoribus
 extent.
Cuncta minuta procul Massam den- XXXIX.
 santur in unam, Corpora
Ut folia arboribus sylvarum, & in procul distan-
 Æquore fluctus. tia.
Contigua inter se coëant, sed dissita XL.
 distent, Contigua
Distabuntque tamen grato & discri- & Dissita.
 mine parvo. 160
Extrema extremis contraria jungere XLI.
 noli; Contraria
Sed medio sint utque gradu sociata extrema fu-
 Coloris. gienda.

Corporum erit Tonus atque Color va- XLII.
 riatus ubique Tonus &
Quærat amicitiam retrò, ferus emi- Color variu*
 cet ante.

De Arte Graphica.

XLIII.
Luminis delectus.

365 Supremum in Tabulis Lumen captare diei
Insanus labor Artificum; cum attingere tantum
Non Pigmenta queant; auream sed vespere Lucem,
Seu modicam mane albentem, sive ætheris actam
Post Hyemem nimbis transfuso Sole caducam,
370 Seu nebulis fultam accipient, tonitruque rubentem.

XLIV.
Quædam circa Praxim.

Lævia quæ lucent, veluti Christalla; Metalla,
Ligna, Ossa & Lapides; Villosa, ut Vellera, Pelles,
Barbæ, aqueique Oculi, Crines, Holoserica, Plumæ;
Et Liquida, ut stagnans Aqua, reflexæque sub Undis
375 Corporeæ species & Aquis contermina cuncta,
Subter ad extremum liquidè sint picta, superque

De l'Art de Peinture. 59

* C'est travailler en vain que de prendre dans les Tableaux un grand Jour de midi, vû que nous n'avons point de Couleurs qui puissent jamais y atteindre : mais il est plus à propos de prendre une Lumiere plus foible, comme est celle du Soir, dont le Soleil dore les campagnes, ou celle du Matin, dont la blancheur est moderée, ou celle qui paroît après une Pluye, lorsque le Soleil ne nous la donne qu'au travers des nuages, ou pendant un tonnerre, que les nuées nous la dérobent, & nous la font paroître rougeâtre.

XLIII.
Le choix de Lumiere.

Les Corps polis, comme sont les Cristaux, les Métaux, les Bois, l'Os, & les Pierres ; ceux qui sont couverts de Poil, comme les Peaux, la Barbe & les Cheveux ; comme aussi la Plume, la Soye, & les Yeux qui sont aqueux de leur naturel ; les choses liquides, comme les Eaux & les especes corporelles que nous y voyons reflechies ; enfin tout ce qui les touche & qui est auprès d'elles, doivent être beaucoup & uniment peints par dessous, mais touchez fierement par

XLIV.
Certaines choses qui regardent la Pratique.

deſſus des Clairs & des Ombres qui leur conviennent.

XLV.
Le Champ du Tableau.
210

* Que le Champ du Tableau ſoit vague, fuyant, leger & bien uni enſemble, de Couleurs amies, & fait d'un mélange où il entre de toutes les Couleurs qui compoſent l'Ouvrage, comme ſeroit le reſte d'une Palette; & que réciproquement les Corps participent de la Couleur de leur Champ.

XLVI.
Vivacité des Couleurs.

* Que vos Couleurs ſoient vives, ſans pourtant donner, comme on dit, dans la Farine.

* Que les Parties plus élevées & plus proches de vous ſoient fortement empâtées de Couleurs brillantes, & qu'au contraire celles qui tournent en ſoient peu chargées.

XLVII.
L'Ombre.
185

* Qu'il y ait une telle harmonie dans les Maſſes de votre Tableau, que toutes les Ombres n'en paroiſſent qu'une.

XLVIII.
Que le Tableau ſoit tout d'une pâte.

Que votre Tableau * ſoit tout d'une Pâte, & fuyez tant que vous pourrez de peindre à ſec.

XLIX.
Le Miroir eſt le Maître des Peintres.

* Le miroir vous apprendra quantité de belles choſes, que vous re-

Luminibus percussâ suis, signisque re-
postis

Area vel Campus Tabulæ vagus esto XLV.
 levisque Campus
Abscedat latus, liquidèque bene unc- Tabulæ.
 tus amicis
Tota ex mole Coloribus, unâ sive Pa-
 tellâ:
Quæque cadunt retrò in Campum con-
 finia Campo.

Vividus esto Color nimio non Pallidus XLVI.
 Albo, Color vi-
Adversisque locis ingestus plurimus vidus, n
 ardens; tamen pal
Sed leviter parcèque datus vergentibus dus.
 oris.

 XLVII
 Umbra.
Cuncta Labore simul coëant, velut 385
 Umbra in eâdem. XLVII
Tota fiet Tabula ex unâ depicta Pa- Ex una P
 tellâ. tella sit
Multa ex Naturâ Speculum præclara Tabula.
 docebit; XLIX.
 Speculu
 Pictorum
 Magister.

Quæque procul Sero spatiis spectantu
 in amplis.
L. Dimidia Effigies, que sola, vel inte-
Dimidia gra plures
Figura vel
integra Ante alias posita ad Lucem, stet pro-
ante alias. xima visu,
390 Et latis spectanda locis, oculisque re-
 mota,
Luminis Umbrarumque gradu sit picta
 supremo.
LI. Partibus in minimis imitatio justa ju-
Effigies. vabit
Effigiem, alternas referendo tempore
 eodem
395 Consimiles Partes, cum Luminis atque
 Coloris
Compositis justisque Tonis, tunc parta
 Labore
Si facili & vegeto micat ardens, viva
 videtur.

marquerez sur la nature, aussi bien que les Objets vûs le Soir dans des endroits spacieux.

Si vous avez à peindre une demi-Figure, ou une Figure entiere, qui soit devant plusieurs autres, il faut qu'elle paroisse proche de la vûë, & si vous avez à la faire dans un grand lieu, & qu'elle soit éloignée des yeux, n'y épargnez par les plus grands Clairs, les Couleurs les plus vives, ni les plus fortes Ombres.

390
L.
La demie Figure, ou l'entiere devant d'autre

* Pour ce qui est des Portraits, il faut faire précisément ce que la nature vous montre, travaillant en même temps aux Parties qui se ressemblent, comme sont les Yeux, les Jouës, les Levres & les Narines, en sorte que vous touchiez à l'une si tôt que vous aurez donné un coup de Pinceau à l'autre, de peur que le temps & l'interruption ne vous fasse perdre l'idée d'une partie que la nature a produite pour ressembler à l'autre; & imitant ainsi trait pour trait toutes les parties avec une juste & harmonieuse composition de Clair-Obscur & de Couleurs, &

LI.
Le Portrait.

395.

donnant à votre Portrait le brillant que la facilité & la vigueur du Pinceau font voir, alors il paroîtra tout plein de vie.

LII. La Place du Tableau.
Les Ouvrages peints dans les petits lieux doivent être fort tendres & fort unis de Tons & de Couleurs, dont les degrés seront plus differens, plus inégaux, & plus fiers si l'Ouvrage est plus éloigné : & si vous faites jamais de grandes Figures, qu'elles soient de Couleurs fortes, & dans des lieux fort spacieux.

LIII. Les Lumieres larges.
* Peignez le plus tendrement qu'il vous sera possible, & faites perdre insensiblement vos * Lumieres larges dans les Ombres qui les suivent & qui les entourent.

LIV. Combien il faut de Lumiere pour la place du Tableau.
Si votre Tableau doit être placé dans un lieu éclairé d'une petite Lumiere, les Couleurs en doivent être fort claires ; & tout au contraire, fort brunes, si le lieu est fort éclairé, ou si c'est en plein jour.

LV. Les choses vicieuses en Peinture, qu'il faut éviter.
Souvenez-vous d'éviter les Objets pleins de trous, brisez en piéces, menus, & qui sont separés en lambeaux : fuyez aussi les choses Barba-

Visa

De Arte Graphica. 65

Visa loco angusto tenere pingantur, LII.
 amico Locus T
Juncta Colore graduque, procul quæ bulæ.
 picta feroci
Sint & inæquali variata Colore, To- 409
 noque.
Grandia signa volunt spatia ampla
 ferosque Colores.
Lumina lata unctas simul undique co- LIII.
 pulet Umbras Lumina l
Extremus Labor. In Tabulas demissa LIV.
 fenestris Quanti
 Luminis
Si fuerit Lux parva, Color clarissimus loci in q
 esto : Tabula
 exponend
Vividus at contra obscurusque in Lu- 405
 mine aperto.

Quæ vacuis divisa cavis vitare me- LV.
 mento : Errore
 vitia Pic
Trita, minuta, simul quæ non stipata
 dehiscunt;
Barbara, Cruda oculis, rugis fucata
 Colorum,

F

Luminis Umbrarumque Tonis æqua-
 lia cuncta;
410 Fœda, cruenta, cruces, obscœna, in-
 grata, chimeras,
Sordidaque & misera, & vel acuta,
 vel aspera tactu,
Quæque dabunt formæ temerè congesta
 ruinam,
Implicitasque aliis confundent miscua
 Partes.

LVI.
Prudentia
in Pictore.
Dumque fugis vitiosa, cave in con-
 traria labi
415 Damna mali, Vitium extremis nam
 semper inhæret,

LVII.
Elegantium
Idea Tabula-
rum.
Pulchra gradu summo Graphidos sta-
 bilita Vetustæ
Nobilibus Signis sunt Grandia, Dis-
 sita, Pura,
Tersa, velut minimè confusa, Labore
 Ligata,
Partibus ex magnis paucisque efficta,
 Colorum
420 Corporibus distincta feris, sed semper
 amicis.
Qui bene cœpit, uti facti jam fertur
 habere

De l'Art de Peinture. 67

res ; rudes à la vûë : bigarées de Couleurs, & tout ce qui est d'une égale force d'Ombre & de Lumiere : comme aussi les choses impudiques, sordides, mal-séantes, cruelles, chimeriques, pauvres & misérables ; celles qui sont aiguës & rudes au toucher ; enfin tout ce qui corrompt sa forme par une confusion de parties embarassées les unes dans les autres : *car les Yeux ont horreur des choses que les Mains ne voudroient pas toucher.*

410

Mais pendant que vous vous efforcez d'éviter un vice, prenez garde de ne point tomber dans un autre : car le bien est entre deux extrémités également blâmables.

LVI.
Prudence du Peintre.
415

Les choses belles dans le dernier degré, selon la maxime des Anciens Peintres, * doivent avoir du grand & les contours nobles ; elles doivent être démeslées, pures & sans alteration, nettes, & liées ensemble, composées de grandes parties, mais en petit nombre, & enfin distinguées de Couleurs fieres, mais toujours amies.

LVII.
Idée d'un beau Tableau.

420

De même que l'on dit, que celui

F ij

LVIII.
Pour le jeu-
ne Peintre.

qui a bien commencé, a déja fait la moitié de son Ouvrage : * ainsi il n'y a rien de plus pernicieux à un Enfant qui est dans les Elemens de la Peinture, que d'entrer sous la Discipline d'un Maître ignorant, qui lui déprave le Goût par une infinité d'erreurs, dont ses Ouvrages sont remplis, & lui fasse boire le venin qui l'infecte pour le reste de ses jours.

425

Que celui qui commence ne se hâte pas tant d'étudier après Nature tout ce qu'il fera, qu'auparavant il ne sçache les Proportions, l'Attachement des Parties, & leurs Contours ; qu'il n'ait bien examiné les excellens Originaux, & qu'il ne soit instruit des douces Tromperies de l'Art, qu'il aura apprises d'un sçavant Maître, plutôt par la Pratique & en le voyant faire, qu'en l'écoutant seulement parler.

430

LIX.
L'art sujet
au Peintre
LX.
La diversité & la facilité plaisent.

* Cherchez tout ce qui aide votre Art & qui lui convient, fuyez tout ce qui lui repugne.

* Les Corps de diverse nature aggrouppés ensemble sont agréables & plaisans à la vûe, * aussi bien que

435

De Arte Graphica. 69

Dimidium; Picturam ita nil sub lumi-
 ne primo
Ingrediens Puer offendit damnosus
 Arti,
Quàm varia errorum genera ignoran-
 te Magistro
Ex pravis libare Typis, mentemque
 veneno
Inficere, in toto quod non abstergitur
 ævo.
Nec Graphidos rudis Artis adhuc
 citò qualiacumque
Corpora viva super studium meditabi-
 tur ante
Illorum quam Symmetriam, Interno-
 dia, Formam
Noverit, inspectis docto evolvente
 Magistro
Archetypis, dulcesque Dolos præsen-
 serit Artis.
Plusque Manu ante oculos quàm voce
 docebitur usus.
Quære Artem quæcumque juvant, fu-
 ge quæque repugnant.
Corpora diversæ naturæ juncta place-
 bunt;
Sic ea quæ facili contempta labore vi-
 dentur:

LVIII.
Pictor Tyro.

425

430

LIX.
Ars debet servire Pictori, non Pictor Arti.
LX.
Oculos recreant diversitas & Operis facilitas? quæ speciatim Ars dicitur.
435

Æthereus quippe ignis inest & spiritus illis.
Mente diu versata, manu celeranda repenti.
Arsque Laborque Operis gratâ sic fraude latebit.
Maxima deinde erit ars, nihil artis inesse videri.

LXI.
Archetypus in mente,
Apographum in tela.

⁴⁴⁰ *Nec prius inducas Tabulæ Pigmenta Colorum,*
Expensi quàm signa Typi stabilita nitescant;
Et menti præsens Operis sit Pegma futuri.

LXII.
Circinus in oculis.

Prævaleat sensus rationi, quæ officit Arti
Conspicuæ, inque oculis tantummodo Circinus esto.

LXIII.
Superbia Pictori nocet plurimùm.

⁴⁴⁵ *Utere Doctorum Monitis, nec sperne superbus*

les choses qui paroissent être faites avec facilité ; parce qu'elles sont pleines d'esprit & d'un certain Feu celeste qui les anime ; mais vous ne ferez les choses avec cette Facilité, qu'après les avoir long-temps roulées dans votre Esprit : & c'est ainsi que vous cacherez sous une agréable tromperie la peine que vous aura donné votre Art & votre Ouvrage ; car le plus grand de tous les Artifices c'est de faire paroître qu'il n'y en a point.

Ne donnez jamais aucun coup de Pinceau, qu'auparavant vous n'ayez bien examiné votre dessein, arrêté vos Contours, * & que vous n'ayez present dans l'Esprit l'effet de votre Ouvrage.

440
LXI.
L'Original dans la Tête, & la Copie sur la Toile.

* Que l'œil soit satisfait au préjudice de toutes sortes de raisons, qui font naître des difficultés dans votre Art, qui de soi-même n'en souffre aucune : & que le Compas soit plutôt dans les yeux, que dans les mains.

LXII.
Le Compas dans les yeux

445
LXIII.
L'orgueil nuit extrêmement au Peintre.

* Tirez votre profit des avis des Gens Doctes, & ne méprisez pas

avec arrogance d'apprendre le sentiment d'un chacun sur vos Ouvrages : tout le monde est aveugle dans ses propres affaires, & personne n'est capable de porter jugement dans sa propre cause, non plus que de retirer son affection des choses qu'il a enfantées, & dont il est l'admirateur. * Mais si vous n'avez point d'Ami sçavant qui vous aide de son conseil, celui du temps ne vous manquera pas, après que vous aurez laissé passer quelques semaines, ou du moins 450 quelques jours, sans voir votre Ouvrage, il vous en découvrira ingénuëment les beautés & les deffauts. Ne vous laissez pourtant pas aller trop facilement aux avis du Vulgaire, qui parle bien souvent sans connoissance, & n'abandonnez pas ainsi votre génie, pour changer avec trop de legéreté ce que vous avez fait ; car celui qui se met en tête & qui 455 se flate de la vaine esperance de meriter l'approbation du Peuple, dont les Jugemens sont inconsiderés & changeans à toute heure, se nuit à soi-même, & ne plaît à personne.

Discere

Discere quæ de te fuerit Sententia
 Vulgi.
Est cæcus nam quisque suis in rebus,
 & expers
Judicii, Prolemque suam miratur
 amatque.
Ast ubi Consilium deerit Sapientis
 Amici,
Id tempus dabit, atque mora intermis- 450
 sa labori.
Non facilis tamen ad nutus & ina-
 nia Vulgi
Dicta levis mutabis Opus, Geniumque
 relinques;
Nam qui parte sua sperat bene posse
 mereri
Multivaga de Plebe, nocet sibi, nec
 placet ulli.

*Cumque Opere in proprio soleat se
 pingere Pictor,
(Prolem adeo sibi ferre parem Natu-
 ra suevit)
Proderit imprimis Pictori γνῶθι σεαυτόν
Ut data quæ Genio colat, abstineatque
 negatis.
Fructibus utque suus nunquam est sa-
 por, atque venustas
Floribus, insueto in fundo, præcoce sub
 anni
Tempore, quos cultus violentus &
 ignis adegit;
Sic numquam nimio quæ sunt extorta
 labore,
Et picta invito Genio: nunquam illa
 placebunt.*

LXIV.
γνῶθι
σεαυτόν

455

460

LXV.
Quod mente conceperis manu comproba.

*Vera super meditando, Manus, La-
 bor improbus adsit:
Nec tamen obtundat Genium, men-
 tisque vigorem.*

465

Comme le Peintre a coutume de se peindre dans ses Ouvrages (tant la Nature est accoutûmée à produire son semblable) il sera bon qu'il se connoisse soi-même, * afin de cultiver les talens qui font son génie, & qu'il a reçus de la nature, & de ne perdre point mal-heureusement le temps à la recherche de ceux qu'elle lui a refusés.

LXIV. Il faut se connoître.

De même que les fruits n'ont jamais le goût, ni les fleurs la beauté qui leur est naturelle, lorsqu'ils sont dans un Fonds étranger, & qu'on les fait avancer plutôt que leur saison par une chaleur artificielle; ainsi vous avez beau peiner vos Ouvrages, si c'est malgré votre génie & contre la pente de la nature, ils ne reüssiront jamais.

460

* En méditant sur ces vérités, en les observant soigneusement, & y faisant toutes les reflexions nécessaires, que le travail de la main accompagne votre étude, qu'il la seconde, & qu'il la soûtienne, sans pourtant émousser la pointe du génie, & en abattre la vigueur par trop d'exactitude.

LXV. Pratiquer sans relâche & facilement ce qu'on a conçû. 465

LXVI.
Le Matin est propre au travail.

* La plus belle & la meilleure partie de nos jours est le matin : employez-le donc au travail qui demande le plus de soin & le plus d'application.

LXVII.
Faire tous les jours quelque chose.

* Qu'aucun jour ne se passe sans tirer quelque Ligne.

LXVIII.
Les Passions vrayes & naturelles.

Remarquez par les ruës les Airs de tête, les Attitudes & les Expressions naturelles, qui seront d'autant plus libres, qu'elles seront moins observées.

LXIX.
Les Tablettes.

* Soyez prompt à mettre sur vos Tablettes (que vous aurez toujours prêtes) tout ce que vous en jugerez digne, soit sur la Terre, ou dans l'Air, ou sur les eaux, pendant que les especes en demeurent encore fraîches dans votre esprit.

* La peinture ne se plaît pas trop dans le vin ni dans la bonne chere ; si ce n'est afin que l'Esprit épuisé par le Travail, prenne une nouvelle vigueur dans la conversation des Amis. Elle ne se plaît pas non plus dans l'embarras des affaires ni dans les procès, * mais dans la liberté du Celibat. * Elle s'éloigne autant qu'elle

De Arte Graphica. 77

Optima noſtrorum pars eſt matutina
 dierum,
Difficili hanc igitur potiorem impende
 Labori.
Nulla dies abeat quin linea ducta ſu-
 perſit
Perque vias vultus hominum, motuſ-
 que notabis
Libertate ſuâ proprios, poſitaſque Fi-
 guras
Ex ſe ſe faciles: ut inobſervatus ha-
 bebis.
Mox quodcumque Mari, Terris &
 in Aere pulchrum
Contigerit, Cartis propera mandare
 paratis,
Dum præſens animo ſpecies tibi fer-
 vet hianti.
Non epulis nimis indulget Pictura,
 meroque
Parcit, Amicorum quantum ut ſer-
 mone benigno
Exhauſtam reparet mentem recreata,
 ſed inde
Litibus & curis in Calibe libera vi-
 ta
Seceſſus procul à turbâ ſtrepituque re-
 motos

LXVI.
Matutinu tempus Labori aptum.

LXVII.
ſingulis diebus aliquid faciendum.
470

LXVIII.
Afſectus inobſervati & naturales

LXIX.
Non deſint Pugillares.

475

G iij

480 *Villarum rurisque beata silentia quærit:*

Namque recollecto totâ incumbente Minervâ

Ingenio rerum species præsentior extat

Commodiusque Operis compagem amplectitur omnem.

Infami tibi non potior sit avara peculi

485 *Cura, aurique fames, modicâ quam sorte beato*

Nominis æterni & laudis pruritus habendæ

Condignæ pulchrorum Operum mercedis in ævum.

Judicium, docile Ingenium, Cor nobile, Sensus

Sublimes, firmum Corpus, florensque Juventa,

490 *Commoda Res, Labor Artis amor, doctusque Magister;*

Et quamcumque voles occasio porrigat ansam,

Ni Genius quidam adfuerit Sydusque benignum,

Dotibus his tantis, nec adhuc Ars tanta paratur:

De l'Art de Peinture. 79

peut du bruit & du tumulte, pour 480
joüir du repos de la campagne : parce
que dans le silence on est plus disposé à s'appliquer fortement au Travail, & à produire des Idées qui demeurent toujours présentes jusqu'à
la fin de l'Ouvrage, dont on embrasse le tout ensemble plus commodement.

Que le trop grand soin de devenir
riche ne vous fasse pas négliger votre
réputation : mais vous contentant 485
plutôt d'une fortune médiocre, ne
songez qu'à vous acquerir pour toute récompense de vos beaux Ouvrages, un renom glorieux, qui ne périra
qu'avec les Siécles.

* Les qualités d'un excellent Peintre sont, d'avoir le Jugement bon,
l'Esprit docile, le Cœur noble, le
Sens sublime, de la ferveur, de la
Santé, de la Jeunesse, de la Beauté,
la commodité des Biens, le Travail,
l'Amour pour son Art, & d'être sous
la discipline d'un sçavant Maître. 490
Et quelque Sujet que vous puissiez
choisir, ou que le hazard & la bonne
fortune vous présentent, si vous n'avez

G iiij

le génie ou l'inclination naturelle que demande votre Art, vous ne parviendrez jamais à sa perfection avec tous ces grands avantages que je viens de dire : car il y a bien loin de ce que peut faire la Main à cette sorte d'intelligence que donne une heureuse Naissance & un beau génie.

495 Les choses les plus belles ne passent pour telles au sentiment des Doctes, que pour être moins mal ; car personne ne voit ses deffauts, * & la vie est si courte, qu'elle ne suffit pas pour un Art de si longue haleine. Les forces nous manquent lorsque dans notre vieillesse nous commençons à devenir sçavant ; elle nous accable à mesure qu'elle nous instruit, & ne souffre jamais dans les membres que le froid des années a glacés, l'ardeur vive & boüillante de la Jeunesse.

500 * Courage donc, chers Enfans de Minerve, qui êtes nés sous l'Influence d'un Astre benin ; vous qu'elle échauffe de son feu, qu'elle attire à l'amour de la science, & qu'elle a choisis pour ses nourrissons : employez avec joye les forces de votre

*Distat ab ingenio longè Manus. Optima Doctis
Censentur quæ prava minus; latet omnibus error,* 495
*Vitaque tam longæ brevior non sufficit Arti;
Desinimus nam posse senes cùm scire periti
Incipimus, doctamque Manum gravat ægra senectus.
Nec gelidis fervet juvenilis in Artubus ardor.*

Quare agite, ô Juvenes, placido quos 500
*Sydere natos
Paciferæ studia allectant tranquilla Minervæ,
Quosque suo fovet igne; sibi que optavit Alumnos,
Eia agite! atque animis ingentem ingentibus Artem*

Exercete alacres, dum strenua corda Juventus
505 *Viribus extimulat vegetis, patiensque laborum est;*
Dum vacua errorum nulloque imbuta sapore
Pura nitet mens, & rerum sitibunda novarum
Præsentes haurit species atque humida servat.

LXX.
Ordo Studiorum.

In Geometrali priùs Arte parumper adulti
510 *Signa Antiqua super Graïorum addiscite formam;*
Nec mora nec requies, noctuque diuque labori
Illorum Menti atque Modo, vos donec agendi
Praxis ab assiduo faciles assueverit usu.

Mox ubi Judicium emensis adoleverit annis

Esprit à un Art qui les demande toutes ; pendant que la jeunesse vous les fournit & y donne de la pointe & de la vigueur, pendant dis-je que votre Esprit pur & vuide de toute erreur n'a encore pris aucune mauvaise teinture, & que dans la soif où il est de la nouveauté des choses, il se remplit des premieres espèces qui se présentent, & les donne en garde à la mémoire, qui dans sa premiere humidité les conserve plus long-temps.

* Pour bien faire, * vous commencerez par la Géométrie ; & après en avoir appris quelque chose, * mettez-vous à dessiner d'après les Antiques Grecques, * & ne vous donnez point de relâche ni jour ni nuit, qu'auparavant vous ne vous soyez acquis, par une continuelle pratique, une habitude facile de les imiter dans leurs Inventions & dans leur Maniere.

* Et ensuite lorsque le Jugement se sera fortifié, & sera parvenu à sa maturité, il sera très-bon de voir & d'examiner l'un après l'autre, & partie à partie par un or-

LXX.
L'ordre que doit tenir le Peintre dans ses Etudes.

dre suivi, de la maniere que nous avons dit ci-devant, & selon les régles que nous en avons données, les Ouvrages qui ont tant acquis de réputation aux Maîtres de la premiere Classe ; comme sont les Romains, les Vénitiens, les Parmesans, & ceux de Bologne.

Parmi tous ces excellens hommes, RAPHAEL a eu en partage l'Invention. Elle lui a fait faire autant de miracles que de Tableaux, où l'on remarque * une certaine grace qui lui étoit particuliere & naturelle, & que personne depuis ne s'est jamais pû rendre familiere. MICHEL ANGE a possédé puissamment le dessein par dessus tous les autres. * JULES ROMAIN élevé dès son enfance dans le païs des Muses, nous a ouvert le Tresor du Parnasse, & par une Poësie peinte, il a découvert à nos yeux les plus sacrés Mystéres d'Apollon, & tous les Ornemens les plus rares, que ce Dieu soit capable de communiquer aux Ouvrages qu'il inspire ; ce que nous ne connoissions jusques alors

Singula quæ celebrant primæ Exem- 515
 plaria classis
Romani, Veneti, Parmenses, atque
 Bononi
Partibus in cunctis pedetentim atque
 ordine recto,
Ut monitum suprà est vos expendisse
 juvabit.

Hos apud invenit RAPHAEL mi-
 racula summo
Ductu modo, Veneresque habuit quas 520
 nemo deinceps.
Quidquid erat formæ scivit BONA-
 ROTA potenter.
JULIUS à puero Musarum eductus
 in Antris
Aonias reseravit opes, Graphicàque
 Poësi
Quæ non visa priùs, sed tantùm audi-
 ta Poëtis

525 *Ante oculos spectanda dedit Sacraria*
 Phœbi :
Quæque coronatis complevit bella
 triumphis
Heroüm Fortuna potens, casusque de-
 coros
Nobilius re ipsâ antiquâ pinxisse vide-
 tur.
Clarior antè alios CORREGIUS *ex-*
 titit, amplâ
530 *Luce superfusâ circum coëuntibus*
 Umbris,
Pingendique Modo grandi, & trac-
 tando Colore
Corpora. Amicitiam, gradusque,
 dolosque Colorum,
Compagemque ita disposuit TITIA-
 NUS *ut inde*
Divus appellatus, magnis sit honori-
 bus auctus
535 *Fortunæque bonis: Quos sedulus* AN-
 NIBAL *omnes*
In propriam Mentem atque Modum
 mira arte coegit.

que par le recit que nous en avoient fait les Poëtes. Il semble avoir peint avec plus de Noblesse & de Magnificence que la chose même n'en avoit aux siécles passés, les fameuses guerres que la fortune toute-puissante des Héros a finies en les faisant triompher des têtes couronnées, & les autres grands & illustres évenemens qu'elle a causés dans le monde. LE CORREGE s'est rendu recommandable pour avoir donné de la force à ses Figures, sans y mettre d'Ombre que tout autour, encore sont elles si bien mêlées & confonduës avec leur Clairs, qu'elles sont presque imperceptibles. Il est encore unique dans sa grande maniere de peindre, & dans la facilité qu'il a euë à manier les Couleurs. Et le TITIEN a si bien entendu l'union, les masses & les corps des Couleurs, l'harmonie des tons & la disposition du tout-ensemble, qu'avec le nom de Divin il a mérité d'être comblé d'honneurs & de biens. Le soigneux ANNIBAL a pris de tous ces grands Hom-

mes ce qu'il en a trouvé de bon, dont il a fait comme un précis qu'il a converti en sa propre substance.

LXXI. La Nature & l'Expérience perfectionnent l'Art.

C'est un grand moyen pour profiter beaucoup, que de copier avec soin les excellens Tableaux & les beaux Desseins : mais la nature présente devant les yeux vous en apprendra encore davantage, parce qu'elle augmente la force du génie : & c'est d'elle que l'Art tire sa plus grande perfection par le moyen de 540 l'Expérience. * Je passe sous silence beaucoup de choses que vous apprendrez dans le Commentaire.

Considerant que toutes choses sont sujetes à la vicissitude des temps, & qu'elles peuvent périr par différentes voyes, j'ai crû que je devois prendre la hardiesse de * donner en garde aux Muses, ces aimables & ces im-545 mortelles Sœurs de la Peinture, le peu de préceptes que j'en ai fait.

Je me suis occupé à travailler cet Ouvrage dans Rome, pendant que l'honneur des Bourbons & le Vangeur de ses Ancêtres LOUIS XIII. lançoit ses foudres sur les Alpes, qu'il

Plurimus

De Arte Graphica.

Pluribus inde labor Tabulas imi-
 tando juvabit
Egregias, Operumque Typos; sed plu-
 ra docebit
Natura ante oculos præsens; nam fir-
 mat & auget
Vim Genii, ex illâque Artem Expe-
 rientia complet.
Multa supersileo quæ Commentaria
 dicent.

LXXI.
Natura &
Experientia
Artem perfi-
ciunt.

540

Hæc ego, dum memoror subitura
 volubilis ævi
Cuncta vices, variisque olim peritura
 ruinis,
Pauca Sophismata sum Graphica im-
 mortalibus ausus
Credere Pieriis. Romæ meditatus, ad
 Alpes
Dum super insanas moles inimicaque
 castra
Borbonidum decus & vindex Lo-
 DOVICUS Avorum.

545

Fulminat ardenti dextra, Patriaque resurgens
149 *Gallicus Alcides, premit Hispani ora Leonis.*

faisoit ressentir la force de son Bras à ses ennemis; & que comme un autre Hercule François rénaissant pour le bien de la Patrie, il étouffoit le Lion d'Espagne.

TABLE DES PRECEPTES

Contenus en ce Traité.

I. DU Beau. *page* 8
II. De la Théorie & de la Pratique. 11
III. Du Sujet. 12

L'INVENTION.

Premiere Partie de la Peinture.

IV. Disposition, ou Oeconomie de tout l'Ouvrage. 15
V. Fidelité du Sujet. *ibid.*
VI. Qu'il faut rejetter ce qui affadit le Sujet. 16

LE DESSEIN.

Seconde Partie de la Peinture.

VII. Attitude. 19
VIII. Varieté dans les Figures. 20
IX. Que les Membres & les Drape-

ries de chaque Figure lui soient convenables. 23

X. Qu'il faut imiter les muets dans leurs Actions. *ibid.*

XI. La principale Figure du Sujet *ibid.*

XII. Grouppes de Figures. *ibid.*

XIII. Diversité d'Attitudes dans les Grouppes. 24

XIV. Equilibre du Tableau. *ibid.*

XV. Du nombre des Figures. 24

XVI. Des jointures & des Pieds. 27

XVII. Qu'il faut joindre le mouvement des mains à celui de la Tête. *ibid.*

XVIII. Ce qu'il faut éviter dans la distribution des Figures. 28

XIX. Qu'il ne faut pas trop s'arrêter à la Nature, mais l'accommoder à son Génie. *ibid.*

XX. La Nature est la regle de l'Antique. 31

XXI. Comme il faut traiter une Figure seule. 32

XXII. Les Draperies. *ibid.*

XXIII. Ce qui contribue beaucoup à l'ornement du Tableau. 35

XXIV. Des Pierres précieuses & des Perles pour ornement. *ibid.*

XXV. Modele. 36
XXVI. La Scene du Tableau. *ibid.*
XXVII. Les Graces & la Noblesse. *ibid.*
XXVIII. Que chaque chose soit en sa place. *ibid.*
XXIX. Des Passions. 39
XXX. Qu'il faut fuir les Ornemens Gothiques. *ibid.*

LE COLORIS.

Troisiéme Partie de la Peinture.

XXXI. Conduite des Tons, des Lumieres, & des Ombres. 44
XXXII. Des corps opaques sur des champs lumineux. 48
XXXIII. Qu'il ne faut pas deux Jours égaux dans le Tableau. 51
XXXIV Le Blanc & le Noir. 52
XXXV. Reflexion des Couleurs. *ibid.*
XXXVI. L'union. *ibid.*
XXXVII. L'air interposé. 55
XXXVIII. Relation des distances. *ibid.*
XXXIX. Les Corps éloignés. 56
XL. Des corps contigus & de ceux qui sont séparés. *ibid.*

XLI. Qu'il faut éviter les extrémités contraires. ibid.
XLII. Diversité des Tons & des Couleurs. ibid.
XLIII. Le Choix de Lumiere. 59
XLIV. Certaines choses qui regardent la Pratique. ibid.
XLV. Le Champ du Tableau. 60
XLVI. Vivacité des Couleurs. ibid.
XLVII. L'Ombre. ibid.
XLVIII. Que le Tableau soit tout d'une pâte. ibid.
XLIX. Le Miroir est le maître des Peintres. ibid.
L. La demie Figure, ou toute entiere devant d'autres. 63
LI. Le Portrait. ibid.
LII. La Place du Tableau. 64
LIII. Les Lumieres larges. ibid.
LIV. Combien il faut de lumiere pour la place du Tableau. 64
LV. Les choses vicieuses en Peinture qu'il faut éviter. ibid.
LVI. Prudence du Peintre. 67
LVII. Idée d'un beau Tableau. ibid.
LVIII. Pour le jeune Peintre. 68
LIX. L'Art sujet au Peintre. ibid.
LX. La diversité & la facilité plai-

TABLE.

sent. ibid.
LXI. L'Original dans la Tête & la copie sur la toile. 71
LXII. Le Compas dans les Yeux. ibid.
LXIII. L'Orgueil nuit extrêmement au Peintre. ibid.
LXIV. Il faut se connoître soi même. 75
LXV. Pratiquer sans relâche & facilement ce qu'on a conçû. ibid.
LXVI. Le matin est propre au Travail. 76
LXVII. Faire tous les jours quelque chose. ibid.
LXVIII. Les passions vrayes & naturelles. ibid.
LXIX. Les Tablettes. ibid.
LXX. L'ordre que doit tenir le Peintre dans ses études. 83
LXXI. La nature & l'expérience perfectionnent l'Art. 88

Fin de la Table des Préceptes.

REMARQUES

REMARQUES SUR L'ART DE PEINTURE DE CHARLES ALFONSE DU FRESNOY.

Le nombre qui eſt à la tête de chaque Remarque ſert à trouver, dans le texte, l'endroit ſur lequel la Remarque eſt faite.

(A Peinture & la Poëſie ſont deux Sœurs qui ſe reſſemblent ſi fort en toutes choſes.) C'eſt une verité qui demeure pour conſtante, que les Arts ont un cer-

tain rapport les uns aux autres. *Il n'y a pas un Art* (dit Tertullien) *qui ne soit pere ou parent d'un autre.* Et Ciceron, dans son Oraison pour le Poëte Archias, dit que, *Tous les Arts qui regardent la vie humaine ont entre eux comme une espece d'alliance, & se tiennent tous, s'il faut ainsi dire, par la main.* Mais ceux de tous les Arts, qui sont les plus proches & les plus anciens parens, sont la Peinture & la Poësie ; & quiconque voudra bien les examiner, les trouvera si ressemblantes en toutes choses, qu'il n'aura pas de peine à croire qu'elles soient Sœurs.

Elles suivent toutes deux la même pente, & elles se laissent emporter plutôt que conduire à leurs secretes inclinations, qui sont autant de semences de la Divinité. *Il y a un Dieu au dedans de nous-même* (dit Ovide parlant des Poëtes) *lequel nous échauffe en nous agitant.* Et Suidas dit, *Que ce fameux Sculpteur Phidias, & que Zeuxis ce Peintre incomparable, tous deux transportés par un entousiasme, ont donné la vie à leurs Ou-*

* Dans son Traité de l'Idolatrie.

Dans les Fastes au commencement du livre 6.

vrages. Elles tendent toutes deux à la même fin, qui est l'imitation. Toutes deux excitent nos passions; & nous nous laissons tromper volontairement, mais agréablement, par l'une & par l'autre; nos yeux & nos esprits y sont si fort attachés, que nous voulons nous persuader que les corps peints respirent, & que les fictions sont des vérités. Toutes deux sont occupées par les belles actions des Héros, & travaillent à les éterniser. Toutes deux enfin sont appuyées sur les forces de l'Imagination, & se servent des licences qu'Apollon leur donne également, & que leur Génie leur inspire.

Pictoribus atque Poëtis Quidlibet audendi semper fuit æqua potestas.

Horace dans son Art Poëtique.

L'avantage que la Peinture a par-dessus la Poësie, est, que parmi cette grande diversité de Langues, elle se fait entendre de toutes les Nations de la terre; & qu'elle est nécessaire à tous les autres Arts, à cause du besoin qu'ils ont de figures demonstratives, qui donnent bien souvent plus

d'intelligence que tous les discours du monde.

Hor. dans son Art. Poet.

Segnius irritant animos demissa per aurem
Quam quæ sunt oculis commissa fidelibus.

Les choses qui entrent dans l'esprit par les oreilles, prennent un chemin bien plus long, & touchent bien moins que celles qui y entrent par les yeux, lesquels sont des témoins plus fideles & plus sûrs que les oreilles.

§ 9. (*Car pour contribuer toutes deux aux sacrés honneurs de la Religion.*) La Poësie par ses Hymnes & par ses Cantiques, & la Peinture par ses Statues, par ses Tableaux, & par tous les ornemens qui inspirent du respect & de la vénération pour les saints Mystéres. Grégoire de Nice après avoir fait une longue description du Sacrifice d'Abraham, dit ces paroles : *J'ai souvent jetté les yeux sur un Tableau qui represente ce spectacle digne de pitié, & je ne les ai jamais retirés sans larmes ; tant la Peinture a sçû représenter la chose comme si elle se passoit effectivement.*

Dans son Oraison de la Deïté du Fils & du saint Esprit.

24. (*Tant ces Arts divins, ont été honorés, & tant ils ont eû de puissance.*) Les grands Seigneurs, les Villes & les Magistrats tenoient autrefois à grand honneur d'obtenir quelque Tableau de la main de ces grands Peintres de l'Antiquité. Mais cet honneur est bien déchû aujourd'huy parmi la Noblesse de France, & si vous en voulez sçavoir la cause, Vitruve vous dira que c'est l'ignorance de ces beaux Arts: *Propter ignorantiam* (dit-il) *Artis virtutes obscurantur.* Et nous verrions cet Art admirable de la Peinture tomber dans le dernier mépris, si notre grand Roi, qui ne cede en rien à la Magnanimité du grand Alexandre, n'avoit fait paroître autant d'amour pour la Peinture, comme il a montré de valeur pour la guerre. Nous le voyons caresser ce bel Art par les visites & par les présens considerables qu'il fait à son premier Peintre, après avoir établi & fondé, pour le progrès & pour la perfection de la Peinture, une Académie que son premier Ministre honore de sa protection, de

Pline l. 35.

Dans la Pref. du 5. livre.

ses soins, & souvent de ses visites. De sorte que nous verrions revenir entiérement le siécle d'Apelle, & revivre tous les beaux Arts, si nos généreux Gentils-hommes, qui suivent notre incomparable Monarque avec tant d'ardeur & de courage dans tous les périls où il s'expose pour la grandeur & la gloire de son Royaume, suivoient de même cette noble affection qu'il a pour tous les excellens Ouvriers. Ce qu'il y avoit de personnes considerables & d'illustre naissance dans la Gréce, prirent un soin particulier durant plusieurs siécles de se faire instruire à la Peinture, suivant une loüable & utile coûtume, dont le Grand Alexandre étoit l'Auteur ; qui étoit d'apprendre à desseigner avant toute autre chose. Et Pline qui en rend témoignage dans son dixiéme chapitre du 35. livre, dit encore parlant de Pamphile Maître d'Apelle, *Que ce fut par l'autorité de ce Prince, qu'à Sicyone premierement, & ensuite par toute la Gréce, les jeunes Gentils-hommes apprirent avant toute autre chose a dessiner sur des*

tablettes de buis, & que l'on donna à la Peinture le premier rang parmi les Arts liberaux. Et ce qui fait voir qu'ils étoient fort intelligens dans cet Art, c'est l'amour & la considération qu'ils avoient pour les Peintres. Demetrius en donna d'avantageux témoignages au siège de Rhodes, où il voulut bien employer quelque partie du temps qu'il devoit aux soins de son armée à visiter Protogenes, qui pour lors faisoit le Tableau de Jalisus: *Cet ouvrage (dit Pline) empêcha le Roi Demetrius de prendre Rhodes dans l'apprehension qu'il avoit de brûler les Tableaux, & ne pouvant par autre côté mettre le feu dans la Ville, il aima mieux épargner la Peinture, que de recevoir la Victoire qui lui étoit offerte. Protogenes avoit pour lors son Attelier dans un jardin hors de la Ville, tout proche du Camp des ennemis, où il achevoit assidûment les Ouvrages qu'il avoit commencés, sans que le bruit des armes fut capable de l'interrompre; mais Demetrius l'ayant fait venir, & lui ayant demandé avec quelle hardiesse il osoit ainsi travailler*

Liv. 33. c. 10.

au milieu des ennemis : Il lui répondit, qu'il sçavoit fort bien que la guerre qu'il avoit entreprise, étoit contre les Rhodiens, & non pas contre les Arts. Ce qui obligea le Roi de lui donner des gardes pour sa sureté, étant ravi de pouvoir conserver la main qu'il avoit ainsi sauvée de la barbarie & de l'insolence des Soldats. Alexandre n'avoit pas de plus sensible plaisir, que lorsqu'il étoit dans l'Attelier d'Apelle, où on le trouvoit presque toujours ; & ce Peintre reçut un jour une marque très-sensible de son amitié & de la complaisance qu'il avoit pour lui : *Car lui ayant fait peindre toute nue (à cause de son admirable beauté) l'une de ses Concubines qu'on appelloit Campaspe, & celle de toutes les autres à qui il avoit donné le plus de part dans son cœur, & s'étant apperçu qu'elle avoit frappé d'un même trait celui d'Apelle, il lui en fit un present.* L'on portoit en ce temps-là tant d'honneur à la Peinture, que ceux qui avoient quelque habileté dans cet Art, ne peignoient sur aucune chose qui ne pût être transportée

<small>Pline liv. 35. c. 10.</small>

d'un lieu à un autre, & qu'on ne pût garantir d'un embrâsement : *Ils se seroient bien gardés (comme dit Pline dans le même endroit que je vous ai déja cité) de peindre contre un mur qui n'auroit pu être qu'à un Maître, qui seroit toujours demeuré dans un même lieu, & qu'on n'auroit pû dérober à la rigueur des flammes; il n'étoit pas permis de retenir comme en prison la Peinture sur les murailles; elle demeuroit indifferemment dans toutes les Villes, & un Peintre étoit un bien commun à toute la Terre.* Voyez vous-même cet excellent Auteur, & vous trouverez que son dixiéme chapitre du 35. livre est tout plein de loüanges de la Peinture, & des honneurs qu'on lui rendoit. Vous y verrez qu'il n'étoit permis qu'aux Nobles de la professer. François I. au rapport de Vazari, aima tant la Peinture, qu'il fit venir d'Italie tout ce qu'il y pût trouver d'habiles hommes, pour rendre cet Art fleurissant dans son Royaume; entre autres Léonard de Vinci, lequel après avoir été quelque temps en France,

mourut à Fontainebleau entre les bras de ce grand Prince, qui ne pût voir cette mort sans en verser des larmes. Charles-Quint a enrichi l'Espagne des plus précieux Tableaux que nous ayons aujourd'hui. Ridolfi dans la Vie du Titien, dit, que cet Empereur ramassa un jour un pinceau que ce Peintre avoit laissé tomber en lui faisant son portrait, & sur le remerciement & l'excuse que le Titien lui en faisoit, il lui dit ces paroles ; *Titien merite d'être servi par Cesar.* Et dans la même Vie, l'on voit que cet Empereur *se vantoit & s'estimoit glorieux, non seulement de s'être rendu des Provinces tributaires, mais d'avoir obtenu trois fois l'immortalité par les mains du Titien.* Si vous voulez prendre la peine de lire la Vie de ce fameux Peintre dans Ridolfi, vous y verrez tous les honneurs qu'il a reçus de Charles-Quint ; il seroit trop long de vous en faire ici le détail : Je vous dirai seulement que les grands Seigneurs qui composoient la Cour de cet Empereur, n'ayant pû s'empêcher de lui

témoigner leur jalousie, sur ce qu'il préferoit la personne & la conversation du Titien à celle de tous les autres Courtisans, il leur dit; *Qu'il ne manqueroit jamais de Courtisans; mais qu'il n'auroit pas toujours un Titien avec lui.* Aussi l'a-t-il comblé de biens, & quand il lui envoyoit de l'argent, qui étoit pour l'ordinaire une grosse somme, il lui témoignoit, que son dessein n'étoit pas de payer ses Tableaux, puisqu'il reconnoissoit qu'ils étoient sans prix; à l'exemple des Grands de l'Antiquité, qui achetoient les belles Peintures à pleins boisseaux de piéces d'or sans compte & sans nombre: *In nummo aureo mensura accepit non numero,* dit Pline parlant d'Apelle. Quintilien infere de-là, qu'il n'y a rien de plus noble que la Peinture, puisque la plûpart des autres choses se marchandent, & ont un prix: *Pleraque hoc ipso possunt videri vilia quod pretium habent.* Voyez les 34, 35 & 36 livres de Pline. Quantité de grands Personnages l'ont aimée avec passion, & s'y sont exercés avec plaisir;

In Bruto. entre autres Lelius Fabius, l'un de ces fameux Romains, qui au rapport de Ciceron, depuis qu'il eut goûté la Peinture, & qu'il s'y fut exercé, voulut être appellé Fabius Pictor ; Turpilius Chevalier Romain, Labeon Préteur & Consul, Quintus Pédius, les Poëtes Ennius & Pacuvius, Socrate, Platon, Metrodore, Pirrhon, Commode, Neron, Vespasien, Alexandre Sevére, Antonin, & plusieurs autres Empereurs & Rois qui n'ont pas tenu au-dessous de leur Majesté d'y employer une partie de leur temps.

§ 37. (*La principale & la plus importante partie de la Peinture, est de sçavoir connoître que la Nature a fait de plus beau & de plus convenable à cet Art.*) Voici où échoüent presque tous les Peintres Flamans, dont la plûpart sçavent imiter la Nature pour le moins aussi bien que les Peintres des autres Nations ; mais ils en font un mauvais choix ; soit parce qu'ils n'ont pas vû l'Antique, ou que le beau naturel ne se trouve pas ordinairement dans leurs Païs. Et dans

la vérité ce beau étant fort rare, il est connu de peu de personnes, il est difficile d'en faire le choix, & de s'en former des idées qui puissent servir de modele.

39. (*Dont le choix s'en doit faire selon le goût & la maniere des Anciens.*) C'est-à-dire, selon les Statues, les Bas-reliefs, & selon les autres Ouvrages Antiques, tant des Grecs que des Romains. On appelle Antique ce qui a été fait depuis Alexandre le Grand jusques à l'Empereur Phocas, sous l'Empire duquel les Arts furent ruinés par la guerre. Ces Ouvrages Antiques ont toujours été depuis leur naissance la régle de la beauté. Et en effet, leurs Auteurs ont pris un tel soin de les mettre dans la perfection où nous les voyons, qu'ils se servoient, non pas d'un seul naturel, mais de plusieurs dont ils prenoient les parties les plus reguliéres pour en faire un beau Tout : *Les Sculpteurs* (dit Maxime de Tyr) *par un admirable artifice, choisissent de plusieurs corps les parties qui leur semblent les plus belles, & ne font de cet-*

Differd VII.

te diversité qu'une seule Statue ; mais ce melange est fait avec tant de prudence, & si apropos, qu'ils semblent n'avoir eu pour modele, qu'une seule & parfaite beauté. Et ne vous imaginez pas de pouvoir jamais trouver une beauté naturelle qui le dispute aux Statues, l'Art a toujours quelque chose de plus parfait que la nature. Il est même à présumer que dans le choix qu'il faisoient de ces parties, ils suivoient le sentiment des Medecins, qui étoient pour lors bien capables de leur donner des régles de la beauté, puisque la beauté & la santé se doivent ordinairement suivre l'une l'autre. Car la beauté, selon Gallien, n'est autre chose, qu'un juste accord & une harmonie des membres les uns avec les autres, animés d'un bon temperament Et les hommes (dit le même Gallien) loüent une certaine Statue de Policlete qu'ils appellent la Regle, & qui a merité ce nom, pour avoir dans toutes ses parties, un accord si parfait, & une proportion si exacte, qu'il n'est pas possible d'y trouver à redire. L'on peut conclure de ce que

<small>Livre sur les sentimens d'Hippocrate & de Platon. c. 3.</small>

je vous viens d'alleguer, que les Antiques sont belles, parce qu'elles ressemblent à la belle nature; & que la nature sera toujours belle quand elle ressemblera aux belles Antiques. Et voilà pourquoi personne depuis ne s'est avisé de disputer la proportion de ces Antiques, & qu'au contraire, elles ont toujours été citées comme les modeles des beautés les plus parfaites. Ovide dans le 12 de ses Metamorphoses, où il fait la description de Cyllare le plus beau des Centaures, dit, *Qu'il avoit une si grande vivacité dans le visage, le col, les épaules, les mains, & l'estomac si beaux, qu'on pouvoit assurer avec raison qu'en tout ce qu'il avoit de l'homme, c'étoit la même beauté que l'on remarque dans les Statues les plus celebres.* Et Philostrate dans ses Heroïques parlant de Protesilaüs, & loüant la beauté de son visage, dit, *Que la forme de son nés est quarrée, & comme si c'etoit d'une Statue.* Et dans un autre endroit parlant d'Euphorbe, il dit, *Que sa beauté a gagné le cœur des Grecs, & qu'il étoit si approchant*

Vers. 397.

de la beauté d'une Statue, qu'on l'auroit pris pour Apollon. Et encore plus bas, parlant de la beauté de Neoptoléme, & de la ressemblance qu'il avoit avec son pere Achille, dit, *Qu'en beauté son pere avoit autant d'avantage sur lui que les Statues en ont sur les beaux hommes*: Ce qui se doit entendre des plus belles Statues; d'autant que parmi le grand nombre d'Ouvriers qui étoient dans la Gréce & dans l'Italie, il n'est pas possible qu'il n'y en ait eu de méchans, ou plutôt de moins habiles; car bien que leurs Ouvrages soient beaucoup inférieurs à ceux de la premiere classe, on y remarque néanmoins un je ne sçai quoi de grand, & une harmonieuse distribution dans les parties : Ce qui fait assez connoître, qu'il y avoit en ce temps-là des Principes communs à tous les Ouvriers, & que chacun s'en servoit selon sa capacité & son Génie. Ces Statues étoient un des plus grands ornemens de la Gréce ; il n'y a qu'à ouvrir le Livre de Pausanias pour en voir la quantité prodigieuse, soit au dedans,

ou

ou au dehors des Temples, soit dans les carrefours & dans les places publiques, soit même dans les campagnes & sur les Tombeaux. On en érigeoit aux Muses, aux Nimphes, aux Héros, aux grands Capitaines, aux Magistrats, aux Philosophes, aux Poëtes; on en érigeoit enfin à tous ceux qui s'étoient signalés, ou dans la deffense de leur patrie, ou par quelque grande action digne de récompense; car c'étoit la maniere la plus ordinaire & la plus authentique dont usoient les Grécs & le Peuple Romain, pour témoigner leur gratitude. Les Romains dans la Conquête de la Gréce, en transporterent non seulement les plus belles Statues, mais en amenérent les meilleurs Ouvriers, qui en instruisirent d'autres, & qui ont laissé à la Posterité des marques éternelles de leur sçavoir; comme nous le voyons par ces admirables Statuës, ces Vases, ces Bas-reliefs, & ces belles Colomnes Trajane & Antonine. Ce sont toutes ces beautés, que notre Auteur nous propose pour modéles, &

comme les véritables sources de la Science où il faut que les Peintres & les Sculpteurs aillent puiser eux mêmes, sans s'amuser aux ruisseaux quelquefois bien troubles & bien boüeux, je veux dire, à la maniere de leurs Maîtres, après laquelle ils vont rampans, & dont pour l'ordinaire ils ne veulent pas se départir, ou par négligence, ou par la bassesse de leur Génie. *Il n'appartient qu'aux*

Liv. 2. de *esprits pesans* (dit Ciceron) *de s'a-*
Oratore. *muser aux ruisseaux, & de ne point rechercher les sources d'où coulent toutes choses en abondance.*

40. (*Sans laquelle tout n'est qu'une barbarie aveugle, &c.*) Tout ce qui n'a rien du goût Antique s'appelle maniere Barbare, ou maniere Gothique, laquelle ne se conduit par aucune Regle, mais par un caprice bas, & qui n'a rien de noble. Il faut remarquer ici que les Peintres ne sont pas obligés de suivre l'Antique aussi exactement que les Sculpteurs, parce que leurs figures sentiroient trop la Statue, & paroîtroient sans mouvement. Plusieurs Peintres, mê-

me des plus habiles, croyant bien faire, & prenant ce précepte trop à la lettre sont tombés dans ces inconvéniens. Il faut donc que les Peintres se servent de l'Antique avec discretion, & qu'ils y accommodent tellement le naturel, qu'il semble que leurs Figures toutes vivantes ayent plutôt servi de modéle pour les Antiques, que les Antiques pour leurs Figures. Il semble que Raphaël se soit parfaitement servi de cette conduite, & que les Lombards n'ayent vû l'Antique precisément que pour apprendre à faire un bon choix du naturel, & pour donner de la grace & de la noblesse à tout ce qu'ils ont fait, par une idée générale & confuse qu'ils avoient de ces belles choses; car du reste ils se sont assez licentiés, à la réserve du Titien qui de tous les Lombards a le plus conservé de pureté dans ses Ouvrages. Cette maniere Barbare dont je viens de parler a été fort en régne depuis 611. jusqu'à 1450. Ceux qui ont commencé à rétablir la Peinture en Allemagne (parce qu'ils n'avoient rien vû

de ces beaux restes de l'Antiquité) ont beaucoup tenu de cette Barbarie : entre autres Lucas de Leyde, homme fort laborieux, & qui avec ses éléves a infecté presque toute l'Europe par ses desseins de Tapisseries, lesquelles sont appellées par les ignorans, Tapisseries Antiques : (on leur fait bien de l'honneur) & sont estimées comme belles de la plûpart du monde. Je vous avoue que je suis surpris d'une ignorance si grossiere, & que nos François ayant si mauvais goût que de se faire des beautés aussi fades & aussi niaises que sont ces sortes de Tapisseries. Albert Durer ce fameux Allemand, & contemporain de Lucas, a eu pareillement le malheur de donner dans cette méchante maniere, pour avoir été privé de la vûe de ces belles choses. Voici ce qu'en dit Vazari dans la Vie de Marc-Antoine, après l'avoir loüé sur sa gravûre & sur ses autres talens : *Et dans la verité si cet homme si rare, si exact, & si universel avoit eu la Toscane pour patrie, comme il a eu la Flandre, & qu'il eût pû étudier*

d'après les belles choses que l'on voit dans Rome, comme nous avons fait nous autres, il auroit été le meilleur Peintre de toute l'Italie; de même qu'il a été le Génie le plus rare & le plus celebre qu'ayent jamais eu les Flamans.

45. (*Nous aimons ce que nous connoissons, &c.*) Cette période veut dire: Que quoi que nous soyons les mieux intentionnés du monde, que la naissance nous ait pourvûs d'un beau Génie, & que nous en suivions la pente, ce n'est pas encore assez, il faut que nous apprenions avec soin à connoître quel est le beau & le parfait dans la nature, afin que nous le puissions imiter après l'avoir trouvé, & qu'en cela nous nous rendions capables de remarquer les fautes qu'elle fait pour les rejetter, & ne la copier pas en toutes sortes de sujets, telle qu'elle se représente sans discernement & sans choix.

50. (*Comme l'Arbitre souverain de son Art.*) Ce mot d'Arbitre souverain, présuppose un Peintre pleinement instruit de toutes les Parties

de la Peinture ; en sorte que s'étant mis comme au-dessus de son Art, il en soit le Maître & le Souverain, ce qui n'est pas une petite affaire. Ceux de la Profession ont si rarement cette suprême capacité, qu'il s'en trouve très-peu qui puissent être de bons Juges des Ouvrages, & que je serois souvent plus d'état de l'avis d'un homme de bon sens, qui n'auroit jamais manié le Pinceau, que de celui de la plûpart des Peintres. Tous les Peintres peuvent donc être Arbitres de leur Art ; mais pour en être souverains Arbitres, cela n'appartient qu'aux sçavans Peintres.

§ 52. (*Les beautés fuyantes & passageres,*) ne sont autres, que celles que nous remarquons dans la nature pour très-peu de temps, & qui ne sont pas fort attachées à leurs sujets ; telles sont les Passions de l'Ame. Il y a de ces sortes de beautés qui ne durent qu'un moment, comme les mines différentes que fera une assemblée à la vûe d'un spectacle imprevû & non commun ; quelque particularité d'une Passion violente, quel-

que action faite avec grace, un souris, une œillade, un mépris, une gravité, & mille autres choses semblables. On peut encore mettre au nombre des beautés passageres, les beaux nuages, tels qu'ils sont ordinairement après la pluye ou après le tonnerre.

54. (*De même que la seule pratique, &c.*) On voit dans Quintilien que Pytagore disoit, que la Théorie n'étoit rien sans la Pratique, & que la Pratique n'étoit rien sans la Théorie. *Et le moyen* (dit Pline le Jeune) *de retenir ce qu'on vous a montré, si vous ne le mettez en pratique.* On n'appelleroit point Orateur un homme qui auroit les plus belles pensées du monde, & qui sçauroit toutes les regles de la Réthorique, s'il ne s'étoit encore acquis par l'exercice, l'art de s'en servir, & d'en composer d'excellens discours. La Peinture est un long pélerinage ; vous avez beau faire tous les préparatifs nécessaires pour votre voyage, vous avez beau vous informer des passages difficiles, si vous ne vous mettez

en chemin, & que vous ne marchiez à grands pas, vous n'y arriverez jamais : & comme il seroit ridicule de vieillir dans l'étude de chaque Partie nécessaire à un Art qui embrasse tant de choses ; aussi de mettre la main à l'œuvre sans les sçavoir, ou bien après les avoir trop legerement passées, c'est s'exposer à la risée des Connoisseurs, & faire voir qu'on n'est guére sensible à la gloire. Plusieurs disent qu'il n'y a qu'à travailler pour devenir habile, & que la Théorie ne fait qu'embarasser l'esprit & retenir la main. Ces gens-là font justement comme les Escureüils qui tournent la roue qui leur sert de cage ; ils courent bien vîte, ils se lassent fort, & n'avancent point du tout. *Il ne suffit pas pour bien faire d'aller vîte,* (dit Quintilien) *mais pour aller vîte il suffit de bien faire.* C'est une méchante excuse de dire, je n'y ai été que très-peu du temps. Cette belle facilité, ce feu céleste qui donne l'esprit à l'Ouvrage, ne vient pas tant d'avoir souvent fait, que d'avoir bien entendu ce que l'on

a fait. Voyez ce que je dis sur le 51. Précepte, qui est de la facilité. Il y en a d'autres qui croyent les Preceptes & la Théorie absolument nécessaires : mais comme ils ont été mal instruits, & que ce qu'ils sçavent les broüille plutôt qu'il ne les éclaire, ils s'arrêtent souvent tout court, & s'ils font quelque Ouvrage, ce n'est pas sans chagrin & sans peine : Et dans la vérité, ils sont d'autant plus dignes de compassion, qu'ils sont bien intentionnés ; & s'ils n'avancent pas tant que d'autres, & qu'ils demeurent quelquefois tout court, je les trouve fondés en quelque sorte de raison : car il est du bon sens de n'aller pas si vîte, quand on se croit égaré, ou que l'on doute du chemin que l'on doit tenir. D'autres, au contraire, étant instruits des bonnes maximes & des bonnes régles de l'Art, après avoir fait de fort belles choses, les gâtent ensuite à force de vouloir mieux faire, & s'enivrent tellement de leur Ouvrage à force d'être dessus, qu'ils se laissent tromper par l'apparence du bien imagi-

L.

naire. Apelle admirant un jour le prodigieux travail qu'il voyoit dans un Tableau de Protogene, & connoissant combien il avoit sué à le faire, dit que Protogene & lui étoient bien d'égale force, & qu'il lui cedoit même en quelque partie; mais qu'il le surpassoit, en ce que Protogene ne pouvoit se tirer de dessus son Ouvrage, & il disoit comme par un Precepte, qu'il vouloit que tous les Peintres imprimassent bien avant dans leur memoire, qu'à force de chercher & de vouloir terminer les choses, on se faisoit souvent un prejudice très-notable. Il y en a (dit Quintilien) qui ne se satisfont jamais, & qui ne sont pas contens de l'expression qui s'est rencontrée la premiere ; ils veulent tout changer, en sorte qu'on ne reconnoisse plus rien de leur premiere Idée. On en voit d'autres (continue-t-il) qui ne peuvent se croire eux-mêmes, ni se determiner, & qui étant, pour ainsi dire, brouillés avec leur Génie, s'imaginent que c'est une loüable exactitude, que de former des difficultés dans son Ouvrage ; & en vérité c'est une chose assez difficile,

de dire lesquels de ceux-là péchent plus grièvement, ou de ceux qui sont amoureux de tout ce qu'ils produisent, ou de ceux à qui rien ne plaît. Car il est arrivé à de jeunes hommes, souvent même à ceux qui avoient le plus d'esprit, de le consommer & de le perdre dans la peine qu'ils se sont donnés, & d'être tombés jusques dans l'assoupissement par le trop grand desir de bien faire. Voici comme on doit se comporter en semblables rencontres. Il faut à la verité faire tout notre possible pour mettre les choses dans la derniere perfection: mais néanmoins que ce soit selon notre portée & selon notre Verve: car pour s'avancer, il est bien vrai qu'il faut du soin & de l'étude, mais cette étude ne doit pas être mêlée d'opiniâtreté ni de chagrin: c'est pourquoi si le vent nous est favorable, il y faut donner les voiles, & il arrivera quelquefois que nous suivrons des mouvemens où la chaleur a plus de pouvoir que le soin & l'exactitude, pourvû que nous n'abusions pas de cette licence, & que nous ne nous y laissions pas tromper; car toutes nos productions nous

plaisent au moment de leur naissance.

§ 61. (*Vû que les plus belles choses ne se peuvent souvent exprimer faute de termes.*) J'ai appris de la bouche de Monsieur du Fresnoy, qu'il avoit plusieurs fois oui dire au Guide qu'on ne pouvoit donner de Preceptes des plus belles choses, & que les connoissances en étoient si cachées, qu'il n'y avoit point de maniére de parler qui les pût découvrir. Cela revient assez à ce que dit Quint. *Les choses incroyables n'ont point de paroles pour être exprimées; il y en a quelques-unes qui sont trop grandes & trop relevées, pour pouvoir être comprises dans le discours des hommes.* D'où vient que les Connoisseurs, quand ils admirent un beau Tableau, semblent y être collés; & quand ils en viennent, vous diriez qu'ils ont perdu l'usage de la parole.

<small>Declam. 19.</small>

Pausiaca torpes insane Tabella, dit Horace.

<small>Liv. 2. Sat. 7.</small>

Et Symmachus dit, *Que la grandeur de l'étonnement ne permet pas que l'on donne des loüanges & des applaudissemens.* Les Italiens disent *Opera da*

<small>L. 10. Ep. 12.</small>

stupire, pour dire qu'une chose est fort belle.

65. (*Les premiers Exemplaires de l'Art.*) Il entend les plus sçavans & les meilleurs Peintres de l'Antiquité, c'est à dire depuis deux siécles.

66. (*Cette fureur de Veine.*) Il y a dans le Latin, *qui ne produit que des monstres*, c'est-à-dire des choses hors de la vrai-semblance, comme il se voit assez souvent dans les Oeuvres de Pietre Teste. *Il arrive souvent* (dit un Auteur grave) *que quelques-uns s'imaginant être poussés d'une fureur divine, bien loin de se porter dans des fureurs de Bacchantes, tombent dans des badineries veritablement puériles.* Dionysius Halic. Longinus.

68. (*Un sujet beau & noble qui étant de soi-même capable, &c.*) La Peinture est non-seulement divertissante & agréable, mais elle contient encore une partie de tout ce qui s'est passé de plus beau dans l'Antiquité, nous remettant l'Histoire devant les yeux, comme si elle se passoit effectivement ; jusques-là même, qu'à la vûe des Tableaux où les belles actions sont représen-

tées, nous nous sentons portés à nous rendre capables d'entreprendre quelque chose de semblable, de même que si nous avions lû quelque belle Histoire. La beauté du Sujet donne de l'amour & de l'admiration pour le Tableau, comme le beau Tableau fait entrer dans le Sujet qu'il représente, & l'imprime plus avant dans l'esprit & dans la mémoire. Ce sont deux chaînons engagés l'un dans l'autre, qui contiennent & qui sont contenus, & dont la matiere doit être également précieuse.

§ 73. (*Qui soit plein de sel.*) *Aliquid salis*, Quelque chose d'ingenieux, de fin, de piquant d'extraordinaire, d'un goût relevé & qui soit propre à instruire & à éclairer les esprits. *Il faut que les Peintres fassent comme les Orateurs* (dit Cicéron) *qu'ils instruisent, qu'ils divertissent, & qu'ils touchent* : & c'est proprement ce que veut dire ce mot de Sel.

[marginal: De opt. gen. Orat.]

§ 74. (*Où il faut disposer toute la Machine de votre Tableau.*) Ce n'est pas sans raison ni par hazard que notre Auteur se servit ici du mot de

Machine. Une Machine est un juste assemblage de plusieurs pieces pour produire un même effet. Et la disposition dans un Tableau n'est autre chose qu'un assemblage de plusieurs Parties, dont on doit prévoir l'accord & la justesse, pour produire un bel effet, comme vous verrez dans le 4. Précepte, qui est de l'Oeconomie ; aussi l'appelle-t-on autrement Composition, qui veut dire la distribution & l'agencement des choses en général & en particulier.

75. (*Qui est justement ce que nous appellons Invention.*) Notre Auteur établit trois Parties de la Peinture, l'Invention, le dessein & la Couleur, qu'il appelle autrement Cromatique. Plusieurs Auteurs qui ont écrit de la Peinture, en multiplient les parties comme il leur plaît ; mais sans m'amuser à vous en faire ici la discution, je vous dirai qu'il n'y en a point qui ne se rapporte aux trois que je viens de nommer : c'est pourquoi j'en estime la division plus juste. Et comme ces trois Parties sont essentielles à la Peinture, nul ne

se peut dire véritablement Peintre ; s'il ne les posséde toutes à la fois ; de même qu'on ne peut pas donner le nom d'Homme à ce qui n'est pas composé d'un Corps, & d'une Ame raisonnable, qui sont les parties qui le composent nécessairement. Comment donc ceux-là pourront-ils prétendre à la qualité de Peintre, qui ne font que copier, ou dérober les Ouvrages d'autrui, qui mettent en cela toute leur industrie, & qui veulent avec cela passer pour habiles ? Et ne dites pas que plusieurs grands Peintres en ont usé de la sorte : car il seroit aisé de vous répondre, qu'ils auroient beaucoup mieux fait de s'en abstenir, que cet endroit n'augmente pas leur gloire, & ne fait pas le plus beau de leur vie. Disons donc qu'il n'y a point de Peintre qui ne doive s'acquérir cette belle Partie, autrement c'est n'avoir point de cœur, & n'oser ce semble paroître ; c'est ramper avec bassesse, & mériter ce juste reproche, *O Imitatores servum pecus.* Il est des Peintres à l'égard de leurs productions, comme

des Orateurs : les commencemens coûtent toujours beaucoup : mais il vaut mieux exposer ses Ouvrages à la censure à quinze ans, que de rougir à cinquante. Il faut donc que le Peintre commence de bonne heure à produire de lui-même, & qu'il s'y accoûtume par l'exercice : car tant qu'il craindra de tomber en s'élevant, il demeurera toujours par terre. Voyez l'observation suivante.

76. (*C'est une Muse qui étant pourvûe des autres avantages de ses Sœurs, &c.*) L'on prend ordinairement les Attributs des Muses pour les Muses mêmes ; & c'est dans ce sens-là que l'invention est appellée une Muse. Les Auteurs attribuent à chacune des Muses en particulier les Sciences qu'elles ont inventées, & en général, les belles Lettres, parce qu'elles contiennent presque toutes les autres. Ces Sciences sont les avantages dont parle notre Auteur, & dont il voudroit qu'un Peintre fût suffisamment pourvû. Et dans la vérité il n'y en a pas un, pour peu qu'il ait d'esprit, qui ne connoisse & qui

ne sente lui-même combien les Lettres sont nécessaires pour échauffer le Génie, & pour le perfectionner. Et la raison de cela est, que ceux qui ont étudié, ont non seulement vû & appris quantité de belles choses dans leurs études, mais qu'ils se sont encore acquis par l'exercice une grande facilité de profiter de la lecture des bons Auteurs. Ceux qui veulent faire profession de la Peinture, se feront des tresors de leur lecture, & y trouveront de merveilleux moyens de s'élever infiniment au-dessus des autres qui ne font que ramper, ou s'ils s'élevent, ce n'est que pour tomber de plus haut, puisqu'ils se servent des ailes d'autrui, dont ils ne sçavent pas l'usage ni la force. Il est vrai qu'aujourd'hui ce n'est guére la mode qu'un Peintre soit si sçavant ; & que si l'on voyoit quelqu'un qui eût, ou des Lettres ou de l'esprit, se porter à la Peinture ; la plûpart du monde ne manqueroit jamais de dire : que c'est un grand dommage, & que ce jeune homme-là auroit fait quelque

chose dans la Pratique, dans les Finances, ou dans quelque Maison de qualité, tant la destinée de la Peinture est misérable dans ces derniers siécles. Par les Lettres ce n'est pas tant les Langues Grecques & Latines que l'on entend, comme la lecture des bons Auteurs, & l'intelligence des choses qui y sont traitées : de sorte que la plûpart des bons Livres étant traduits, il n'y a pas un Peintre que ne puisse prétendre en quelque façon aux belles Lettres.

Les Livres, à mon avis, les plus utiles à ceux de la Profession, sont.

La Bible.

L'Histoire des Juifs de Josephe.

L'Histoire Romaine de Coeffeteau, & celle de Tite-live, de la Traduction de Vigenere, avec des remarques qui sont très-curieuses & très-utiles. Il y en a deux Volumes.

Homére, que Pline appelle la source des Inventions & des belles Pensées.

L'Histoire Ecclésiastique de Go-

deau, ou l'Abregé de Baronius.

Les Métamorphoses d'Ovide traduites par du Rier.

Les Tableaux de Philoſtrate.

Plutarque, des hommes Illuſtres.

Pauſanias. Cet Auteur, qui a été traduit en François, eſt merveilleux pour donner de belles Idées, & principalement pour les derrieres des Tableaux, & pour l'accompagnement des Figures. En le joignant avec Homere, il fait un mêlange des plus agréables, & des plus accomplis.

La Religion des Anciens Romains, par du Choul.

La Colonne Trajane, avec le Diſcours qui en explique les Figures, & qui inſtruit des choſes que le Peintre doit indiſpenſablement ſçavoir. C'eſt un des principaux & des plus ſçavans Livres que nous ayons pour les modes, les coûtumes, les armes, & la Religion des Romains. Jules Romain a fait ſes principales études ſur le marbre même.

Les Livres de Médailles.

Les Bas-reliefs de Perrier, & autres, avec leur explication qui est au bas, & qui en donne toute l'intelligence.

L'Art Poétique d'Horace, à cause du rapport que les Préceptes de la Poësie ont avec ceux de la Peinture.

Et d'autres semblables, qui par leur lecture échauffent l'imagination.

Certains Romans sont encore bien capables d'entretenir le Génie, & de le fortifier par les belles Idées qu'ils donnent des choses : mais ils sont un peu dangereux, à cause que l'Histoire y est presque toujours corrompue.

Il y en a d'autres dont le Peintre se servira lors seulement qu'il en aura besoin dans les rencontres & dans les occasions particulieres ; tels sont.

La Mythologie des Dieux.
Les Images des Dieux.
L'Iconologie.
Les Fables d'Hyginius.
La Perspective-Pratique.
Et autres.

Il faut donc que ceux qui voudront se rendre célebres dans la Peinture, lisent par intervalle, & avec grand soin ces Livres, qu'ils en remarquent ce qu'ils trouveront à propos, & ce qu'ils croiront leur pouvoir servir, qu'ils s'exercent l'Imagination, & qu'ils fassent des esquisses & de legers crayons des Images que la lecture leur aura formées. *La Peinture est comme un feu qui s'entretient par la matiére, qui s'enflame par le mouvement, & qui s'augmente à mesure qu'il brûle : car la force du Génie ne croit que par l'abondance des choses, & il est impossible de faire un Ouvrage grand & magnifique, si la matiere manque, & si elle n'y est disposée.* Un Peintre donc qui a du Génie a beau rêver & prendre tous les soins imaginables pour faire une belle composition, s'il n'est aidé des études dont je viens de parler, tout ce qu'il pourra faire, sera de beaucoup fatiguer son Imagination, & de lui faire voir bien du païs, sans s'arrêter à rien qui le puisse satisfaire.

Tous les Livres que je viens de

<small>Author Dial. de caus. corr. eloq. c. 35.</small>

nommer, peuvent servir à toutes sortes de personnes, aussi bien qu'aux Peintres; & ceux qui leur étoient particuliers ont été mal-heureusement consumés par les Siecles où l'Impression n'étoit pas encore en usage, & où les Copistes ont vraisemblablement négligé de les transcrire par ignorance, ne se sentant pas capables d'en faire les Figures demonstratives. Cependant il paroît dans les Auteurs que nous en perdons au moins cinquante Volumes. Voyez Pline dans son 35. l. & Franc. Junius dans le 3. ch. du 2. l. de la Peinture des Anciens. Plusieurs Modernes en ont écrit avec assez peu de succès, faisant de grands circuits sans venir au but, & disant beaucoup de choses, pour ne rien dire. Quelques-uns néanmoins s'en sont acquittés assez heureusement, entre-autres Leonard de Vinci (quoi que sans beaucoup d'ordre;) Paul Lomasse, dont le Livre est bon pour la plus grande partie, mais dont le discours est un peu trop diffus & trop ennuyeux; Jean Baptiste Armenini,

Franciscus Junius, Monsieur de Chambray, dont je vous invite de lire au moins la Préface : il ne faut pas ici oublier ce que Monsieur Félibien a écrit sur le Tableau d'Alexandre de la main de Monsieur le Brun ; outre que cet ecrit est fort éloquent, les fondemens qu'il établit pour faire un beau Tableau sont très-solides.

Voilà à peu près la Bibliotheque d'un Peintre, & les Livres qu'il doit lire ou se faire lire, à moins qu'il ne veüille se contenter de posséder la Peinture comme le plus sale de tous les Métiers, & non comme le plus noble de tous les Arts.

§. 78. (*Il est fort à propos en cherchant, &c.*) Voici le plus important Precepte de tous ceux de la Peinture. Il appartient proprement au Peintre seul, & tous les autres sont empruntés, des belles Lettres, de la Medecine, des Mathématiques, ou enfin des autres Arts : car il suffit d'avoir de l'esprit & des Lettres, pour faire une très-belle Invention : pour dessiner, il faut de l'Anatomie ; un Mathématicien mettra fort bien les bâtimens

bâtimens & les autres choses en Perspective, & les autres Arts apporteront de leur côté ce qui est nécessaire pour la matiere d'un beau Tableau : mais pour l'œconomie du Tout-ensemble, il n'y a que le Peintre seul qui l'entende ; parce que la fin du Peintre est de tromper agréablement les yeux : ce qu'il ne fera jamais si cette Partie lui manque. Un Tableau peut faire un mauvais effet, lequel sera d'une sçavante Invention, d'un Dessein correct, & qui aura les Couleurs les plus belles & les plus fines : & au contraire, on en peut voir d'autres mal inventés, mal Dessinés, & peints de Couleurs les plus communes qui feront un très-bon effet, & qui tromperont beaucoup davantage. *Rien ne plait tant à l'homme que l'Ordre.* (dit Xenophon,) Et Horace dans son Art : *In Œconomico.*

Singula quæque locum teneant sortita decenter

Ce Précepte est proprément l'usage & l'application de tous les autres : c'est pourquoi il demande beaucoup de Jugement. Il faut donc tellement

prévoir les choses, que votre Tableau soit peint dans votre tête avant que de l'être sur la toile. *Quand Menandre* (dit un Auteur célébre) *avoit disposé les Scenes de sa Comedie, il la tenoit faite, quoy qu'il n'en eût pas commencé le premier Vers.* Il est certain que ceux qui ont cette prévoyance, travaillent avec un plaisir & une facilité incroyable ; & que les autres au contraire, ne font que changer & rechanger leur Ouvrage, qui ne leur laisse au bout du compte que du chagrin. Il me semble que ces sortes de Tableaux font parfaitement ressouvenir de ces vieux Châteaux Gothiques faits à plusieurs reprises, & qui ne tiennent ensemble que par de différens lambeaux.

On peut inferer de ce que je viens de dire, que l'Invention & la Disposition sont deux Parties différentes. En effet, quoique la derniere dépende de l'autre, & qu'elle y soit communément comprise, il faut cependant bien se garder de les confondre : l'Invention trouve simplement les choses, & en fait un choix

Comm. vetus.

convenable à l'Histoire que l'on traite ; & la disposition les distribue chacune à sa place quand elles sont inventées, & accommode les Figures & les Groupes en particulier, & le Tout-ensemble du Tableau en général ; en sorte que cette œconomie produit le même effet pour les yeux, qu'un Concert du Musique pour les oreilles.

Il y a une chose de très-grande consequence à observer dans l'œconomie de tout l'Ouvrage, c'est que d'abord l'on reconnoisse la qualité du Sujet, & que le Tableau du premier coup d'œil en inspire la Passion principale : par exemple, si le Sujet que vous avez entrepris de traiter, est de joye, il faut que tout ce qui entrera dans votre Tableau contribue à cette Passion, en sorte que ceux qui le verront en soient aussi-tôt touchés. Si c'est un Sujet lugubre, tout y ressentira la tristesse : & ainsi des autres Passions & qualités des Sujets.

81. (*Que vos compositions soient conformes au, &c.*) Il faut prendre

garde que les licences des Peintres soient plutôt pour orner l'Histoire que pour la corrompre. *Et si Horace permet aux Peintres & aux Poëtes de tout oser*, ce n'est pas pour faire des choses hors de la vrai-semblance : car il ajoûte aussi-tôt : *Mais que cela n'aille pas jusqu'à mêler la douceur avec la rudesse, l'humanité avec la rigueur, à faire produire des serpens aux oyseaux, & à mêler les agneaux parmi les tigres.* Les pensées d'un homme qui a l'esprit sain ne sentent pas les rêveries & les songes, il n'y a que les malades capables d'en faire. Traitez donc les Sujets de vos Tableaux avec toute la fidélité possible, & vous servez hardiment de vos licences, pourvû qu'elles soient ingenieuses, & non pas immoderées & extravagantes.

[margin: Dans son Art.]

§ 83. (*Donnez-vous de garde que ce qui ne fait rien au Sujet, &c.*) Rien n'affadit tant la composition d'un Tableau que les Figures qui ne font rien au Sujet : on les peut appeller fort plaisamment les Figures à loüer.

§ 85. (*Cette Partie si rare, &c.*)

C'est à dire, l'Invention.

89. (*Que déroba Prométhée.*) Les Poëtes feignent que Prométhée forma avec de la bouë une Statue si belle, que Minerve l'ayant un jour long-temps admirée, dit à l'Ouvrier, que s'il croyoit qu'il y eût quelque chose dans les Cieux qui pût rendre sa Statue plus parfaite, il pouvoit le demander : mais lui ne sçachant ce qu'il y avoit de plus beau dans ce Séjour des Dieux, demanda à y être transporté, pour en faire le choix. La Déesse l'y enleva dans son Bouclier ; & si tôt qu'il eut vû, que toutes les choses célestes étoient animées par un Feu, il en déroba une parcelle qu'il apporta en terre, & l'appliquant sur l'estomac de sa Statue, il en rendit tout le corps animé.

92. (*Il n'est pas permis a tout le monde d'aller à Corinthe.*) C'est un ancien Proverbe, pour dire, tout le monde n'a pas le Génie, ni la disposition qu'il faut pour les Sciences, ni la capacité pour les choses grandes & difficiles. Corinthe étoit autrefois le centre de toutes les Discipli-

nes, & le lieu où l'on envoyoit tous ceux que l'on vouloit rendre capables de quelque chose : Ciceron l'appelle, *La Lumiere de toute la Grece.*

[Marginal: Pro Lege Man.]

§ 95. (*Elle arriva à tel point de perfection.*) Ce fut au temps d'Alexandre le Grand, & cela dura jusqu'à Auguste, sous le Regne duquel la Peinture commença beaucoup à décheoir : Mais sous les Empereurs Domitien, Nerva, & Trajan, elle parut dans son premier lustre, lequel dura jusqu'au temps de l'Empereur Phocas, où les vices l'emportant par dessus les Arts, & la guerre s'étant allumée par toute l'Europe, & principalement dans la Lombardie par l'irruption des Huns, la Peinture fut entierement éteinte. Et si quelqu'un dans les Siécles suivans s'est efforcé de la faire revivre, ç'a été plutôt en recherchant les Couleurs les plus brillantes & les plus précieuses, que par la simplicité harmonieuse de ces Illustres Peintres qui les avoient précedés. Enfin dans le quatorziéme Siécle il s'en trouva qui commencerent à la remettre sur pied, & on peut

dire que sur la fin du quinziéme & au commencement du seiziéme elle parut avec beaucoup d'éclat, par un grand nombre d'habiles gens de tous les endroits d'Italie, qui la possedoient parfaitement. Depuis ce Siécle si heureux & si fécond pour les beaux Arts, nous avons encore eû des Peintres sçavans, mais en très-petit nombre, à cause du peu d'inclination que les Souverains ont eû pour la Peinture : Mais grace au zele de notre grand Monarque, & aux soins de son Premier Ministre, nous l'allons voir plus florissante que jamais.

102. (*Quoi qu'on ne s'en soit pas si fort éloigné.*) Il entend parler de Michel Ange, & des autres habiles Sculpteurs de ce temps-là.

103. (*C'est donc dans leur goût, qu'on choisira une Attitude.*) Voici la seconde Partie de la Peinture, qu'on appelle le Dessein. Comme les Anciens ont recherché autant qu'il se peut, tout ce qui contribuë à former un beau Corps, aussi ont-ils diligemment examiné ce qui fait à la

beauté des belles Attitudes, comme leurs Ouvrages nous le témoignent.

§ 104. (*Dont les Membres soient grands.*) Non pas en sorte qu'ils excedent la juste proportion : mais c'est à dire, que dans une belle Attitude les Membres du Corps les plus grands doivent plutôt paroître que les petits ; c'est pourquoi dans un autre endroit il veut que l'on évite autant que l'on pourra les Racourcis, parce qu'ils font paroître les Membres petits, quoique d'eux-mêmes ils soient grands.

§ 104. (*Amples,*) pour éviter la maniére seche & maigre, comme est ordinairement le naturel, & comme l'ont imité Lucas & Albert.

§ 105. (*Inégaux dans leur Position, en sorte que ceux de devant contrastent les autres qui vont en arriere, & soient tous egalement balancés sur leur centre.*) Les mouvemens ne sont jamais naturels, si les Membres ne sont également balancés sur leur centre ; & ces Membres ne peuvent être balancés sur leur centre dans une égalité de poids, qu'ils ne se contrastent

les uns les autres. Un homme qui danse sur la corde, fait voir fort clairement cette vérité. Le Corps est un poids balancé sur ses pieds, comme sur deux pivots; & s'il n'y en a qu'un qui porte, comme il arrive le plus souvent, vous voyez que tout le poids est retiré dessus centralement, en sorte que si, par exemple, le bras avance, il faut de nécessité, ou que l'autre bras, ou que la jambe aille en arriere, ou que le Corps soit tant soit peu courbé du côté contraire, pour être dans son équilibre & dans une situation hors de contrainte. Il le peut faire, mais rarement, si ce n'est dans les Vieillards, que les deux pieds portent également, & pour lors il n'y a qu'à distribuer la moitié du poids sur chaque pied. Vous userez de la même prudence, si l'un des pieds portoit les trois quarts du fardeau, & que l'autre portât le reste. Voilà ce qu'on peut dire en général de la Balance & de la Ponderation du Corps: au reste, il y a quantité de choses très-belles & très-remarquables à dire sur ce sujet; & vous pourrez

vous en satisfaire dans Léonard de Vinci; il a fait merveille là-dessus, & l'on peut dire que la Ponderation est la plus belle & la plus saine partie de son Livre sur la Peinture. Elle commence au CLXXXI. Chapitre, & finit au CCLXXIII. Je vous conseille de voir encore Paul Lomasse dans son 6. l. chap. IV. *Del moto del Corpo humano*, vous y trouverez des choses très-utiles. Pour ce qui est du Contraste, je vous dirai en général, que rien ne donne davantage la grace & la vie aux Figures. Voyez le XIII. Précepte, & ce que je dis dessus dans les remarques.

§ 107. [*Les Parties doivent avoir leurs Contours en Ondes, & ressembler en cela à la flâme ou au serpent.*] La raison de cela vient de l'action des muscles, qui sont comme les seaux du puits, quand il y en a un qui agit & qui tire, il faut que l'autre obéisse, de sorte que les muscles qui agissent, se retirant toujours vers leur principe, & ceux qui obéissent s'allongeant du côté de leur insertion, il s'ensuivra nécessairement que les

Parties seront dessinées en ondes. Mais prenez garde qu'en donnant cette forme aux Membres, vous ne brisiez les os qui les soûtiennent & qui les doivent faire paroître toujours fermes. Cette Maxime n'est pas si générale, qu'il ne se trouve des actions où les Masses des muscles se rencontrent vis-à-vis l'une de l'autre, mais cela n'est pas si ordinaire. Les Contours qui sont en ondes donnent non-seulement de la grace aux Parties, mais aussi à tout le Corps, lorsqu'il n'est soûtenu que sur une jambe, comme nous le voyons dans les Figures d'Antinoüs, de Meleagre, de la Venus de Medicis, de celle du Vatican, & de deux autres de Borghese, de la Flore, de la Déesse Vesta, des deux Bacchus de Borghese, & de celui de Lodovise, & enfin de la plus grande partie des Figures Antiques qui sont de bout, & qui posent davantage sur un pied que sur l'autre. Outre que les Figures & leurs Membres doivent presque toujours avoir naturellement une forme flamboyante & serpentine, ces

sortes de Contours ont un je ne sçai quoi de vif & de remuant, qui tient beaucoup de l'activité du feu & du serpent.

112. (*Selon la connoissance qu'en donne l'Anatomie.* Cette Partie n'est guéres connue aujourd'hui parmi nos Peintres ; j'en ai fait voir l'utilité & la nécessité dans la Préface d'un petit Abregé que j'en ai fait, & que Monsieur Tortebat a mis en lumiere. Je sçai qu'il y en a qui se font un monstre de cette Science, & qui la croyent inutile, ou parce qu'ils ont l'esprit fort petit, ou parce qu'ils n'ont jamais fait de reflexion sur le besoin qu'ils en ont, & sur son importance, se contentant d'une routine à laquelle ils sont accoûtumés : mais de quelque maniere que ce soit, il est certain que quiconque est capable d'avoir cette pensée, ne sera jamais capable d'être un grand Dessinateur.

113. (*Dessinés à la Grecque.*) C'est à-dire, selon les Statues Antiques, qui pour la plûpart viennent de la Grece.

114. (*Accord des Parties avec leur Tout.*) & *être bien ensemble*, c'est la même chose. Il entend ici parler de la justesse des Proportions & de l'harmonie qu'elles sont les unes avec les autres. Plusieurs Auteurs celebres en ont traité à fonds, entr'autres Paul Lomasse, dont le premier Livre ne parle d'aucune autre chose, mais il y a tant de subdivisions, qu'il faut avoir bonne tête pour ne s'en pas rebuter. Voici celles que notre Auteur a remarquées en général sur les plus belles Antiques : je les crois d'autant meilleures, qu'elles sont conformes à celles que donne Vitruve dans son 3. liv. chap. 1. & qu'il dit avoir apprises des Ouvriers mêmes, puisque dans la Préface de son 7 liv. il fait gloire d'avoir appris des autres, & notamment des Peintres & des Architectes.

Mesures du Corps Humain.

Les Anciens ont pour l'ordinaire donné huit têtes à leurs Figures, quoique quelques-unes n'en ayent que

150　*Remarques*

sept. Mais l'on divise la Figure ordinairement en *a* dix faces, sçavoir depuis le sommet de la Tête jusqu'à la plante des Pieds, en la maniere qui suit.

a Cela dépend de l'âge & de la qualité des personnes : L'Apollon & la Venus de Medicis ont plus de dix faces.

Depuis le sommet de la Tête jusqu'au front, est la troisiéme partie de la face.

La face commence à la naissance des plus bas cheveux qui sont sur le front, & finit au bas du menton.

La face se divise en trois parties égales : la premiere contient le front : la seconde le nés, & la troisiéme la Bouche & le menton.

Depuis le menton à la fossette d'entre les clavicules, deux longueurs de nés.

De la fossette d'entre les clavicules aux bas des mammelles, une face.

b L'Apollon a un nés de plus.

b Du bas des mammelles au nombril, une face.

c L'Apollon a un demi nés de plus. Et la moitié du Corps de la Venus de Medicis est

c Du nombril aux génitoires, une face.

Des génitoires au dessus du genoüil, deux faces.

Le genoüil contient une demi-face.

Du bas du genoüil au coude-pied, deux faces.

Du coude-pied au deſſous de la plante, demi-face.

L'homme étendant les bras, eſt, du plus long doigt de la main droite à celui de la main gauche, auſſi large qu'il eſt long.

D'un côté des mammelles à l'autre, deux faces.

L'os du bras, dit *Humerus*, eſt long des deux faces depuis l'épaule juſqu'au bout du coude.

De l'extrêmité du coude à la premiere naiſſance du petit doigt, l'os appellé *Cubitus*, avec partie de la main, contient deux faces.

De l'emboëture de l'Omoplate à la foſſette d'entre les clavicules, une face.

Si vous voulez trouver votre compte aux meſures de la largeur, depuis l'extrêmité d'un doigt à l'autre, en ſorte que cette largeur ſoit égale à la longueur du Corps, il faut remarquer que les emboëtures du coude avec l'Humerus, & de l'Humerus avec l'Omoplate, emportent une

au pettignon; & non pas aux genitoires. Albert en uſe ainſi pour toutes les femmes, & je crois qu'il eſt mieux

demi-face lorsque les bras sont étendus.

Le dessous du pied est la sixiéme partie de la Figure.

La main est de la longueur d'une face.

Le pouce contient un nés.

Le dedans du bras, depuis l'endroit où se perd le muscle qui fait la mammelle, appellé Pectoral, jusqu'au milieu du bras, quatre nés.

Depuis le milieu du bras jusqu'à la naissance de la main, cinq nés.

Le plus long doigt du pied a un nés de long.

Les deux bouts des tetins & la fossette d'entre les clavicules de la femme, font un triangle parfait.

Pour les largeurs des Membres, on ne peut pas en donner de mesures bien précises, parce qu'on les change selon la qualité des personnes, & selon le mouvement des muscles.

Si vous voulez sçavoir plus en détail les Proportions, voyez-les dans Paul Lomasse, il est bon de les lire au moins une fois, & d'en faire des remarques chacun selon sa mode & son besoin.

117. (*Quoi que la Perspective ne puisse pas être appellée une regle certaine*, &c.) Ce n'est pas pour rejetter la Perspective qu'il parle ainsi, puis qu'il la conseille dans ses Vers, comme une chose absolument nécessaire. Néantmoins j'avoüe que cet endroit n'est pas fort clair, & qu'il n'a pas tenu à moi que notre Auteur ne l'ait rendu plus intelligible : mais il étoit tellement échauffé contre quelques-uns, qui ne sçavent de toute la Peinture que la Perspective dans laquelle ils font tout consister, qu'il n'en voulut jamais démordre, quoi que je lui eusse fait connoître que tout ce que disoient ces bonnes gens-là, étoit toujours sans consequence. Voici donc de quelle maniere il faut l'entendre, quand il dit, que *la Perspective n'est pas une regle certaine.* C'est-à-dire purement d'elle-même, sans la prudence & sans la discrétion. La plûpart de ceux qui la sçavent, voulant la pratiquer trop regulierement, font bien souvent des choses qui choquent la vûe, quoiqu'elles

foient dans les regles. Si tous ces grands Peintres, qui nous ont laiſſé de ſi beaux Plafonds, l'avoient obſervée dans leurs Figures ſelon toute la rigueur, ils n'y auroient pas tout-à-fait trouvé leur compte; ils auroient ſi vous voulez fait les choſes plus régulieres, mais fort deſagréables. Il y a grande apparence que les Architectes & les Sculpteurs du temps paſſé ne s'en ſont pas toujours bien trouvés, & qu'ils n'ont pas ſuivi le Géometral auſſi exactement que la Perſpective l'ordonne: car celui qui voudroit imiter le Frontiſpice de la Rotonde ſelon la Perſpective, ſe tromperoit lourdement, puiſque les colomnes qui ſont aux extremités, ont plus de diametre que celles du milieu. La Corniche du Palais Farneſe, qui fait un bel effet d'en bas, de près n'a point ſes juſtes meſures. Dans la Colomne Trajane nous voyons que les Figures les plus élevées ſont plus grandes que celles d'en bas, & font un effet tout contraire à la Perſpective, puiſqu'elles augmentent à meſure qu'elles s'éloi-

gnent. Je sçai qu'il y a une regle, qui donne le moyen de les faire de la sorte ; mais quoi qu'elle soit dans quelques Livres de Perspective, ce n'est pas pour cela une regle de Perspective ; puisqu'on ne s'en sert que lors seulement qu'on le juge à propos : car si par exemple les Figures qui sont au haut de la Colomne Trajane, n'étoient que de la même grandeur de celles qui sont au bas, elles ne seroient pas pour cela contre la Perspective ; & ainsi l'on peut dire avec plus de raison, que c'est une regle de bienseance dans la Pespective, pour soulager la vûe, & pour lui rendre les objets plus agréables. C'est sur ce fondement général que dans la Perspective on peut, pour ainsi dire, établir des regles de bienséance, quand l'occasion s'en présente. On en voit encore un exemple dans la Base de l'Hercule de Farnese, laquelle n'est point à niveau, mais en pente douce sur le devant, pour ne point cacher aux yeux les pieds de la Figure, afin qu'elle en paroisse plus agréable. Ce que les

Illuſtres Auteurs de ces belles choſes ont fait, non pas en mépris de la Géométrie & de la Perſpective, mais pour la ſatisfaction des yeux, qui eſt la fin qu'ils ſe ſont toujours propoſées dans leurs Ouvrages. Il faut donc ſçavoir la Perſpective, comme une choſe abſolument néceſſaire, & dont un Peintre ne peut ſe diſpenſer, ſans pourtant s'aſſujettir ſi fort à elle, que l'on en devienne eſclave : il la faut ſuivre quand elle nous conduit par un chemin plaiſant & qu'elle nous fait voir des choſes agréables ; mais il la faut abandonner pour quelque temps, ſi elle s'aviſoit de nous mener par des bouës & par des précipices. *Cherchez ce qui aide votre Art & qui lui convient ; fuyez tout ce qui lui repugne*, comme vous dit le LIX. Précepte.

§ 126. (*Que chaque Membre, &c.*) C'eſt à dire, qu'il ne faut pas mettre la tête d'un Jeune-homme ſur le corps d'un Vieillard, ni une main blanche ſur un corps hâlé ; qu'il ne faut point habiller un Hercule de taffetas, ni un Apollon de groſſe étof-

fe, que les Reines, les personnes de grande qualité que vous voulez rendre majestueuses, ne soient pas vêtuës trop à la legére, non plus que les vieilles gens, & que les Nymphes ne soient pas chargées de Draperies; enfin que tout ce qui accompagnera vos Figures, les fasse reconnoître pour ce qu'elles sont effectivement.

128. (*Que les Figures à qui on n'a pû donner la voix, imitent les muets dans leurs actions.*) Les muets n'ayant pas d'autre maniere de parler que par leurs gestes & leurs actions, il est certain qu'ils les font d'une façon plus expressive que ceux qui ont l'usage de la parole. La Peinture qui est muette les imitera donc, pour se bien faire entendre.

129. (*Que la premiere Figure du Sujet, &c.*) L'un des plus grands vices que puisse avoir un Tableau, c'est de ne pas donner à connoître de prime-abord le Sujet qui represente: & dans la verité rien n'embroüille davantage, que d'en éteindre la Figure principale, par l'opposition

de quelques autres, qui se presentent d'abord à la vûe, & qui brillent beaucoup plus. Un Orateur qui auroit entrepris de faire un discours sur les loüanges d'Alexandre, & qui employeroit les plus belles Figures de la Rhétorique pour loüer Bucephale, ne feroit rien moins que ce qu'il se seroit proposé, puisqu'on croiroit par-là qu'il auroit plutôt voulu faire le panégyrique du cheval d'Alexandre, que celui d'Alexandre même. Un Peintre est comme un Orateur, il faut qu'il dispose les choses en sorte que tout céde à son principal Sujet: & si les autres Figures qui ne font que l'accompagner & qui n'y sont qu'accessoires, occupent la principale place, & qu'elles se fassent le plus remarquer, ou par la beauté de leurs Couleurs, ou par l'éclat de la Lumiere dont elles sont frappées, elles arrêteront tout court la vûe, & ne lui permettront pas d'aller plus loin, qu'après beaucoup de temps, pour chercher enfin ce qu'elle n'a pas trouvé d'abord. La Figure principale dans un Tableau,

sur l'Art de Peinture. 159
est comme un Roi parmi ses Courtisans, que l'on doit reconnoître au premier coup d'œil, & qui doit ternir l'éclat de tous ceux qui l'accompagnent. Les Peintres qui en usent autrement, qui la mettent dans l'ombre, & qui l'enfoncent trop avant dans le Tableau, sont justement comme ceux qui en racontant une Histoire, s'engagent imprudemment dans une digression si longue, qu'ils sont contraints de finir par-là, & de conclure par tout autre chose que par leur Sujet.

132. (*Que les Membres soient agroupés de même que les Figures, c'est-à-dire, &c.*) Je ne sçaurois vous mieux comparer un Groupe de Figures, qu'à un Concert de Voix, lesquelles toutes ensemble se soûtenant par leurs differentes Parties, font un Accord qui remplit & qui flatte agréablement l'oreille : mais si vous venez à les separer, & qu'elles se fassent entendre aussi haut l'une que l'autre, elles vous étourdiront tellement, que vous croirez avoir les oreilles déchirées. Il en est de même

des Figures : si vous les assemblez en sorte que les unes soûtiennent & servent à faire paroître les autres, & que toutes ensemble s'accordent & ne fassent qu'un Tout, vos yeux seront pleinement satisfaits ; que si au contraire vous les séparez, vos yeux souffriront pour les voir toutes ensembles dispersées, ou chacune en particulier ; toutes ensembles, parce que les rayons visuels sont multipliés par la multiplicité des Objets ; chacune en particulier, parce que si vous en voulez regarder une, toutes celles qui sont autour frapperont & attireront votre vûe, qui fatigue extremement dans cette sorte de séparation & de diversité d'Objets. L'œil, par exemple, est satisfait à la vûe d'un raisin, & il se trouve fort embarrassé, s'il se veut porter tout d'un coup sur tous les grains ensemble, qui en seront détachés sur une table. Il faut avoir le même égard pour les Membres : ils se groupent & se contrastent comme les Figures. Peu de Peintres ont bien pris garde à ce Précepte, qui est un fondement très-solide

solide pour l'harmonie du Tableau.

137. (*Il ne faut pas que dans les Grouppes, les Figures se ressemblent dans leurs mouvemens, &c.*) Prenez garde dans ce contraste de ne rien faire d'extravagant, & que vos Attitudes soient toujours naturelles. Les Draperies, & tout ce qui accompagne les Figures, peuvent entrer dans le contraste avec les Membres, & avec les Figures même. Et c'est ce qu'entend le Poëte par (*cætera frangant.*)

145. (*Que l'un des côtés du Tableau, &c.*) Cette espece de Symetrie, quand elle ne paroît point affectée, remplit agréablement le Tableau, le tient comme dans l'équilibre, & plaît infiniment aux yeux, qui en embrassent l'ouvrage avec plus de repos.

152. (*De même que la Comedie, &c.*) Annibal Carache ne croyoit pas qu'un Tableau pût être bien, dans lequel on faisoit entrer plus de douze Figures: c'est l'Albane qui l'a dit à notre Auteur, de qui je l'ai appris; & la raison qu'il en apportoit,

étoit premierement qu'il ne croyoit pas qu'on dût faire plus de trois grands Groupes de Figures dans un Tableau ; & secondement que le Silence & la Majesté y étoient nécessaires pour le rendre beau : ce qui ne se peut ni l'un ni l'autre dans une multitude & dans une foule de Figures. Que si néanmoins vous y êtes contraint par le Sujet, comme seroit un Jugement universel, un massacre des Innocens, une Bataille, &c. Pour lors il faudroit disposer les choses par grandes Masses de Clair-Obscur & d'union de Couleurs, sans s'amuser à finir chaque chose en particulier independamment l'une de l'autre, comme font ceux qui ont un petit Génie, & dont l'esprit n'est pas capable d'embrasser un grand Dessein, ni une grande Composition.

Æmilium circa ludum Faber imus
 & ungues
Exprimet, & molles imitabitur ære
 capillos :
Infelix Operis Summa, quia ponere totum
Nesciet.

sur l'Art de Peinture. 163

L'un des moindres Sculpteurs (dit Horace) qui travaillent autour du Cirque Emilien, est capable d'exprimer dans le Bronze les ongles & les cheveux : lequel neanmoins ne sera pas assez heureux pour bien terminer son Ouvrage ; parce qu'il n'a pas l'esprit d'en bien disposer les parties, ni d'en faire un beau tout.

Dans son Art.

162. (*Que les extremités des Jointures soient rarement cachées, & les Pieds jamais.*) Ces extremités des Jointures sont les emmanchemens des Membres ; par exemple, les Epaules, les Coudes, les Fesses, & les Genoüils. Et s'il se rencontre une Draperie sur ces Jointures, il est de la Science & de l'agrément de les marquer par les Plis, mais avec grande discrétion. Pour ce qui est des Pieds, quoi qu'ils soient cachés par quelque Draperie, si neanmoins les Plis les marquent & en font voir la forme, ils seront sensés être vûs. Le mot de *Jamais* ne doit pas être pris ici rigoureusement : il veut dire, *si rarement*, qu'il semble qu'on doive éviter toutes les occasions qui en dispensent.

§ 164. (*Les Figures qui sont derriere les autres, &c.*) Raphaël & Jules R. ont parfaitement observé cette Maxime, & spécialement Raphaël dans ses derniers Ouvrages.

§ 169. (*Fuyez encore les Lignes & les Contours égaux, qui font des Paralleles, ou d'autres Figures aigues & Geometrales, comme des, &c.*) Il entend parler principalement des Attitudes & des Membres agencés de sorte qu'ils fassent ensemble les Figures Géometrales qu'il condamne.

§ 177. (*Ne soyez pas si fort attaché à la Nature, que, &c.*) Ce Précepte est contre deux sortes de Peintres. Premierement contre ceux qui sont tellement attachés à la Nature, qu'ils ne peuvent rien faire sans elle, qui la copient comme ils la croyent voir, sans y rien ajouter ni en retrancher la moindre chose, soit pour le Nud, ou pour les Draperies. Secondement il est contre ceux qui peignent toutes choses de Pratique, sans pouvoir s'assujettir à rien retoucher ni examiner sur le Naturel. Ces derniers sont proprement des Libertins de

Peinture, comme il y en a de Religion, lesquels n'ont point d'autre Loi que l'impétuosité de leurs inclinations, qu'ils ne veulent pas vaincre, de même que les Libertins de Peinture n'ont point d'autre Modele, que la boutade d'un Génie mal reglé, qui les emporte. Quoique ces deux sortes de Peintres soient & l'un & l'autre dans des extremités vicieuses, toutefois les premiers me semblent moins insupportables, parceque s'ils n'imitent pas la Nature accompagnée de toutes ses beautés & de toutes ses graces, au moins imitent-ils une Nature qui nous est connuë, & que nous voyons tous les jours : au lieu que les autres nous en font voir une toute sauvage, que nous ne connoissons point, & qui semble être d'une création toute nouvelle.

180. (*Que vous devez toujours avoir presente comme un témoin de la verité.*) Cet endroit me semble merveilleusement bien dit. Plus un Tableau approche de la vérité, & plus il est beau : & bien que le Peintre qui en est l'Auteur soit le premier

Juge de cette Beauté, il est néanmoins obligé de ne rien prononcer, qu'après avoir écouté la Nature, qui est un témoin irreprochable, & qui lui dira ingenûment, mais véritablement les beautés & les deffauts de son Ouvrage quand il voudra le comparer avec elle.

¶ 188. (*Et tout ce qui fait connoître les Pensées & les Inventions des Grecs ;*) comme les bons Livres, tels que sont Homere & Pausanias. Les Estampes que nous voyons des choses Antiques peuvent contribuer infiniment à nous former le Génie & à nous donner de belles Idées, de même que les Ecrits des bons Auteurs, sont capables de former un bon style à ceux qui veulent bien écrire.

¶ 193. (*Si vous n'avez qu'une Figure à traiter, il faut, &c.*) La raison de ceci est, que rien n'attirant la vûë que cette seule Figure, les rayons visuels ne seront pas trop partagés par la diversité de ses Couleurs & de ses Draperies ; mais prenez seulement garde de n'y rien mettre

de trop acre & de trop dur, & souvenez-vous du quarante-uniéme Precepte, qui dit, *Que jamais deux extremités contraires ne se touchent, soit en Couleur, soit en Lumiere ; mais qu'il y ait un milieu participant de l'une & de l'autre.*

195. (*Que les Draperies soient jettées noblement, & que les Plis en soient amples ;*) comme l'a pratiqué Raphaël depuis qu'il eut quitté la maniere de Pietre Perugin, & principalement dans ses derniers Ouvrages.

196. (*Et qu'ils suivent l'ordre des Parties,*) comme nous le montrent les plus belles Antiques : & prenez garde que les Plis non seulement suivent l'ordre des Parties, mais qu'ils marquent encore les Muscles les plus considerables : parce que les Figures, dont on voit les Draperies & le Nud tout ensemble, ont bien plus de grace que les autres.

200. (*Sans y être trop adherans & collés.*) Les Peintres ne doivent pas imiter les Antiques dans cette circonstance. Les Anciens Sculp-

teurs ont fait leurs Draperies de linge moüillé, exprés pour les rendre collées & adherantes aux Parties de leurs Figures ; en quoi ils ont eu très-grande raison, & en quoi les Peintres auroient tort de les suivre ; & voici pourquoi : ces Grands Génies de l'Antiquité voyant qu'il étoit impossible d'imiter avec le Marbre la qualité des Etoffes qui ne se reconnoît que par les Couleurs, les Reflets, mais plus encore par les Lumieres & les Ombres ; se voyant, dis-je, hors de pouvoir de disposer de ces choses, ont crû qu'ils ne pouvoient faire ni mieux ni plus sagement, que de se servir de Draperies, qui n'empêchassent point de voir au travers de leurs Plis, la délicatesse de la chair & la pureté des Contours, choses à la vérité qu'ils possedoient dans la derniere perfection, & qui apparement avoient été le sujet de leur principale étude. Mais les Peintres au contraire, qui doivent tromper la vûe tout autrement que les Sculpteurs, sont obligés d'imiter les Etoffes differentes, telles

que

que le naturel leur montre, & que les Couleurs, les Reflets, les Lumieres, & les Ombres) dont ils sont Maîtres) les peuvent faire. Aussi voyons-nous que ceux qui ont imité de plus près la nature, se sont servis des Etoffes que nous avons accoûtumé de voir, & les ont imitées avec tant d'art, qu'en les voyant, nous sommes ravis qu'elles nous trompent : tels ont été le Titien, Paul Veronese, le Tintoret, Rubens, Vandeik, & les autres bons Coloristes, qui ont de plus près approché de la vérité : au lieu que les autres qui se sont entierement attachés à l'Antique pour les Draperies, ont rendu leurs Ouvrages crus & arides, & ont trouvé par ce moyen le secret de faire leurs Figures beaucoup plus dures que le Marbre même ; comme ont fait André Manteigne & Pietre Perugin, duquel Raphaël a beaucoup tenu dans ses premiers Ouvrages ; dans lesquels nous voyons quantité de petits plis repétés, qui semblent être autant de cordes. Il est vrai que l'on

voit ces répetitions dans les Antiques, mais fort à propos ; parceque voulant se servir de linges moüillés & de Draperies collées, pour faire paroître leurs Figures plus tendres, ils ont fort bien prévû que les membres seroient trop nuds ; s'ils n'y laissoient que deux ou trois Plis peu sensibles, tels que les donnent ces sortes de Draperies ; & ainsi ils ont usé de répétition, en sorte néanmoins que les Figures en sont toujours tendres & doüillettes, & semblent contrarier par-là la dureté du Marbre. Joignez à cela, qu'en Sculpture il est presque impossible qu'une Figure vêtuë de grosses Draperies puisse faire un effet de tous côtés, & qu'en Peinture les Draperies, de quelque nature qu'elles soient, sont d'une utilité merveilleuse, ou pour lier les couleurs & les Groupes, ou pour se donner un fond tel qu'on le souhaite pour unir ou pour détacher, soit encore pour faire naître des Reflets avantageux, ou pour remplir les vuides ; soit enfin pour mille autres utilités, qui

aident à tromper la vûe, & qui ne font aucunement nécessaires aux Sculpteurs, puisque leurs Ouvrages est toujours de relief.

L'on peut inferer trois choses de ce que je viens de dire sur le précepte des Draperies. Premierement, que les Anciens Sculpteurs ont eu raison de draper leurs Figures de la maniere que nous les voyons. 2. Que les Peintres les doivent imiter pour l'ordre des Plis, mais non pas pour la qualité ni pour le nombre. 3. Que les Sculpteurs sont obligés de les suivre autant qu'ils pourront, sans vouloir imiter inutilement & mal à propos la maniere des Peintres, & faire des Plis grands, larges & épais, qui ne sont que des duretés insupportables, & qui ressemblent plutôt à un rocher, qu'à une véritable Etoffe. Voyez la Remarque 211 vers le milieu.

202. (*Et si ces parties se trouvent trop écartées l'une de l'autre, en sorte &c.*) C'est afin d'empêcher, comme il a été dit dans le précepte des Groupes, que les rayons visuels ne

se divisent trop, & que les yeux ne souffrent en voyant tant d'objets separés. Le Guide a été fort exact dans cette observation. Voyez dans le texte la fin de ce précepte de Draperies, *Il sera bon quelque fois, &c.*

¶ 204. (*Et comme la beauté des Membres ne consiste pas dans, &c.*) Raphaël dans les commencemens a un peu trop multiplié les Plis, à cause que s'étant avec raison laissé charmer de la beauté des Antiques, il en imita les Draperies un peu trop reguliérement : mais s'étant ensuite apperçû que cette quantité de Plis pétilloit trop sur les Membres, & ôtoit ce repos & ce silence, qui en Peinture sont si fort amis des yeux; il se servit d'une autre conduite dans les Ouvrages qu'il a fait depuis qui étoit le temps qu'il commença à entendre l'effet des Lumieres, des Groupes, & des Oppositions du Clair-Obscur ; de sorte qu'il changea tout-à-fait de maniere : (ce fut environ huit ans avant sa mort) & quoi qu'il ait toujours donné de la grace à tout ce qu'il a

peint, il a néanmoins fait paroître dans ses derniers Ouvrages une Grandeur, une Majesté ; & une Harmonie toute autre que dans sa premiere maniere ; & cela pour avoir retranché du nombre de ses Plis, pour les avoir faits plus amples, pour les avoir contrariés davantage, & avoir fait les Masses de Clair-Obscur plus grandes & plus débroüillées. Prenez la peine d'examiner ces differentes manieres dans les Estampes que nous voyons de ce Grand Homme.

210. (*Comme les Magistrats, à qui vous donnerez des Draperies fort amples.*) Ne faites pas vos Draperies si amples, qu'il y en ait assez pour habiller quatre ou cinq Figures, comme il y en a qui les font, & prenez garde que vos Plis soient naturels, & disposez en sorte que l'on puisse conduire sans peine & développer des yeux toutes vos Draperies d'un bout à l'autre. Par les Magistrats il entend toutes les personnes graves & déja avancées en âge.

211. (*Et aux Filles, de tendres, &*

de legers. (Par ce nom de *Filles*, il entend toutes les personnes jeunes, sveltes & de taille dégagée, legeres & délicates ; comme sont les Nymphes, les Nayades, & les Fontaines, les Anges même y sont compris, dont les Draperies doivent être de Couleur fort douce & fort approchante des Couleurs que l'on voit dans le Ciel, principalement quand ils sont en l'air. Il n'y a que ces sortes d'Etoffes legéres & maniables au gré du vent qui puissent souffrir quantité de Plis, en sorte néanmoins qu'il n'y ait point de duretés.

Il n'y a personne qui ne juge bien qu'entre les Draperies des Magistrats, & celles des jeunes Filles, il ne faille tenir une médiocrité de Plis qui se rencontre plus ordinairement ; comme dans les Draperies d'un Christ, d'une Vierge, d'un Roi, d'une Reine, d'une Duchesse, & d'autres personnes de respect & de Majesté : & celles aussi qui sont d'un âge médiocre, avec cette observation, qu'il faut faire les Etoffes plus ou moins riches, selon la

dignité des personnes : & que l'on distingue la Laine d'avec la Soye, le Satin d'avec le Velours, le Brocard d'avec la Broderie, & qu'enfin l'œil soit trompé (pour ainsi dire) par la vérité & la différence des Etoffes.

Remarquez, s'il vous plaît, que les Draperies tendres & légeres n'étant données qu'aux Sexe Feminin, les Anciens Sculpteurs ont évité autant qu'ils ont pû d'habiller les Figures d'hommes ; parcequ'ils ont pensé (comme nous l'avons déja dit) qu'en Sculpture on ne pouvoit imiter les Etoffes, & que les gros Plis faisoient un mauvais effet. Il y a quasi autant d'exemples de cette vérité, qu'il y a parmi les Antiques de Figures d'Hommes nuës. Je rapporterai seulement celui du Laocoon, lequel selon toute la vrai-semblance devroit être vêtu ; & en effet, qu'elle apparence y a-t-il qu'un Fils de Roi, qu'un Prêtre d'Apollon se trouvât tout nud dans la Cérémonie actuelle du Sacrifice ? car les Serpens passerent de l'Isle de Tenedos au rivage de Troye, & surpirent Laocoon &

ses Fils dans le temps même qu'il sacrifioit à Neptune sur le bord de la Mer, comme le témoigne Virgile dans le second de son Énéide. Cependant les Ouvriers, *a* qui sont les Autheurs de ce bel Ouvrage, ont bien vû qu'ils ne pouvoient pas leur donner de vêtemens convenables à leur qualité sans faire comme un amas de pierres, dont la Masse ressembloit à un rocher, au lieu des trois admirables Figures, qui ont été & qui seront toujours l'admiration des Siécles. Et c'est pour cela que de deux inconvéniens, ils ont jugé celui des Draperies beaucoup plus fâcheux que celui d'être contre la vérité même. Cette Observation établit fort bien ce que j'ai dit dans la Remarque 200. Et il me semble qu'elle mérite bien que vous y fassiez un peu de reflexions : & pour vous la confirmer, je vous ferai souvenir que Michel Ange suivant cette Maxime, a donné aux Prophétes qu'il a peints dans la Chapelle du Pape, des Draperies dont les Plis sont amples & de grosse Etoffe, au

a Polidore Athenodore & Agesandre Rhodiens.

lieu que le Moïse qu'il a fait de Sculpture, est vêtu d'une Draperie beaucoup plus attachée aux Parties, & qui tient tout à fait de celles des Antiques. Cependant c'est un Prophéte, comme le sont ceux de la Chapelle, un homme de même qualité, & à qui Michel Ange devroit avoir donné les mêmes Draperies, s'il n'en avoit été empêché par les raisons que nous en avons données.

215. (*Les Marques des Vertus*) C'est à dire, des Sciences & des Arts. Les Italiens appellent *Virtuoso* un homme qui aime les beaux Arts, & qui s'y connoît : & parmi nos Peintres, le mot de vertueux s'entend même assez dans cette signification.

217. (*Mais que l'Ouvrage ne soit pas trop enrichi d'Or ni de Pierreries.*) Clement Alexandrin rapporte. Qu'Apelle ayant vû une Heléne, qu'un Jeune-homme de ses Disciples avoit faite, & avoit ornée de quantité d'Or & de Pierreries, lui dit : O mon ami, ne l'ayant pû faire belle, tu

Libr. III. Pædag. cap. 12.

n'as pas manqué de la faire bien riche. Outre que les choses brillantes en Peinture, comme les Pierreries semées avec profusions sur les habits, se nuisent les unes aux autres, parce qu'elles attirent la vûë en trop d'endroits en même temps, & qu'elles empêchent les corps ronds de tourner, & de bien faire leur effet. D'ailleurs la quantité fait ordinairement juger qu'elles sont fausses, & il est à présumer que les choses precieuses sont toujours rares. Corrinna cette sçavante Thebaine reprochant un jour à Pindare (lequel elle avoit vaincu cinq fois en Poësie) qu'il répandoit trop indifféremment par tout dans ses Oeuvres les Fleurs du Parnasse, lui dit, *qu'on semoit avec la main, & non pas avec tout le sac.* C'est pourquoi le Peintre doit orner les Vêtemens avec une grande prudence : & les Pierreries sont extrêmement bien, quand elles sont sur des endroits que l'on veut tirer hors de la Toile ; comme sur une Epaule ou sur un Bras, pour lier quelque Draperie, qui d'elle-même ne sera

Plutarque sur les Lettres & les Armes des Atheniens.

pas de Couleurs fort fenfibles : elles
font encore parfaitement bien avec
le Blanc & les autres Couleurs lege-
res, que l'on veut tenir fur le devant,
parce que les Pierreries font fenfi-
bles & pétillantes par l'oppofition du
grand Clair & du grand brun qui s'y
rencontrent.

219. (*Il fera très-expedient de fai-
re un Modelle des chofes dont le Na-
turel eft difficile à tenir, & dont nous
ne pouvons pas difpofer comme il nous
plaît :*) Comme des Groupes de
plufieurs Figures, & des Attitudes
difficiles à tenir long-temps, des Figu-
res en l'Air, en Plat-fond, ou éle-
vées beaucoup au deffus de la vûe, &
des Animaux même dont on ne dif-
pofe pas aifément. Par ce Précepte
l'on voit affez la neceffité qu'a un
Peintre de fçavoir Modeler, & d'a-
voir plufieurs Modeles de cire ma-
niables. Paul Veronefe en avoit un
fi bon nombre, avec une fi grande
quantité d'Etoffes differentes, qu'il
en mettoit toute une Hiftoire enfem-
ble fur un Plan dégradé, telle gran-
de & telle diverfifiée qu'elle fût

Tintoret en usoit ainsi, & Michel-Ange, au rapport de Jean-Baptiste Armenini, s'en est servi pour toutes les Figures de son Jugement. Ce n'est pas que je conseille à personne, quand on voudra faire quelque chose de bien considerable, de finir d'après ces sortes de Modeles : mais ils serviront beaucoup, & seront d'un grand avantage pour voir les Masses des grandes Lumieres & des grandes Ombres, & l'effet du tout-ensemble. Du reste vous devez avoir un Manequin à peu près grand comme Nature pour chaque Figure en particulier, sans manquer pour cela de voir le Naturel, & de l'appeller comme un témoin qui doit confirmer la chose à vous premierement, puis aux Spectateurs, comme elle est dans la vérité. Vous pouvez vous servir de ces Modeles avec plaisir, si vous les mettez sur un Plan dégradé à proportion des Figures, qui sera comme une table faite exprés, que vous pourrez hausser & rabaisser selon votre commodité, & si vous regardez vos Figures par un trou ambulatoire, qui

servira de Point de vûë & de Point de distance, quand vous l'aurez une fois arrêté. Ce même trou vous servira encore pour voir vos Figures en Plat-fond, & disposée sur une grille de fil de fer, ou soûtenuës en l'air par de petit filets élevés à discretion, ou de l'une & de l'autre maniere tout ensemble. Vous joindrez à vos Figures tout ce qu'il vous plaira, pourvû que le tout leur soit proportionné, & qu'enfin vous vous imaginez vous-même, n'être que de leur grandeur : Ainsi l'on verra dans tout ce que vous ferez plus de vérité, votre Ouvrage vous donnera un plaisir incroyable, & vous éviterez quantité de doutes & de difficultés qui arrêtent bien souvent, & principalement pour ce qui est de la Perspective linéale que vous y trouverez indubitablement : pourvû que vous vous souveniez de tout proportionner à la grandeur de vos Figures, & spécialement les Points de vûe & de distance : mais pour ce qui est de la Perspective aërée, ne s'y trouvant pas, le Jugement y doit suppléer.

Le Tintoret avoit fait des Chambres d'ais & de carton proportionnées à ses Modeles, avec des portes & des fenêtres, par où il distribuoit sur ses Figures des Lumieres artificielles autant qu'il jugeoit à propos ; & il passoit assez souvent une partie de la nuit à considérer & à remarquer l'effet de ses Compositions : ses Modeles étoient de deux pieds de haut.[Ridolfi dans sa Vie.]

§ 221. (*Que l'on considére les Lieux où l'on met la Scene du Tableau. &c.*) C'est ce que Monsieur de Chambray appelle, faire les choses selon le Costume. Voyez ce qu'il en dit dans l'explication de ce mot dans le Livre qu'il a fait de la Perfection de le Peinture. Ce n'est pas assez que dans le Tableau il ne se trouve rien de contraire au lieu où l'Action que l'on représente s'est passée, il faut encore le faire connoître par quelque industrie, & que l'esprit du Spectateur ne travaille pas à découvrir, si c'est l'Italie ou la Gréce, la France ou l'Espagne, si c'est auprès d'un Fleuve ou au bord de la Mer ; si c'est le Rhin, ou la Loire ; le Pô, ou le Tibre, &

ainsi des autres choses qui sont essentielles à l'Histoire. *Nealce*, Homme d'esprit & Peintre ingenieux, ayant à peindre un combat naval entre les Perses & les Egyptiens, & voulant faire voir que cette Bataille s'etoit donnée sur le Nil, dont les Eaux sont de la Couleur de celles de la Mer, fit un Ane qui bûvoit au bord du Fleuve, & un Crocodile qui tâchoit de le surprendre.

222. (*Et de la Grace.*) Il est assez difficile de dire ce que c'est que cette Grace de la Peinture: on la conçoit & on la sent bien mieux qu'on ne la peut expliquer. Elle vient des Lumieres d'un excellente Nature, qui ne se peuvent acquerir, par lesquelles nous donnons un certain tour aux choses qui les rend agréables. Une Figure sera dessinée avec toutes ses Proportions, & aura toutes ses Parties regulieres, laquelle pour cela ne sera pas agréable, si toutes ces Parties ne sont mises ensemble d'une certaine maniére qui attire les yeux, & qui les tienne comme immobiles. C'est pourquoi il y a de la différence

entre la beauté & la Grace, & il semble qu'Ovide les ait voulu distinguer, quand il a dit en parlant de Venus, *Multaque cum Formâ Gratia mista fuit.* Il y avoit beaucoup de Grace mêlée avec la beauté. Et Suétone parlant de Neron dit, *Qu'il étoit beau plutôt qu'agreable. Vultu pulchro magis quam venusto.* Et combien voyons-nous de belles personnes qui nous plaisent beaucoup moins que d'autres qui n'ont pas de si beaux traits ? C'est par cette Grace que Raphael s'est rendu le plus célébre de tous les Italiens, de même qu'Apelle l'a été de tous les Grecs.

§ 233. (*C'est où consiste la plus grande difficulté*,) pour deux raisons, & parce qu'il en faut faire une grande étude, tant sur les belles Antiques & sur les beaux Tableaux, que sur la Nature : & parce que cette Partie dépend presque entiérement du Génie, & qu'elle semble être purement un don du Ciel, que nous avons reçû dès notre naissance, c'est pourquoi notre Auteur ajoûte : *Nous en voyons assurément bien peu qu'en cela Jupiter ait*

ait regardez d'un œil favorable ; aussi n'appartient-il qu'à ces Esprits, qui participent en quelque chose de la Divinité, d'operer de si grandes merveilles. Bien que ceux qui n'ont pas tout à fait reçû du Ciel ce don précieux, ayent beaucoup de peine à se l'acquerir, néanmoins il est à mon avis nécessaire que les uns & les autres apprennent parfaitement le Caractere de chaque Passion.

Toutes les actions de l'Appetit sensitif sont appellées Passions, d'autant qu'elles agitent l'Ame, & que le Corps y patit & s'y altére sensiblement : Ce sont ces diverses agitations & ces différens mouvemens de tout le Corps en general, & de chacune de ses Parties en particulier, que notre excellent Peintre doit connoître, dont il doit faire son étude, & se former une parfaite Idée. Mais il sera à propos de sçavoir d'abord que les Philosophes en admettent onze ; l'Amour, la Haine, le Desir, la Fuite, la Joye, la Tristesse, l'Esperance, le Desespoir, la Hardiesse, la Crainte, & la Cole-

re. Les Peintres les maltipient non seulement par leurs différens degrés, mais encore par leurs différentes especes : car ils feront par exemple six personnes dans le même degré de Crainte, qui exprimeront cette Passion toute-différemment: & c'est cette diversité d'espéces qui fait faire la distinction des Peintres qui sont véritablement habiles, d'avec ceux qu'on appelle Manieristes, & qui repetent jusqu'à cinq ou six fois dans un même Tableau les mêmes Airs de tête. Il y a une infinité d'autres Passions, qui sont comme les branches de celles que nous avons nommées : L'on peut par exemple, comprendre sous l'Amour, la Grace, la Gentillesse, la Civilité, les Caresses, les Embrassemens, les Baisers, la Tranquillité, la Douceur, &c. Et sans examiner si toutes les choses que les Peintres appellent du nom de Passion, se peuvent rapporter à celles des Philosophes, je suis d'avis que chacun en use comme il lui plaira, & qu'il en fasse une étude à sa mode, le nom n'y fait rien : L'on

peut même appeller Passion, la Majesté, la Fierté, l'Ennui, l'Avarice, la Paresse, l'Envie, & plusieurs autres choses semblables. Ces Passions se doivent apprendre, comme nous avons déja dit sur la Nature, de la maniere que l'enseigne notre Auteur, sur les belles Antiques & sur les beaux Tableaux. Il faut voir par exemple tout ce qui fait pour la Tristesse, le dessiner soigneusement, & l'imprimer de telle sorte dans sa memoire, que l'on en sçache de sept ou huit façons, plus ou moins, & qu'incontinent ensuite & sans autre Original, l'on fasse voir sur le papier, l'Image qu'on en a conçûe, & qu'on les posséde parfaitement : mais sur tout pour les bien posséder, il faut sçavoir que c'est un tel trait ou une telle ombre plus ou moins forte, qui fait telle Passion ou telle autre, dans un tel ou tel degré. Et ainsi quand on vous demandera ce qui fait en Peinture la Majesté d'un Roi, la Gravité d'un Heros, l'Amour d'un Christ, la Douleur d'une Vierge, l'Espérance du bon Larron, le De-

sespoir du méchant, la Grace & la Beauté d'une Venus, & enfin le Caractere de quelque Passion que ce soit; vous répondrez aussi-tôt déterminément & avec assûrance, Que c'est une telle Attitude, ou telles lignes dans les parties du visage formées de telle ou telle façon, ou même l'un & l'autre tout ensemble, car les Parties du Corps séparément font connoître les Passions de l'Ame, ou bien conjointement les unes avec les autres.

Mais de toutes ces Parties, la Tête est celle qui donne le plus de vie & de Grace à la Passion, & qui contribuë en cela toute seule plus que toutes les autres ensemble, Les autres séparement ne peuvent exprimer que de certaines Passions, mais la Tête les exprime toutes. Il y en a néanmoins qui lui sont plus particulieres: comme l'Humilité, qu'elle exprime lors qu'elle est baissée; l'Arrogance, quand elle est élevée, la Langueur, quand elle panche & qu'elle se laisse aller sur l'Epaule; l'Opiniâtreté, avec une certaine humeur revêche & barba-

re, quand elle est droite, fixe & arrêtée entre les deux Epaules; & d'autres dont on conçoit mieux les marques qu'on ne les peut dire, comme la Pudeur, l'Admiration, l'Indignation & le Doute. C'est par elle que nous faisons mieux voir nos Supplications, nos Ménaces, notre Douceur, notre Fierté, notre Amour, notre Haine, notre Joye, notre Tristesse, notre Humilité; enfin c'est assez de voir le Visage pour entendre à demi mot; la Rougeur & la Pâleur nous parlent, aussi-bien que le mélange des deux.

Les Parties du Visage contribuënt toutes à mettre au dehors les sentimens du Cœur; mais sur tout les Yeux, qui sont comme deux fenêtres par où l'Ame se fait voir: Les Passions qu'ils expriment le plus particulierement sont, le Plaisir, la Langueur, le Dédain, la Severité, la Douceur, l'Admiration & la Colere: la Joye & la Tristesse en pourroient encore être, s'ils ne partoient plus spécialement des Sourcils & de la bouche: Et bien que ces deux der-

nieres Parties s'accordent plus particuliérement pour exprimer ces deux Paſſions, néanmoins ſi vous en faites un trio avec les Yeux, vous aurez une harmonie merveilleuſe pour toutes les Paſſions de l'Ame.

Le Nés n'a point de Paſſion qui lui ſoit particuliere, il ne fait que prêter ſon ſecours aux autres par un élevement de Narines, qui eſt autant marqué dans la Joye que dans la Triſteſſe ; il ſemble néanmoins que le mépris lui faſſe lever le bout & élargir les Narines, en tirant en haut la Lévre de deſſus à l'endroit qui approche des coins de la Bouche. Les Anciens ont fait le Nés le ſiége de la Moquerie, *Eum ſubdolæ Irriſioni dicaverunt* : dit Pline. Ils y ont auſſi logé la Colére : on voit dans Perſe, *Diſce : ſed Ira cadat Naſo rugoſaque ſanna.* Et Philoſtrate dans le Tableau de Pan que les Nimphes avoient lié, & à qui elles faiſoient mille inſultes, dit de ce Dieu : *Il avoit coûtume de dormir auparavant d'un Nés benin, tranquille & paiſible, radouciſſant par le ſommeil*

le renfrognement & la colére qu'il y avoit fait paroître; mais il est aujourd'huy irrité au dernier point. Je croirois pour moi que le Nés est le siége de la Colére dans les animaux plutôt que les Hommes, & qu'il ne sied bien qu'au Dieu Pan, qui tient beaucoup de la bête, de renfrogner son Nés dans la Colére, comme font les autres animaux.

Le mouvement des Lévres doit être médiocre, si c'est dans le discours, parce qu'on parle plutôt de la Langue que des Lévres : & si vous faites la Bouche fort ouverte, il faut que ce soit pour exprimer une violente Passion.

Pour ce qui est des Mains, elles sont les servantes de la Tête, elles sont ses armes & son secours ; sans elles l'action est foible & comme à demi-morte : leurs mouvemens, qui sont presque infinis, font des expressions sans nombre. N'est-ce pas par elles que nous desirons, que nous esperons, que nous promettons, que nous appellons, que nous renvoyons ? Elles sont encore les instrumens de

nos menaces, de nos supplications, de l'horreur que nous témoignons pour les choses, & de la loüange que nous leur donnons. Par elles nous craignons, nous interrogeons, nous approuvons, nous refusons, nous montrons notre joye & notre tristesse, nos doutes, nos regrets, nos douleurs & nos admirations : Enfin, l'on peut dire, pusqu'elles sont la Langue des Muets, qu'elles ne contribuent pas peu à parler un langage commun à toutes les Nations de la Terre, qui est celui de la Peinture.

Or de dire, comme il faut que ces Parties soient disposées pour exprimer les différentes Passions, c'est ce qui est impossible, & dont on ne peut donner des Regles bien précises, tant à cause que le travail en seroit infini, que parce que chacun en doit user selon son Génie & selon l'étude qu'il en a dû faire. Souvenez-vous seulement de prendre garde que les Actions de vos Figures soient toutes naturelles. *Il me semble* (dit Quintilien parlant des Passions) *que cette Partie si belle & si grande n'est pas*

inaccessible, & qu'il y a un chemin qui y conduit assez facilement : C'est de considerer la Nature, & de l'imiter : car les Spectateurs sont satisfaits, lorsque dans les choses artificielles, ils reconnoissent la Nature telle qu'ils ont accoutumé de la voir. Cet endroit de Quintilien est parfaitement expliqué par les paroles d'un excellent Maître, lesquelles notre Auteur nous propose comme une très-bonne Regle : les voici : *Que les Mouvemens de l'Ame qui sont etudiés, ne sont jamais si naturels que ceux qui se voyent dans la chaleur d'une veritable passion.* Ces mouvemens s'exprimeront bien mieux, & seront bien plus naturels, si l'on entre dans les mêmes sentimens, & que l'on s'imagine être dans le même état que ceux que l'on veut représenter : *Car la Nature* (dit Horace) *dispose notre interieur à toutes sortes de fortunes, tantôt elle nous rend contens, tantôt elle nous pousse dans la colere, & tantôt elle nous accable tellement de tristesse, qu'elle nous abat entierement, & nous met dans des inquietudes mortelles :* puis

Dans son Art.

elle pousse au dehors les Mouvemens du Cœur par la Langue, qui est son Interprete. Qu'au lieu de la Langue le Peintre dise, *par les Actions qui sont ses Interpretes.* Le moyen (dit Quintilien) *de donner une Couleur à une chose, si vous n'avez pas cette Couleur. Il faut que nous soyons touchés les premiers d'une Passion, avant que d'essayer d'en toucher les autres.* Et comment faire (ajoûte-t-il) *pour se sentir ému, vû que les Passions ne sont pas en notre puissance ? En voici le moyen, si je ne me trompe : Il faut se former des Visions & des Images des choses absentes, comme si effectivement elles étoient devant nos yeux, & celui qui concevra plus fortement ces Images, possedera cette Partie des Passions avec d'autant plus d'avantage & de facilité.* Mais il faut prendre garde, comme nous avons déja dit, que dans ces Visions les mouvemens soient naturels : car il y en a qui s'imaginent avoir donné bien de la vie à leurs Figures, quand ils leur ont fait faire des Actions violentes & exagerées, que l'on peut

appeller des Contorsions du Corps plutôt que des Passions de l'Ame; & qui se donnent ainsi souvent bien de la peine pour trouver quelque sorte Passion où il n'en faut point du tout.

Joignez à tout ce que j'ai dit des Passions, qu'il faut extrémement avoir égard à la qualité des personnes passionnées: La Joye d'un Roi ne doit pas être comme celle d'un valet, & la Fierté d'un Soldat ne doit pas ressembler à celle d'un Capitaine. C'est dans ces différences que consiste tout le fin & tout le délicat des Passions. Paul Lomasse a écrit fort amplement sur chaque Passion en particulier dans son 2. Livre: mais prenez garde à ne vous y point trop arrêter, & à ne point forcer votre Génie.

247. (*On la vit se sauver dans des lieux souterrains.*) Tout ce qui se trouve de Peinture Antique en Italie fut ruiné dans l'irruption des Huns & des Goths, à la reserve des Ouvrages qui étoient dans les lieux souterrains, qui pour n'avoir pas été exposés à la vûë, furent sauvés de l'insolence de ces Barbares.

§ 256. (*La Cromatique.*) La troisiéme & derniere Partie de la Peinture s'appelle Cromatique, ou Coloris. Elle a pour objet la Couleur : c'est pourquoi les Lumieres & les Ombres y sont aussi comprises, qui ne sont autre chose que du Blanc & du Brun, & par consequent qui ont rang parmi les Couleurs. Philostrate dit, *Qu'on peut appeller Peinture à juste titre ce qui n'est fait qu'avec deux seules Couleurs, pourvû que les Lumieres & les Ombres y soient observées : car on y voit la veritable ressemblance des choses avec leurs beautés : on ne laisse pas méme d'y voir les Passions, quoi que sans Couleurs : on y peut exprimer tant de vie, que l'on y connoisse jusqu'au sang ; la couleur des cheveux & de la barbe s'y fait remarquer, & l'on y distingue sans confusion les Noirs, les Blonds & les Vieillards par la blancheur de leur poil. On y connoît sans peine les Indiens & les Mores, non seulement par leur nés camus, leurs cheveux crépus, & leurs joues elevées, mais aussi par la Couleur noire qui leur est naturelle.* L'on

De Vita Apollonii l. 2. §. 10.

peut ajoûter à ce que dit Philostrate, qu'avec deux seules Couleurs, le Clair & l'Obscur, il n'y a point de sorte d'Etoffe qu'on ne puisse imiter. Disons donc que la Cromatique fait ses observations sur les Masses ou Corps des Couleurs, accompagnées de Lumieres & d'Ombres plus ou moins évidentes par degrés de diminution, selon les accidens, premierement du Corps lumineux, comme du Soleil, ou d'un flambeau; secondement du Corps diaphane, qui est entre nous & l'objet, comme de l'Air pur ou épais, ou d'une vitre rouge, &c. 3°. du Corps solide illuminé, comme d'une Statue de Marbre blanc, d'un arbre vert, d'un cheval noir, &c. 4°. de la part de celui qui regarde le Corps illuminé, comme le voyant de loin ou de près, directement en angle droit, ou de biais en angle obtus, de haut en bas, ou de bas en haut. Cette Partie dans la connoissance qu'elle a de la valeur des Couleurs, de l'amitié qu'elles ont ensemble, & de leur antipathie, comprend la Force, le Relief, la Fierté, & ce Précieux que

l'on remarque dans les bons Tableaux. Le maniement des Couleurs & le travail dépendent encore de cette derniere Partie.

§ 263. (*Sa Sœur* ;) C'eſt à dire, le Deſſein, qui eſt la ſeconde Partie, de la Peinture, laquelle ne conſiſtant qu'en des lignes, a tout-à-fait beſoin de la Cromatique pour paroître; c'eſt pourquoi notre Auteur appelle cette derniere Partie, *Lena Sororis*, que j'ai traduit en termes plus honnêtes de la ſorte: *On l'accuſoit de produire ſa Sœur, & de nous engager adroitement à l'aimer.*

§ 267. (*La Lumiere produit. &c.*) Voici trois Théorêmes de ſuite que notre Auteur nous propoſe, pour en tirer quelque concluſion : Vous en trouverez d'autres, qui ſont autant de propoſitions dont il faut tomber d'accord, pour en tirer les Préceptes, qui ſont contenus dans la ſuite de ce Traité, ils ſont tous fondés ſur le Sens de la vuë.

§ 282. (*Ce qui ſera tout au plus.*) Voyez la Remarque du nombre 152.

§ 281. (*Que vous faſſiez paroître*

les Corps éclairés par des Ombres qui arrêtent notre vuë, &c.) C'est à dire proprement, qu'après de grands Clairs il faut de grandes Ombres, qu'on appelle des Repos; parce que effectivement la vuë seroit fatiguée, si elle étoit attirée par une continuité d'objets pétillans. Les Clairs peuvent servir de repos aux Bruns, comme les Bruns en servent aux Clairs. J'ai dit ailleurs qu'un Groupe de Figures doit être consideré comme un Chœur de Musique, dans lequel les Basses soûtiennent les Dessus, & les font entendre plus agréablement.

Ces repos se font de deux manieres, dont l'une est Naturelle, & l'autre Artificielle: La Naturelle se fait par une étenduë de Clairs ou d'Ombres, qui suivent naturellement & nécessairement les Corps solides, ou les Masses de plusieurs Figures agrouppées, lors que le jour vient à frapper dessus: Et l'Artificielle consiste dans les Corps des Couleurs que le Peintre donne à de certaines choses telles qu'il lui plaît, & les compose de telle sorte qu'elles ne fassent

point de tort aux Objets qui sont auprès d'elles. Une Draperie, par exemple, que l'on aura faite jaune ou rouge en certain endroit, pourra être dans une autre de Couleur brune, & y conviendra mieux pour produire l'effet que l'on demande. L'on doit prendre occasion, autant qu'il est possible, de se servir de la premiere Maniere, & de trouver les repos dont nous parlons par le Clair ou par l'Ombre, qui accompagnent naturellement les Corps solides : Mais comme les Sujets que l'on traite ne sont pas toujours favorables, pour disposer des Figures, ainsi que l'on voudroit bien, l'on peut en ce cas prendre son avantage par le Corps des Couleurs, & mettre dans les endroits qui doivent être obscurs, des Draperies, ou d'autres choses que l'on peut supposer être naturellement brunes & salies, lesquelles vous feront le même effet, & vous donneront les mêmes repos que les Ombres qui n'ont pû être causées par la disposition des Objets.

Ainsi le Peintre qui a de l'intelli-

gence prendra ses avantages de l'une & de l'autre Maniere, & s'il faut un Dessein qui doive être gravé, il se souviendra que les Graveurs ne disposent pas des Couleurs, comme font les Peintres, & que par conséquent il doit prendre occasion de trouver les repos de son Dessein dans les Ombres naturelles des Figures, qu'il aura disposées à cet effet. Rubens en donne une parfaite connoissance dans les Estampes qu'il a fait graver; & je ne crois pas que l'on puisse rien voir de plus beau en ce genre : Toute l'intelligence des Groupes, du Clair-Obscur & de ces Masses que le Titien appelloit *la Grappe de Raisin*, y est si nettement exposée, que la vûë de ces Estampes & l'attention que l'on y apporteroit, contribueroient beaucoup à faire un habile-homme. Les plus belles sont gravées par Vorstermans, Pontius, & Bolsvert, qui sont trois excellens Graveurs, dont Rubens prenoit plaisir de conduire les Ouvrages, lesquels vous trouverez sans doute admirables, si vous

voulez les examiner : mais n'y cherchez pas l'élegance du deffein, ni la correction des Contours.

Ce n'eft pas que les Graveurs ne puiffent & ne doivent imiter les Corps des Couleurs par les degrés du Clair-Obfcur, autant qu'ils jugeront que cela doit produire un bel effet ; au contraire il eft, à mon avis, impoffible de donner beaucoup de force à tout ce que l'on gravera d'après les Ouvrages de l'École de Venife, & de tous ceux qui ont eu l'intelligence des Couleurs & du Contrafte du Clair-Obfcur, fans imiter en quelque façon la Couleur des Objets felon le rapport qu'elle a aux degrés du Blanc & du Noir. On voit de certaines Eftampes de plufieurs bons Graveurs, où ces chofes font obfervées, qui ont une force merveilleufe : Et il paroît depuis peu une Galerie de l'Archiduc Leopold, laquelle, quoi que très-mal gravée, ne laiffe pas de donner à connoître une partie de la beauté de fes Originaux, à caufe que les Graveurs qui l'ont exécutée (quoique d'ailleurs affez

ignorans) ont observé à peu-près en la plûpart de ces Estampes les Corps des Couleurs dans le rapport qu'elles ont aux degrés du Clair-Obscur.

Que les Graveurs fassent un peu de reflexion sur toute cette Remarque : elle leur est de la derniere consequence ; car quand ils auront l'intelligence de ces Repos, ils resoudront facilemnent les difficultés qui les embarrassent souvent, & lors principalement qu'ils ont à graver d'après un Tableau, où ni le Clair-Obscur, ni les Corps des Couleurs ne se trouvent pas sçavamment observés, quoique dans les autres Parties le Tableau soit accompli.

286. (*De la même façon que le Miroir convexe vous le montre.*) Le Miroir convexe altere les Objets qui sont au milieu, de sorte qu'il semble les faire sortir hors de sa superficie. Le Peintre en usera de cette maniere à l'égard du Clair-Obscur de ses Figures, pour leur donner plus de relief & de force.

290. (*Et que celles qui tournent,*

soient de Couleurs rompuës, comme étant moins distinguées & plus proches des bords.) Il faut que le Peintre imite encore le Miroir convexe en ceci, & qu'aux bords de son Tableau, il n'y mette rien de pétillant, ni en Couleur, ni en Lumiere. Il y a deux raisons pour cela : La premiere est, que d'abord l'œil se porte ordinairement au milieu de l'Objet qui se présente à lui, & que par conséquent il faut qu'il y trouve le Principal Objet, pour être satisfait : Et l'autre raison est, que les bords étant chargés d'ouvrage fort & pétillant, ils attirent les yeux qui sont comme en inquiétude de ne voir pas une continuité de cet Ouvrage, qui est tout d'un coup interrompu par les bords du Tableau : au lieu que ces bords étans legers d'ouvrages, l'œil demeure au centre du Tableau, & l'embrasse plus agréablement : C'est pour cette même raison que dans une grande Composition de Figures, celles qui étant sur le devant seront coupées par la base du Tableau, feront toujours un mauvais effet.

329. (*La Grappe de Raisin.*) Il est assez évident que le Titien par cette comparaison aussi judicieuse que familiere, a prétendu dire que l'on doit ramasser les Objets & les disposer de telle sorte, qu'ils composent un tout, dont plusieurs Parties contiguës puissent être éclairées, plusieurs ombrées, & d'autres de Couleurs rompuës, pour être dans les Tournans; de même que dans une Grappe de Raisin plusieurs Grains qui en sont les parties, se trouvent dans le jour, plusieurs dans l'ombre, & d'autres dans la demiteinte, pour être dans les Parties fuyantes. Le Tintoret dit un jour à Rubens, qu'il avoit oüi dire au Titien, que dans ses plus grands Ouvrages, la Grappe de Raisin étoit son meilleur guide & sa principale Regle.

330. (*Le Blanc tout pur avance ou recule indifferemment, il s'approche avec du Noir, & s'eloigne sans lui.*) Tout le monde convient que le Blanc peut subsister sur le devant du Tableau, & y être employé tout pur;

la question est donc de sçavoir s'il peut également subsister & être placé de la même sorte sur le derriere, la Lumiere étant universelle, & les Figures supposées dans une campagne. Notre Auteur conclud affirmativement, & la raison qui appuye ce Précepte est, que n'y ayant rien qui participe davantage de la Lumiére que le Blanc, & la Lumière pouvant fort bien subsister dans le lointain (comme nous le voyons tous les jours au lever & au coucher du Soleil,) il s'ensuit que le Blanc y peut subsister aussi : En Peinture la Lumiere & le Blanc ne sont quasi que la même chose. Ajoûtez à cela que nous n'avons point de Couleur plus approchante de l'Air que le Blanc, & par consequent point de Couleurs plus legéres, d'où vient même que nous disons ordinairement que l'Air est pesant quand nous voyons le Ciel couvert de Nuages obscurs, ou qu'un broüillard épais nous ôte cette clarté, qui fait la legereté & la serénité de l'Air. Le Titien, Tintoret, Paul Veronese, &

tous ceux qui ont le mieux entendu les Lumieres, l'ont observé de la sorte, & personne ne peut aller à l'encontre de ce Précepte, à moins que de renoncer au païsage, qui nous confirme parfaitement cette vérité ; & nous voyons que tous les grands Païsagistes, ont suivi en cela le Titien, qui s'est toujours servi de Couleurs brunes & terrestres sur le devant, & qui a reservé ses plus grands Clairs pour les lointains & les derrieres de ses Païsages.

On peut objecter à cette opinion, que le Blanc ne peut pas se tenir dans le lointain ; puisque l'on s'en sert ordinairement pour faire approcher les Objets sur le devant. Il est vrai que l'on s'en sert, & même fort à propos, pour rendre les Objets plus sensibles par l'opposition du Brun qui le doit accompagner, & qui le retient comme malgré lui ; soit que ce Brun lui serve de fond, ou qu'il lui soit attaché. Par exemple, si vous voulez faire un Cheval blanc sur les premieres lignes de votre Tableau, il faut absolument, ou que le fond

en soit d'un Brun temperé & assez large, ou que les harnois en soient de Couleurs très-sensibles, ou enfin qu'il y ait quelque Figure dessus, dont les Ombres & la Couleur le retienne sur le devant.

Mais il semble (direz-vous) que le Bleu est la Couleur la plus fuyante, puisque le Ciel & les Montagnes les plus éloignées sont de cette Couleur. Il est bien vrai que le Bleu est une Couleur des plus legeres & des plus douces : mais il est vrai aussi qu'elle a d'autant plus de ces qualités, qu'il y a plus de Blanc mêlé, comme l'exemple des lointains nous le fait connoître.

Que si la Lumiere de votre Tableau n'est point universelle, & que vous supposiez vos Figures dans une Chambre, pour lors souvenez-vous du Théorême, qui dit, que *Plus un Corps est proche de la Lumiere, & nous est directement opposé, plus il est éclairé; parceque la Lumiere s'affoiblit en s'éloignant de sa Source* Vous pourrez encore éteindre votre Blanc, si vous supposez l'Air être un peu plus épais

épais, & si vous prévoyez que cette supposition fera un bon effet dans l'œconomie de tout l'Ouvrage : mais que cela n'aille pas jusqu'à faire vos Figures d'une demi-teinte si brune, qu'il semble qu'elles soient dans un vilain broüillard, ou qu'elles paroissent attachées à leur fond. Voyez la Remarque suivante.

332. (*Mais pour le Noir tout pur, il n'y a rien qui s'approche davantage.*) dautant que c'est la Couleur la plus pesante, la plus terrestre, & la plus sensible : Cela s'entend assez par les qualités du Blanc qui lui est opposé, & qui est, comme nous avons dit, la Couleur la plus legere. Il y a peu de personnes qui ne soient de cette opinion ; cependant j'en ai trouvé qui m'ont dit que le Noir sur le devant ne faisoit que des trous. A cela il n'y a rien à repondre, sinon que le Noir fait toujours un bon effet sur le devant, quand il est mis fort à propos & avec prudence. Il faut donc tellement disposer les Corps que l'on veut tenir sur le devant du Tableau, que l'on n'y voye point de ces sortes de

trous, & que les Noirs y soient par Masses & confondus insensiblement. Voyez le XLVII. Précepte.

Ce qui donne le Relief à la boule (me dira quelqu'un) est l'éclat ou le Blanc, qui est ce semble sur la partie la plus proche de nous ; & par consequent le Noir est fuyant.

Il faut prendre garde ici de ne pas confondre les Tournans avec les distances : La question n'est qu'à l'égard des Corps separés par quelque distances d'enfoncement, & non pas des Corps ronds d'une même continuité. Le Brun que l'on mêle dans les tournans de la boule, les fait fuir, en les confondant plutôt (pour ainsi dire) qu'en les noircissant. Et ne voyez-vous pas que les Reflets sont un artifice du Peintre, pour rendre les tournans plus legers, & que par ce moyen le plus grand Noir demeure vers le milieu de la boule, pour soûtenir le Blanc, & faire qu'elle nous trompe agréablement.

Ce Précepte du Blanc & du Noir est de si grande consequence, qu'à moins que d'être exactement pratiqué, il

est impossible qu'un Tableau fasse un grand effet, que les Masses en soient débrouillées, & que les distances d'enfoncement s'y fassent remarquer du premier coup d'œil & sans peine.

L'on peut inferer de ce Précepte que les Masses des autres Couleurs seront d'autant plus sensibles, & approcheront d'autant plus de la vûe, qu'elles seront plus Brunes, pourvû que ce soit entre Couleurs de même espece : Par exemple, un Jaune-Brun approchera davantage qu'un autre qui le sera moins. J'ai dit, *Pourvû que ce soit entre Couleurs de même espece* : Parce qu'il y a des Couleurs simples, qui de leur nature sont fieres & sensibles, quoique claires, comme le Vermillon : Il y en a aussi d'autres, quoique Brunes, qui ne laissent pas d'être douces & fuyantes, comme l'Azur d'Outremer.

L'effet d'un Tableau ne vient donc pas seulement du Clair-Obscur, mais encore de la nature des Couleurs. J'ai crû qu'il n'étoit pas hors de propos de dire ici les qualités de celles dont on se sert ordinairement, &

que l'on appelle Couleurs capitales, parce qu'elles servent à faire la composition de toutes les autres, dont le nombre est infini.

L'Ocre de Rut est une Couleur des plus pesantes.

L'Ocre-jaune ne l'est pas tant, par ce qu'elle est plus claire.

Le Massicot est fort leger, parce que c'est un Jaune très-clair & qui approche fort du Blanc.

L'Outremer, ou l'Azur, est une Couleur fort legére & fort douce.

Le Vermillon est entierement opposé à l'Outremer.

La Laque est un milieu entre l'Outremer & le Vermillon, encore est-elle plus douce que rude.

Le Brun-rouge est des plus terrestres & des plus sensibles.

Le Stil de grain est une Couleur indifférente, & qui par le mélange est fort suceptible des qualités des autres Couleurs: si vous y mêlez du Brun-rouge, vous ferez une Couleur des plus terrestres; mais si au contraire, vous le joignez avec le Blanc ou le Bleu, vous en aurez une Couleur des plus fuyantes.

La Terre verte & legere, tient le milieu entre l'Ocre-jaune & l'Outremer.

La Terre d'ombre est extrêmement sensible & terrestre ; il n'y a que le Noir extrême qui lui puisse disputer.

De tous les Noirs, celui-là est le plus terrestre qui s'éloigne le plus du Bleu.

Selon le Principe que nous avons établi du Blanc & du Noir, vous rendrez chacune de ces Couleurs que je viens de nommer, d'autant plus terrestre & plus pesante, que vous y joindrez plus de Noir, & d'autant plus legére que vous y mêlerez plus de Blanc.

Pour ce qui est des Couleurs rompuës ou composées, on doit juger de leur force par celle des Couleurs qui les composent. Tous ceux qui ont bien entendu l'accord des Couleurs, ne les ont pas employés toutes pures dans leurs Draperies, sinon dans quelques Figures sur la premiere ligne du Tableau ; mais ils se sont servis de Couleurs rompuës & composées, dont ils ont fait une Musique pour-

les yeux, en mêlant celles qui ont quelque sympathie les unes avec les autres, pour en faire un Tout qui ait de l'union avec les Couleurs qui lui sont voisines. Le Peintre qui a la connoissance de la force & du pouvoir de ces Couleurs, en usera comme il jugera à propos & selon sa prudence.

§ 355. (*Mais que cela se fasse relativement, c'est a-dire, &c.* Un corps doit en faire fuir tellement un autre, qu'il puisse être lui-même chassé par ceux qui sont avancés sur le devant. *Il faut prendre garde & avoir attention* (dit Quint.) *non pas à une seule chose détachée, mais a plusieurs qui se suivent, & qui par un certain rapport qu'elles ont les unes avec les autres, sont comme continues : de même que si dans une rue droite nous jettons les yeux d'un bout à l'autre, nous découvrons tout d'un coup les différentes choses qui s'y rencontrent, en sorte que non seulement nous verrons la derniere, mais jusques à la derniere relativement.*

L. 10. c. 7.

§ 361. (*Que jamais deux extrémi-*

tés contraires, &c.) Le Sens de la vuë a cela de commun avec tous les autres, qu'il abhorre les extrémités contraires. Et de même que les mains qui ont un grand froid souffrent beaucoup lors qu'on les approche tout d'un coup du feu ; ainsi les yeux qui trouvent un extrème Blanc auprès d'un extrème Noir, ou un bel Azur auprès d'un Vermillon ardent, ne sçauroient regarder ces extrémités qu'avec peine, quoiqu'ils y soient toujours attirés par l'éclat des deux contraires.

Ce Précepte oblige de sçavoir les Couleurs qui ont amitié ensemble, & celles qui sont incompatibles ; ce que l'on pourra aisément découvrir en mêlant ensemble les Couleurs dont on veut faire épreuve : & si par ce mêlange elles font une Couleur douce & qui ne soit point désagreable aux yeux, c'est une marque qu'il y a de l'union & de la sympathie entr'elles ; si au contraire la Couleur qui sera produite du mêlange des deux autres, est rude à la vuë, il faut conclure qu'il y a de la contrarieté & de

l'antipathie entre ces deux Couleurs. Le Vert par exemple est une Couleur agréable, qui peut venir du Bleu & du Jaune mêlés ensemble, & par conséquent le Bleu & le Jaune sont deux Couleurs qui sympatisent. Et tout au contraire le mêlange du Bleu & du Vermillon produit une Couleur aigre, rude & désagréable. Concluez donc que le Bleu & le Vermillon ont une antipathie ensemble; & ainsi des autres Couleurs, dont vous pouvez faire essai, & vous éclaircir une fois pour toutes. (Voyez la fin de la Remarque 332 où j'ay pris occasion de parler de la force & de la qualité de chaque Couleur capitale.) L'on peut néanmoins passer par dessus ce Précepte, quand on n'a qu'une ou deux Figures à traiter, & que parmi un grand nombre on veut en faire remarquer quelqu'une, qui est des principales du Sujet, & qui autrement ne pourroit se faire remarquer par dessus les autres. Titien dans le Tableau qu'il a fait du Triomphe de Bacchus, ayant placé Ariadne sur l'un des côtés du Tableau, & ne

pouvant

pouvant pour cette raison la faire remarquer par les éclats de la Lumiere qu'il a voulu conserver dans le milieu, il lui a donné un écharpe de Vermillon sur une Drapere bleuë, tant pour la détacher de son fonds qui est déja une mer bleuë, qu'à cause que c'est une des principales Figures du Sujet, sur laquelle il veut que l'œil soit attiré. Paul Veronese dans la Nopce de Cana, parce que le Christ, qui est la principale Figure du Sujet, est un peu enfoncé dans le Tableau, & qu'il n'a pû le faire remarquer par le brillant du Clair-Obscur, l'a vêtu de Bleu & de Vermillon, pour faire que la vuë se portât sur cette Figure.

Les Couleurs ennemies se pourront d'autant plus allier, que vous y mêlerez d'autres Couleurs qui auront de la sympathie l'une avec l'autre, & qui s'accorderont avec celles que vous voudrez, pour ainsi dire, reconcilier.

365. (*C'est travailler en vain que de, &c.*) Il dit ailleurs; *Cherchez tout ce qui aide votre Art & qui lui convient, fuyez tout ce qui lui re-*

pugne. C'est le Précepte LIX. Si le Peintre veut arriver à sa fin, qui est de tromper la vûë, il doit faire choix d'une Nature qui s'accorde à la foiblesse de ses Couleurs; puisque ses Couleurs ne peuvent pas s'accorder à toute sorte de Nature. Ce Précepte doit être particuliérement considerable à ceux qui font des Paysages.

§ 378. (*Que le Champ du Tableau, &c.*) La raison en est qu'il faut éviter la rencontre des Couleurs qui ont de l'antipathie ensemble ; parce qu'elles blessent la vûë : De sorte que ce Précepte se prouve fort bien par le quarante-uniéme, qui dit, *que jamais deux extrémités contraires ne se touchent, soit en Couleur ou en Lumiere ; mais qu'il y ait un milieu participant de l'un & de l'autre.*

§ 382. (*Que vos Couleurs soient vives, sans pourtant donner, comme on dit, dans la farine.*) Donner dans la farine, est une façon de parler parmi les Peintres, qui exprime parfaitement ce qu'elle veut dire, qui n'est autre chose que de peindre avec Cou-

leurs claires & fades tout enfemble, lefquelles ne donnent non plus de vie aux Figures, que fi effectivement elles étoient frottées de farine. Ceux qui font leurs Carnations fort blanches & leurs Ombres grifes ou verdâtres, tombent dans cet inconvenient. Les Couleurs rouffes dans les Ombres des chairs les plus délicates, contribuent merveilleufement à les rendre vives, brillantes & naturelles : mais il en faut ufer avec la même prudence dont le Titien, Paul Ver. Rubens & Vandeik fe font fervis.

Pour conferver les Couleurs fraîches, il faut peindre en mettant toujours des Couleurs, & non pas en frottant après les avoir couchées fur la toile ; & s'il fe pouvoit même faire qu'on les mît juftement dans leurs places, & que l'on n'y touchât point quand on les y a une fois placées, il feroit encore mieux ; parce que la fraîcheur des Couleurs fe ternit & fe perd à force de les tourmenter en peignant.

Tous ceux qui ont bien colorié

avoient encore une autre Maxime pour maintenir les Couleurs fraîches, vives & fleuries ; c'étoit de se servir de Fonds Blancs, sur lesquels ils peignoient, & souvent même au premier coup, sans rien retoucher, & sans y employer de nouvelles Couleurs. Rubens s'en servoit toujours ; & j'ay vû des Tableaux de la main de ce grand homme faits au premier coup, qui avoient une vivacité merveilleuse. La raison que ces excellens Coloristes avoient de se servir de ces sortes de Fonds, est que le Blanc conserve toujours un éclat sous le transparent des Couleurs, lesquelles empêchent que l'air n'altere la blancheur du Fonds, de même que cette blancheur repare le dommage qu'elles reçoivent de l'air ; de maniére que le Fonds & les Couleurs se prêtent un mutuel secours, & se conservent l'une l'autre. C'est par cette raison que les Couleurs glacées ont une vivacité qui ne peut jamais être imitée par les Couleurs les plus vives & les plus brillantes, dont à la maniére ordinaire & commune on couche simplement

les différentes teintes, chacune dans leur place les unes après les autres : tant il est vrai que le Blanc & les autres Couleurs fieres, dont on peint d'abord ce que l'on veut glacer, en font comme la vie & l'éclat. Les Anciens ont assûrément trouvé que les Fonds blancs étoient beaucoup meilleurs que les autres : puisque nonobstant l'incommodité que leurs yeux recevoient de cette Couleur, ils ne laissoient pas de s'en servir, comme le témoigne Galien dans son x. l. de l'usage des parties. *Lors* (dit-il) *que les Peintres travaillent sur leurs Fonds blancs, ils mettent devant eux des Couleurs brunes, & d'autres mêlées de Bleu & de Vert, pour se delasser les yeux; parce que le Blanc est une Couleur dont l'éclat peine & fatigue la vûe plus qu'aucune autre.* Je ne sçai d'où vient que l'on ne s'en sert pas aujourd'hui ; si ce n'est qu'il y a peu de Peintres curieux de bien colorier, ou que l'ébauche commencée sur le Blanc ne se montre pas assez vîte, & qu'il faut avoir une patience plus que Françoise, pour at-

tendre qu'elle soit achevée, & que le Fond qui ternit par sa blancheur l'éclat des autres Couleurs, soit entiérement couvert, pour faire paroître agréablement tout l'Ouvrage.

§ 383. (*Que les Parties plus élevées & plus proches de vous soient, &c.*) La raison de ceci est, que sur une superficie platte & aussi unie que l'est une toile tenduë, le moindre corps paroît beaucoup, & donne du relief à la place qu'il occupe. Ne chargez donc pas de Couleurs les endroits que vous voulez faire tourner; mais bien ceux que vous voulez tirer hors de la toile.

§ 385. (*Qu'il y ait une telle harmonie dans votre Tableau, que toutes les Ombres n'en paroissent qu'une.*) Il a dit ailleurs, qu'après de grands Clairs il faut de grandes Ombres, qu'il appelle des Repos. Ce qu'il entend par ce Précepte-ci, est, que tout ce qui se trouve dans ces grandes Ombres, participe de la Couleur l'un de l'autre, en sorte que toutes les differentes Couleurs, qui sont bien distinguées dans le Clair semblent n'être

qu'une dans l'Obscur par leur grande union.

386. (*Tout d'une Paste.*) C'est à dire, d'une même continuité de travail, & comme si le Tableau avoit été fait tout en un jour ; le Latin dit, tout d'une Palette.

388. (*Le Miroir vous apprendra, &c.*) Le Peintre doit avoir principalement égard aux Masses & à l'effet du Tout ensemble. Le Miroir éloigne les objets, & par conséquent il n'en fait voir que les Masses, dans lesquelles toutes les petites parties sont confonduës. Le soir, quand la nuit approche, vous ferez bien mieux cette observation ; mais non pas si commodément : car le temps propre à cela ne dure qu'un quart d'heure, le Miroir peut servir pendant tout le jour.

Puisque le Miroir est la regle & le maître des Peintres, en leur faisant voir leurs deffauts par l'éloignement & la distance où il chasse les Objets : concluez qu'un Tableau qui ne fait pas un bon effet de loin ne sçauroit être bien, & qu'il ne faut

jamais finir son Tableau, qu'auparavant on n'ait examiné d'une distance assez considerable, ou avec un Miroir, si les Masses du Clair-Obscur & les Corps des Couleurs sont bien distribués. Le Georgion & le Corrége se servoient de cette methode.

§ 393. (*Pour ce qui est des Portraits, &c.*) La fin des Portaits n'est pas precisément, comme quelques-uns se l'imaginent, de donner avec la ressemblance un air riant & agréable ; c'est bien quelque chose, mais ce n'est pas assez. Elle consiste à exprimer le véritable tempérament des personnes que l'on represente, & à faire voir leur Physionomie. Si, par exemple, la personne que vous peignés est naturellement triste, il se faudra bien garder de lui donner de la gayeté, qui seroit toujours quelque chose d'étrange sur son visage. Si elle est enjoüée, il faut faire paroître cette belle humeur par l'expression des Parties où elle agit & où elle se montre. Si elle est grave & majestueuse, les ris trop sensibles

rendront cette Majesté fade & niaise. Enfin, un Peintre qui a de l'esprit, doit faire le discernement de toutes ces choses; & s'il sçait la Physionomie, il aura bien plus de facilité & réüssira bien mieux qu'un autre. Pline dit, *Qu'Apelle faisoit ses Portraits si ressemblans, qu'un certain Physionomiste & Diseur de bonne avanture, au rapport d'Appion le Grammairien, disoit en les voyant, le temps au juste que devoit arriver la mort des personnes à qui ils ressembloient, ou en quel temps elle étoit arrivée, si la personne n'étoit plus en vie.*

403. (*Peignez le plus tendrement qu'il vous sera possible, & faites perdre insensiblement, &c.*) Non pas en sorte que vous fassiez mourir vos Couleurs à force de les tourmenter; mais que vous les mêliez le plus promptement que vous pourrez, & que s'il y a moyen, vous ne retouchiez pas deux fois au même endroit.

403. (*Lumieres larges.*) C'est en vain que vous travaillez, si vous ne conservez vos Lumieres larges; puis-

que sans elles votre Ouvrage ne sera jamais un bon effet de loin & que les petites Lumieres se confondent & s'effacent à mesure que vous vous éloignez du Tableau. Cette Maxime a toujours été celle du Correge.

§ 417. (*Doivent avoir du grand, & les Contours nobles ;*) comme les Ouvrages Antiques nous le montrent.

§ 422. (*Ainsi il n'y a rien de plus pernicieux à un Enfant qui, &c.*) L'on se met ordinairement sous la Discipline d'un Maître, dont on a bonne opinion, & dont on embrasse facilement la Maniére, laquelle prend racine & s'augmente à mesure qu'on le voit travailler, & que l'on copie ses Ouvrages. Elle arrive souvent à tel point, & fait de si grands progrès dans l'esprit du Disciple, qu'il ne peut donner son approbation à quelque autre maniere que ce soit, & ne croit pas qu'il y ait un plus habile homme que son Maître au reste du monde. Mais ce qui est en ceci de plus remarquable, c'est que l'on voit toujours la Nature semblable à la Maniere que l'on aime, &

dont on est instruit. Car cette maniere est comme un verre au travers duquel nous voyons les Objets, & qui leur communique sa Couleur, sans que nous nous en appercévions. Aprés cela, voyez de quelle consequence il est de bien choisir un Maître, & de suivre dans les commencemens la Maniere de ceux qui ont le plus approché de la Nature. Et combien croyez-vous que les méchantes Manieres qui ont été en France, ont fait de tort aux Peintres de cette Nation, & leur ont été un obstacle pour connoître le b... ou pour y arriver aprés l'avoir con... ? Les Italiens disent à ceux qu'ils voyent infectés de quelque méchante Maniere, qu'ils ne sçauroient quitter : *Si vous ne sçaviez rien, vour sçauriez bien-tôt quelque chose.*

432. (*Cherchez tout ce qui aide votre Art & qui lui convient, fuyez tout ce qui lui repugne.*) Ce précepte est admirable : il faut que le Peintre l'ait toujours présent dans l'esprit & dans la mémoire ; c'est lui qui resout les difficultés que les Regles font naî-

tre, c'est lui qui délie les mains & qui aide l'entendement, c'est lui enfin qui met le Peintre en liberté, puisqu'il lui apprend, qu'il ne doit point s'assujettir servilement & en esclave aux Regles de son Art ; mais que les Regles de son Art lui doivent être sujettes, en ne l'empêchant point de suivre son Genie qui les passe.

434. (*Les Corps de diverses natures agroupés ensemble, sont plaisans à la vûë.*) Comme les Fleurs, les Fruits, les Animaux, les Peaux, les Satins, les Velours, les belles Chairs, les Argenteries, les Armures, les Instrumens de Musique, les Ornemens des Sacrifices Antiques, & mille autres diversités agréables, dont le Peintre pourra s'aviser. Il est certain que la diversité des Objets recrée la vûe, quand ils sont sans confusion, & qu'ils ne diminuent en rien la force du Sujet que l'on traite. L'expérience nous apprend, que l'œil se lasse de voir toujours les mêmes choses, non seulement dans les Tableaux, mais encore dans la Natu-

re. Car qui est-ce qui ne s'ennuiroit pas dans une plaine dénuée d'arbres, ou parmi une quantité de montagnes, qui ne feroient voir pour tout agrément que du haut & du bas ? Aussi pour satisfaire l'œil de l'entendement, les meilleurs Auteurs ont eu l'adresse de mettre dans leurs Ouvrages des digressions agréables, pour délasser l'esprit. La prudence en cela, comme en toute autre chose, est un grand guide : Et de même que les digressions trop longues, & qui emportent hors du Sujet, sont impertinentes ; ainsi qui voudroit sous pretexte de divertir les yeux, faire trouver dans un Tableau des varietés, qui alterassent la vérité de l'Histoire, seroit une chose très-ridicule.

435. *Aussi bien que les choses qui paroissent être faites avec facilité.*) Cette facilité attire d'autant plus nos yeux & nos esprits, qu'il est à présumer qu'un beau travail qui nous paroît facile, vient d'une main sçavante & consommée. C'est dans cette Partie qu'Apelle se sentoit plus fort que Protogene, lorsqu'il le blâ-

moit de ne ſçavoir pas retirer ſa main de deſſus ſon Tableau, & de conſumer trop de temps à ſon Ouvrage; & c'eſt pour cela qu'il diſoit hautement, *Que ce qui portoit plus de préjudice aux Peintres, étoit leur trop d'exactitude, & que la plûpart ne ſçavoient pas connoître ce qui étoit* ASSEZ. Il eſt vrai que cet *aſſez* eſt difficile à connoître, ce qu'il y a à faire eſt de bien penſer à votre Sujet, & de quelle maniere vous le traiterez ſelon vos Regles & la force de votre Génie, & enſuite de travailler avec toute la facilité & toute la promptitude dont vous ſerez capable, ſans vous rompre ſi fort la tête, & ſans être ſi fort induſtrieux à faire naître des difficultés dans votre Ouvrage. Mais il eſt impoſſible d'avoir cette facilité, ſans poſſéder parfaitement toutes les Regles de l'Art, & s'en être fait une habitude : car la facilité conſiſte à ne faire préciſément que l'Ouvrage qu'il faut, & à mettre chaque choſe dans ſa place avec promptitude : ce qui ne ſe peut ſans les Regles, qui ſont des moyens

assurés pour vous conduire, & pour terminer vos Ouvrages avec plaisir. Il est donc certain, contre l'opinion de plusieurs, que les Regles donnent de la Facilité, de la Tranquillité & de la promptitude aux esprits les plus tardifs, & que ces mêmes Regles augmentent & dirigent cette Facilité dans ceux qui l'ont déja reçuë d'une heureuse naissance.

D'où il s'ensuit que l'on peut considerer la Facilité de deux façons, ou simplement comme une diligence & une promptitude d'esprit & de main, ou comme une disposition dans l'esprit de lever promptement toutes les difficultés qui se peuvent former dans l'Ouvrage. La premiere vient d'un tempérament actif & plein de feu, & l'autre d'une véritable Science & de la possession des Regles infaillibles ; celle-là est agréable, mais elle n'est pas toujours sans inquiétude, parce qu'elle fait égarer souvent; celle-ci au contraire fait agir avec un repos d'esprit & une tranquillité merveilleuse, car elle nous assure de la bonté de notre Ouvrage : c'est

beaucoup que d'avoir la premiere; mais c'est le comble de la perfection de les avoir l'une & l'autre, telles que les ont possedées Rubens & Vandeik, excepté la partie du Dessein, qu'ils ont trop négligée.

Ceux qui disent que les Regles, bien loin de donner de la Facilité, embarassent l'esprit & retiennent la main, sont ordinairement des gens qui ont passé la moitié de leur vie dans une mauvaise pratique, dont l'habitude est tellement invetérée, que de la vouloir changer par les Regles, c'est les mettre tout d'un coup hors d'état de rien faire, de même que l'on rendroit muet, un Païsan de quarante ans, que l'on voudroit faire parler selon les Regles de la Grammaire.

Remarquez, s'il vous plaît, que la Facilité & la Diligence, dont je viens de parler, ne consistent pas à faire ce qu'on appelle des traits hardis, & à donner des coups de pinceau libres, s'ils ne font un grand effet d'une distance éloignée : cette sorte de liberté est plutôt d'un Maître à écrire,

crire, que d'un Peintre. Je dis bien davantage, il est presque impossible que les choses peintes paroissent vrayes & naturelles, quand on y remarque ces sortes de traits hardis : & tous ceux qui ont le plus approché de la Nature, ne se sont pas servis de cette Maniere de peindre. Tous ces cheveux filés & ces coups de pinceau qui forment des hachûres, sont à la vérité admirables : mais ils ne trompent pas la vuë.

442. (*Et que vous n'ayez present dans l'esprit l'effet de votre Ouvrage.*) Si vous voulez avoir du plaisir en peignant, il faut avoir tellement pensé à l'œconomie de votre Ouvrage, qu'il soit entierement fait & disposé dans votre tête avant qu'il soit commencé sur la toile : il faut, dis-je, prévoir l'effet des Groupes, le Fond, & le Clair-Obscur de chaque chose, l'Harmonie des Couleurs, & l'intelligence de tout le Sujet, en sorte que ce que vous mettrez sur la toile ne soit qu'une Copie de ce que vous avez dans l'esprit. Si vous tenez cette conduite, vous n'aurez

pas la peine de changer & de rechanger tant de fois.

§ 443. (*Que l'Oeil soit satisfait au préjudice de toutes sortes de raisons, qui font naître des difficultés dans votre Art, &c.*) Cet endroit regarde quelques licences en particulier, que le Peintre doit prendre : & comme je ne desespére pas de traiter amplement de cette matiere, je remets le Lecteur au temps de mon premier loisir, pour le satisfaire là-dessus, le moins mal que je pourrai. Il faut toujours en général tenir pour certain que ces licences-là sont bonnes, qui contribuent à tromper les yeux sans alterer la vérité du Sujet que l'on traite.

§ 445. (*Tirez votre profit des Avis des Gens doctes, & ne méprisez pas avec arrogance d'apprendre, &c.*) Parrasius & Cliton se trouverent fort obligés à Socrate des Avis qu'il leur donna sur les Passions. Voyez le Dialogue qu'ils font ensemble dans Xenophon sur la fin du 3. l. de ses Memoires. *Ceux qui souffrent plus volontiers d'être repris* (dit Pline le

§. 20.

Jeune) sont ceux-là même en qui l'on trouve beaucoup plus à louer qu'aux autres. Lysippus étoit ravi qu'Apelle lui dît son sentiment, comme Apelle recevoit celui de Lysippus avec plaisir. Ce que dit Praxitele de Nicias, dans Pline, est d'un esprit bien fait & bien humble. *Praxitele interrogé lesquels de tous ses Ouvrages il estimoit le plus, ceux, dit-il, que Nicias a retouchés ; tant il faisoit cas de sa Critique & de son Sentiment.* Vous sçavez ce qu'Apelle faisoit quand il avoit achevé quelque Ouvrage. Il l'exposoit aux Passans, & se cachoit derriere, pour écouter ses défauts, dans la pensée d'en profiter quand on les lui auroit fait connoître, sçachant bien que le peuple les examineroit plus rigoureusement que lui, & ne lui pardonneroit pas la moindre faute.

 Les sentimens & les Conseils de plusieurs ensemble sont toujours préferables à l'Avis d'une seule personne ; & Ciceron s'étonne comme il y en a qui s'enyvrent de leurs productions, & qui se disent l'un à l'au-

tre. *Hé bien, si vos Ouvrages vous plaisent, les miens ne me deplaisent pas.* En effet, il y en a beaucoup qui par présomption, ou par la honte d'être repris, ne font pas voir leurs Ouvrages : mais il n'y a rien de pire ; car *le vice se nourrit & s'augmente quand on le tient caché.* Il n'y a que les fous (dit Horace) *à qui la honte fasse celer leurs ulceres, au lieu de les montrer, pour les faire guerir.*

Stultorum incurata malus pudor ulcera celat.

Il y en a d'autres qui n'ont pas tout-à-fait cette sotte pudeur, qui demandent le sentiment d'un chacun avec prieres & avec instance : mais si vous leur dites ingenuëment leurs défauts, ils ne manqueront pas aussi-tôt d'en donner quelque mauvaise excuse, ou qui pis est, de vous sçavoir fort mauvais gré du service que vous aurez crû leur rendre, & qu'ils ne vous ont demandé que par grimace & par une certaine coûtume établie parmi la plûpart des Peintres. Si vous voulez vous mettre en quelque estime, & vous acquerir de la

Marginal notes:
Tusc. l. 5.
Virgile 3. Georg.
L. 5. ep. 16.

la réputation par vos Ouvrages, il n'y en a pas de meilleur moyen, que de les faire voir aux personnes de bons sens, & principalement à ceux qui s'y connoissent & de recevoir leur avis avec la même douceur & la même sincerité que vous les avez prié de vous le dire. Vous devez même être industrieux pour découvrir le sentiment de vos ennemis, qui est pour l'ordinaire le plus véritable : car vous devez être assûré qu'ils ne vous pardonneront pas, & ne donneront rien à la complaisance.

448. (*Mais si vous n'avez pas d'Ami sçavant qui vous, &c.*) Quintilien en donne la raison, quand il dit. *Que le meilleur moyen de corriger ses deffauts, est sans doute de détourner pour quelque temps de notre vûë nos Desseins & nos Tableaux, afin qu'après quelque intervalle nous les regardions avec des yeux frais, comme un Ouvrage nouveau & sorti d'une autre main que de la notre.* Nos Productions ne nous flatent toujours que trop, & il est impossible de ne les pas aimer au moment de leur naiſ-

sance ; ce sont des enfans dans un âge tendre, qui ne sont pas capables d'attirer notre haine. On dit que les Singes, si-tôt qu'ils ont mis leurs petits au monde, ont toujours les yeux collés dessus, & ne sçauroient se lasser d'en admirer la beauté ; tant la Nature est amoureuse de ce qu'elle produit.

§ 458. (*Afin de cultiver les talens qui font son Génie, & qu'il a, &c.*
Qui sua metitur pondera ; ferre potest.

Pour ne rien entreprendre au dessus de ses forces il faut s'étudier à les connoître, c'est une prudence de laquelle dépend notre réputation. Ciceron l'appelle *une bonne Grace* ; parcequ'elle nous fait voir dans notre lustre :

1. Off. Il dit, *Que c'est encore une bienseance que nous ferons facilement paroître, si nous sommes soigneux de cultiver ce que la Nature nous a donné comme en propre, pourvû que ce ne soit pas un vice ou une imperfection. Il ne faut rien entreprendre qui repugne à la Nature en general ; & lorsque nous lui aurons rendu ce devoir, nous de-*

vons suivre si religieusement notre propre Naturel, qu'encore qu'il se présente d'autres choses plus sérieuses & plus importantes, nous conformions toujours nos études & nos exercices à nos inclinations naturelles. Il ne sert de rien de disputer contre la Nature, de penser obtenir ce qu'elle refuse, & de suivre éternellement ce qu'on ne peut jamais atteindre : car, comme dit le Proverbe, on ne fait rien qui puisse plaire & qui soit bien-séant, s'il est fait en dépit de Minerve, c'est à dire, en dépit de la Nature. Après avoir consideré toutes ces choses avec attention, il faut que chacun regarde ce que la Nature lui a donné de particulier, & qu'il le cultive soigneusement. Il ne faut pas qu'il se mette en peine d'éprouver s'il lui sera bien-séant de se revétir du Naturel d'autrui, & pour ainsi dire, de représenter le personnage d'un autre. Il n'y a rien qui nous convienne mieux que ce qui nous est particuliérement donné de la Nature. Que chacun connoisse donc son esprit, & que sans se flater, il juge lui-même de ses vertus & de ses vices, afin

qu'il ne semble pas qu'il ait moins de prudence & de jugement que les Comédiens, qui ne choisissent pas toujours les meilleures pieces, mais celles qui leur sont les plus propres & qu'ils pourront mieux représenter. Ainsi nous devons nous arrêter aux choses pour lesquelles nous avons plus d'inclination ; & s'il arrive quelquefois que la nécessité nous contraigne de nous appliquer à celles à qui nous ne sommes pas enclins, il faut faire en sorte par nos soins & par notre industrie, que si nous ne les faisons pas fort bien, du moins nous ne les fassions pas si mal que nous en recevions de la honte. Il ne faut pas tant s'efforcer de faire paroître en nous les vertus que nous n'avons pas, qu'il faut éviter les imperfections qui nous pourroient des-honorer. Ce sont-là les sentimens & les paroles de Cicéron, que je n'ai fait que traduire, en retranchant seulement ce qui ne servoit de rien au Sujet : Je n'ai pas crû y devoir rien ajoûter, & l'esprit du Lecteur y trouvera sans doute dequoi se satisfaire.

§ 464. (*En méditant sur ces veritès,*
en

en les observant soigneusement, &c.) Il y a une grande liaison de ce Précepte à cet autre, qui dit *Qu'aucun jour ne se passe sans tirer quelque ligne.* Il est impossible d'être habile homme sans se faire une habitude de son Art, & il est impossible d'acquérir une parfaite habitude sans une infinité d'actes & sans pratiquer continuellement. Dans tous les Arts, les Préceptes s'apprennent en très-peu de temps ; mais la perfection ne s'acquiert que par une longue pratique & par beaucoup de soin & de diligence. *Nous n'avons encore jamais vû que la paresse nous ait produit rien de beau* (dit Maxime de Tyr), & Quint. dit *Que les Arts tirent leur commencement de la Nature, le besoin que l'on en a fait que l'on cherche les moyens de s'y rendre habile, & l'exercice les perfectionne entièrement.*

Diss. 34.

467. (*La plus belle & la meilleure partie de nos jours est celle du matin ;*) Parce que l'imagination n'est pas offusquée par les vapeurs des viandes, ni distraite par les visites qui ne se font pas ordinairement le

matin, & que l'esprit par le sommeil de la nuit se trouve frais & delassé de la fatigue de l'étude. Malherbe dit fort bien à propos de ceci,

Le plus beau de nos jours est dans leur matinée.

§ 469. (*Qu'aucun jour ne se passe sans tirer quelque ligne* ;) C'est-à-dire, sans travailler, sans donner quelque coup de pinceau, ou de crayon. Ce Précepte est d'Apelle ; & il est d'autant plus nécessaire, que la Peinture est un Art de longue haleine, & qui ne s'apprend qu'à force de pratiquer. Michel Ange à l'âge de quatrevingts ans disoit qu'il apprenoit tous les jours.

§ 472. (*Soyez prompt à mettre sur vos Tablettes, &c.*) Comme ont fait le Titien & les Caraches. L'on voit entre les mains des Curieux de Peinture quantité de remarques que ces grands Hommes ont faites sur des feüilles, & sur des Livres en Tablettes qu'ils portoient toujours sur eux.

§ 475. (*La Peinture ne se plaît pas trop dans le vin, ni dans la bonne che-*

re, si ce n'est, &c.) Pendant le temps que Protogene travailla à son Jalisus qui étoit le plus beau de tous ses Tableaux, il ne prit pour toute nourriture que des *a* legumes dans un peu d'eau, qui lui servoient de boire & de manger, de peur de suffoquer l'imagination par la delicatesse des viandes. Michel Ange ne prit que du pain & du vin à son dîner tant que dura l'Ouvrage de son Jugement Universel : & Vasari remarque dans sa vie, qu'il étoit si sobre qu'il ne dormoit que très-peu, & qu'il se levoit souvent la nuit pour travailler, n'en étant point empêché par les vapeurs des viandes.

Pl. 31. 10.

a Des Lupins detrempez. Il y a dans l'original. *Lupinos madidos.*

479. (*Mais dans la liberté du Celibat.*) On ne voit jamais de fruits d'une beauté fort grande ni d'un goût fort exquis, lorsqu'ils viennent d'un arbre entouré de broussailles & d'épines. Le Mariage nous attire des affaires, il nous fait naître des procès & nous charge de mille soins domestiques, qui sont autant d'épines qui environnent le Peintre, & qui l'empêchent de produire des Ouvrages

dans la perfection dont il seroit capable. Raphaël, Michel Ange & Annibal Carache ne se sont jamais mariés ; & de tous les Peintres de l'Antiquité, on ne voit pas dans les Auteurs qu'aucun ait pris femme, si ce n'est Apelle, à qui le grand Alexandre fit present de Campaspe sa Maîtresse. Ce qui soit dit sans consequence du Sacrement de Mariage, qui attire beaucoup de benédiction dans les Familles par les soins d'une bonne femme. Si le Mariage est un reméde contre la concupiscence, il l'est doublement à l'égard des Peintres, qui sont plus souvent dans les occasions du péché que les autres, à cause du besoin qu'ils ont de voir le Naturel. Que chacun examine ses forces là-dessus, & qu'il prefere l'intérêt de son Ame à celui de son Art & de sa fortune.

§ 480. (*Elle s'éloigne autant qu'elle peut du bruit & du tumulte, pour, &c.*) J'ai dit sur la fin de la premiere Remarque, que la Peinture & la Poësie étoient l'une & l'autre appuyées sur les forces de l'Imagina-

tion : or il n'y a rien qui l'échauffe davantage que le repos & la solitude ; parce que dans cet état l'esprit étant vuide de toutes sortes d'affaires, & à couvert de l'embarras des visites incommodes, il est plus capable de former de belles pensées, & de s'y appliquer.

Carmina secessum Scribentis & otia quærunt.

La Poësie demande le repos & la retraite. On en peut fort bien dire autant de la Peinture, à cause de la conformité qu'elle a avec la Poësie, comme je l'ai fait voir dans la premiere Remarque.

484. (*Que les avares soins de devenir riche ne vous, &c.*) On voit dans Pline que Nicias refusa * cent mille livres du Roi Attalus, & qu'il aima mieux donner son Tableau à sa Patrie. J'ai demandé à un homme de grande prudence (dit un Auteur grave) *en quel temps avoient été faits les beaux Tableaux que nous voyons, & qu'il m'expliquât quelques-uns de leurs Sujets que je n'entendois pas toutà-fait bien. Je lui demandai aussi la*

* Soixante Talens.

Arbiter.

cause de cette grande negligence que l'on remarque presentement dans les Ouvriers, & d'où vient que les plus beaux Arts sont ensevelis, & principalement la Peinture, dont on ne voit presentement que l'Ombre. A quoi il me répondit que le desir immoderé des richesses avoit donné lieu à ce changement : car anciennement que la vertu toute nuë avoit des charmes, les beaux Arts étoient dans leur vigueur ; & s'il y avoit quelque debat entre les hommes, c'étoit à qui découvriroit le premier quelque chose qui fût utile à la posterité. Lysippe & Miron, ces Illustres Sculpteurs, qui sçurent donner une ame au bronze, ne trouverent point d'heritiers après leur mort ; parce qu'ils furent plus soigneux de s'acquerir de la gloire que de l'argent. Mais pour nous autres, il semble par notre conduite que nous reprochions à l'Antiquité d'avoir été trop avide de la vertu, comme nous le sommes du vice. Ne vous étonnez donc pas si la Peinture a perdu ses forces & sa vigueur, puisque les hommes trouvent une masse d'or plus belle cent fois que tout

ce qu'a fait Apelle & Phidias, & tout ce que la Grece a produit de plus beau. Je ne demanderois pas cette grande sevérité parmi nos Peintres : car je sçai que l'esperance du gain est un merveilleux aiguillon dans les Arts, & qu'elle donne de l'industrie ; d'où vient que Juvenal dit des Grecs mêmes, qui ont été les Inventeurs de la Peinture, & qui en ont les premiers connu toutes les graces & la perfection.

Græculus esuriens in Cœlum, jusseris, ibit. Sat. 5.

Mais je voudrois que cette même espérance en les flatant ne les corrompît point, & ne fût pas capable de leur tirer des mains un Ouvrage imparfait & mal-arrêté, pour avoir été fait trop à la hâte & sans reflexion.

487. (*Les qualités, &c.*) Dans la vérité il y en a bien peu qui ayent les qualités que notre Auteur demande ; aussi y a-t-il bien peu d'habiles Peintres. Il n'étoit autrefois permis qu'aux Nobles d'exercer la Peinture ; parce qu'il est à présumer

que toutes ces qualités ne se rencontrent pas ordinairement parmi des gens de basse naissance ; & l'on peut apparemment esperer que s'il n'y a point d'Edit en France qui ôte la liberté de peindre à ceux à qui la naissance a refusé un sang noble, du moins que l'Academie Royale n'admetrra dorénavant que ceux à qui toutes les bonnes qualités & tous les talens nécessaires pour la Peinture, tiendront lieu de naissance. Il est certain que ce qui avilit la Peinture, & ce qui la fait descendre jusqu'à la bassesse des Métiers les plus méprisables, est le grand nombre de Peintres qui n'ont ni esprit ni talent, & quasi pas même de sens-commun. L'origine de ce grand mal est, que l'on a toujours admis dans les Ecoles de Peinture toute sorte d'enfans indifferemment, sans les examiner & sans observer durant quelque temps s'ils sont conduits à ce bel Art par la disposition de leur esprit & par les talens nécessaires, plutôt que par une folle inclination ou par l'avarice de leurs parens, qui les mettent dans

la Peinture comme dans un Métier qu'ils croyent peut-être un peu plus lucratif qu'un autre. Ces qualités font, d'avoir.

LE JUGEMENT BON, pour ne rien faire contre la raison & la vrai-semblance.

L'ESPRIT DOCILE, pour profiter des enseignemens, & pour recevoir sans arrogance le sentiment d'un chacun, & principalement des gens éclairés.

LE CŒUR NOBLE, pour avoir plutôt en vûë la gloire & la réputation que les richesses.

LE SENS SUBLIME, pour concevoir promptement, pour produire de belles Idées, & pour traiter les Sujets d'une maniere haute, où l'on puisse remarquer du fin, du délicat, & du précieux.

DE LA FERVEUR, pour arriver au moins jusqu'à un certain degré de perfection, sans se lasser des études que demande la Peinture.

DE LA SANTÉ, pour resister à la dissipation des esprits, qui se fait dans l'application.

DE LA JEUNESSE, parce que la Peinture demande beaucoup d'expérience & de pratique.

DE LA BEAUTÉ, parce que le Peintre se peint toujours dans ses Tableaux, & que la Nature aime à produire son semblable.

LA COMMODITÉ DES BIENS, pour avoir tout le temps d'étudier & de travailler en repos, sans être troublé de l'image affreuse & terrible de la pauvreté.

LE TRAVAIL, parce que la Theorie n'est rien sans la Pratique.

L'AMOUR POUR SON ART. Nous ne souffrons jamais dans le travail que nous aimons; & s'il arrive que nous y souffrions, nous en aimons la peine.

ET D'ETRE SOUS LA DISCIPLINE D'UN SÇAVANT MAÎTRE; parce que tout dépend quasi des commencemens, & qu'ordinairement l'on prend la Maniere de son Maître, & que l'on se fait à son goût. Voyez le vers 422 & la Remarque que j'ai faite dessus.

Toutes ces belles qualités seront

sur l'Art de Peinture. 251
ingrates & comme inutiles au Peintre, si les dispositions exterieures n'y répondent, je veux dire, le temps favorable, comme est celui de la Paix, qui est la Nourice des beaux Arts. Il faut encore l'occasion, pour faire voir par quelque Ouvrage considerable ce que l'on sçait faire, & un Protecteur qui soit une personne d'autorité, qui prenne en quelque façon le soin de notre fortune, & qui sçache dire du bien de nous en temps & lieu. *Il importe beaucoup* (dit Pline le Jeune) *en quel temps la vertu paroisse, & il n'y a point d'esprit, quelque beau qu'il soit, qui puisse tout d'un coup se faire connoître: il faut pour cela le temps, l'occasion, & une personne qui nous aide de sa faveur, qui nous protege & nous serve de Mœcenas.* 6. 23.

496. (*Et la vie est si courte qu'elle ne suffit pas pour un Art de si longue haleine.*) Non seulement la Peinture, mais tous les Arts considerés en eux-mêmes demandent un temps presque infini, pour les posseder parfaitement. C'est dans ce sens-là

qu'Hyppocrate commence ses Aphorismes, en disant. *Que l'Art est long, & la vie courte*: Mais si nous considerons les Arts comme ils sont en nous-mêmes & selon certain degré de perfection, suffisant pour faire voir que nous les possedons au dessus du commun, nous ne trouverons pas que la vie soit trop courte, pourvû que nous en voulions employer le temps. Il est vrai que la Peinture est un Art difficile & d'une grande entreprise : mais il ne faut pas pour cela que ceux qui ont les talens nécessaires se rebutent & perdent courage. *Le travail paroît toujours difficile avant qu'on en ait essayé.* On a trouvé comme impossible le passage des Mers & la connoissance des Astres, dont néanmoins on est venu facilement à bout par l'expérience. *Il est honteux* (dit Ciceron) *de se lasser en cherchant, quand ce que l'on cherche est une belle chose.* Ce qui nous fait perdre plus de temps est la repugnance que nous avons pour le travail, & l'ignorance, la malice, & la négligence de nos Maîtres. Nous en

[marginalia: Vegetius de re militari l. 2.]
[marginalia: L. 1. de Fin.]

consumons une partie à nous promener, à causer inutilement, à faire des visites ou à les recevoir, nous en donnons au jeu & à tous les plaisirs qui nous flatent, sans compter celui que nous perdons dans le trop grand soin que nous avons de notre corps, & dans le sommeil que nous prolongeons quelquefois bien avant dans le jour: & nous passons ainsi la vie que nous trouvons si courte ; parce que nous comptons plutôt les années que nous avons vécu, que celles que nous avons employées à l'étude. Il a bien fallu que ceux qui ont été devant nous ayent franchi toutes les difficultés pour arriver à la perfection que nous montrent leurs Ouvrages, encore qu'ils n'ayent pas eu tous les avantages que nous avons, & que personne n'ait travaillé pour eux, comme ils ont fait pour nous. Car il est constant que les Maîtres de l'Antiquité & ceux des derniers siécles nous ont laissé tant de beaux Exemplaires, qu'on ne peut pas voir un âge plus heureux que le nôtre, & principalement sous le

Regne de notre Roi, qui flate tous les beaux Arts, & qui n'épargne rien pour leur faire part de la félicité dont il comble son Empire, & pour les conduire avantageusement jusqu'à un suprême degré d'excellence, qui soit digne de la Majesté & du souverain amour qu'il leur porte. Mettons donc la main à l'œuvre, sans nous intimider de l'espace du long-temps que peut demander l'étude. Mais songeons bien sérieusement à y tenir un bon ordre, & à suivre une méthode prompte, diligente & bien entenduë.

§ 500. (*Courage donc, chers Enfans de Minerve, qui êtes nez sous l'influence d'un Astre benin.*) Notre Auteur ne prétend pas semer ici en terre ingrate, où ses Préceptes ne feroient aucun fruit. Il parle aux jeunes Peintres ; mais seulement à ceux *qui sont nez sous l'influence d'un Astre benin :* c'est-à-dire, à qui la naissance a donné les dispositions nécessaires, pour devenir habiles : & non pas à ceux qui embrassent la Peinture par caprice, par une folle

sur l'Art de Peinture. 255
inclination, ou par intérêt, & qui ne font pas capables de recevoir des Regles, & qui en feroient un mauvais ufage après les avoir reçuës.

509. (*Pour bien faire, &c.*) Notre Auteur ne parle point ici des premiers commencemens du Deffein comme du maniement du crayon, du jufte rapport que doit avoir la Copie avec fon Original, &c. Il fuppofe, avant que de commencer fes études, que l'on doit avoir une facilité dans la main, pour imiter les beaux Deffeins, les beaux Tableaux, & la Ronde boffe; que l'on doit enfin s'être fait une Clef du Deffein, pour entrer chez Minerve, où toutes les belles chofes fe trouvent en abondance, & s'offrent à nous, pour en profiter felon nos foins & notre Génie.

589. (*Vous commencerez par la Géométrie.*) Parce que c'eft le fondement de la Perfpective, fans laquelle vous ne pouvez rien faire en Peinture. La Géométrie eft encore très-utile pour l'Architecture & pour tout ce qui en dépend. Elle eft

spécialement nécessaire aux Sculpteurs.

§ 510. (*Mettez-vous à Dessiner d'après les Antiques Grecques;*) parce qu'elles sont la Regle de la Beauté, & qu'elles nous donnent le bon goût. Il est donc fort à propos, généralement parlant, de s'y attacher : mais en particulier voici le fruit que je voudrois que l'on en tirât.

Apprendre par cœur quatre airs de tête, d'homme, de femme, d'enfant, & de vieillard, je veux dire, celles qui ont l'approbation la plus genérale : par exemple, celle d'Apollon, de la Venus de Medicis, du petit Neron & du Tibre. Ce seroit un bon moyen de les apprendre, si en ayant dessiné une d'après la bosse, on la dessinoit incontinent après sans rien voir, examinant ensuite si elle est conforme au premier Dessein ; s'exerçant ainsi sur une même tête, en la tournant de dix ou douze côtés, Il faudra faire la même chose pour des pieds, des mains, & ensuite pour des Figures toutes entiéres; mais pour connoître la beauté de ces Figures

gures & la justesse de leurs Contours: il faut nécessairement sçavoir l'Anatomie. Quand je parle de quatre Têtes & de quatre Figures; je ne prétens pas empêcher que l'on n'en dessine quantité d'autres après cette étude; mais je veux seulement montrer par là, qu'une grande varieté de choses en même temps dissipe l'imagination & empêche tout le profit, de même que la trop grande diversité des viandes ne se digére pas facilement, elle gâte l'estomac au lieu de nourrir les parties.

511. (*Et ne vous donnez point de relâche ni jour ni nuit, qu'auparavant, &c.*) Dans les premiers principes, les Etudians n'ont pas tant besoin de Préceptes comme de Pratique : & les Antiques étant la Regle de la Beauté, l'on peut s'exercer à les imiter, sans qu'il y ait rien à craindre du côté des mauvaises habitudes & des mauvaises idées qui se peuvent former dans un jeune esprit. Ce n'est pas comme dans l'Ecole d'un Maître dont la maniére & le goût sont mauvais, & chez lequel

un Jeune-homme se gâte d'autant plus qu'il s'exerce.

§ 513. (*Et ensuite lors que le Jugement se sera fortifié, & sera, &c.*) On a besoin d'avoir l'esprit formé & le jugement mûr, pour faire l'application de ces Regles sur les bons Tableaux, & pour n'en prendre que le bon : car il y en a qui s'imaginent que tout ce qui se trouve dans le Tableau d'un Maître qui a de la réputation, doit être bon, & ces gens-là ne manquent jamais en copiant de s'attacher aux mauvaises choses comme aux bonnes, de les remarquer d'autant plus qu'elles leur paroissent extraordinaires, & ensuite de s'en faire une Loi & un Précepte. Il ne faut pas aussi en prendre le bon d'une maniére cruë & grossiére, en sorte que l'on reconnoisse dans vos Ouvrages que ce qu'il y a de plus beau vient d'après un tel Maître : mais imitez en ceci les abeilles, qui vont dans les campagnes cüeillir de chaque fleur ce qu'elles en trouvent de plus propre pour en faire leur miel. Ainsi il faut que le jeune Peintre ramasse de

plusieurs Tableaux ce qu'il en trouvera de meilleur, & que de tout cela il se forme une manière qui lui soit propre.

520. (*Une certaine Grace qui lui étoit toute particuliére.*) Raphaël est comparable en cela à Apelle, qui en loüant les Ouvrages des autres, disoit, que cette Grace leur manquoit, & qu'il voyoit bien qu'il n'y avoit que lui seul qui l'eût en partage. Voyez la Remarque sur le deux cent dix-huitiéme Vers.

522. (*Jules Romain élevé dès son enfance dans les Pays des Muses.*) Il veut dire dans les Lettres humaines, & principalement dans la Poësie qu'il aimoit extrémement. Il semble qu'il ait formé ses idées, & se soit fait le goût dans la lecture d'Homére, & en cela il auroit imité Polignote & Zeuxis, lesquels (au rapport de Maxime de Tyr) traitoient leurs Sujets dans leurs Tableaux, comme Homére dans sa Poësie.

Voyez à la suite de ces Remarques les sentimens de notre Auteur sur les principaux & les meilleurs Pein-

tres du Siécle Précedent : il en dit ingenuëment & en peu de mots le fort & le foible.

§ 542. (*Je passe sous silence beaucoup de choses que vous apprendrez dans le Commentaire.*) L'on voit par là combien nous perdons & le préjudice que nous fait la mort, cette envieuse du bonheur des hommes, puisque ces Commentaires auroient sans doute contenu des choses très-bonnes & fort instructives.

§ 544. (*Donner en garde aux Muses ;*) c'est-à-dire, d'écrire en Poësie, laquelle est sous leur protection, & leur est consacrée.

SENTIMENS
DE CHARLES ALPHONSE
DU FRESNOY,
SUR LES OUVRAGES
des principaux & meilleurs Peintres des derniers Siécles.

*L*A PEINTURE *a été dans sa perfection chez les Grecs. Ses principales Ecoles étoient à Sicyone, à Rhodes, à Athenes, à Corinthe; & enfin à Rome. Les guerres & le luxe ayant dissipé l'Empire Romain, elle s'éteignit entiérement avec tous les beaux Arts, les belles Lettres, & le reste des autres Sciences. Elle recommença à paroître en 1450 par*

mi quelques Peintres Florentins, entre lesquels DOMENICO GHIRLANDAI, Maître de Michel Ange, eut quelque nom, quoique sa Manière fût Gothique & très-seche.

MICHEL ANGE, son Disciple, parut du temps de Jules II. Leon X. Paul III. & jusques à huit Papes suivans. Il fut Peintre, Sculpteur & Architecte civil & militaire. Le choix qu'il a fait des Attitudes n'a pas toujours été excellent ni agreable. Son goût de dessiner ne se peut pas dire des plus fins, ni ses Contours des plus élegans. Ses plis ni ses accommodemens ne sont pas bien beaux. Il est assez bizarre & extravagant dans ses compositions, temeraire & hardi pour prendre des licences contre les Regles de la Perspective. Son Coloris n'est pas fort vrai, ni plaisant. Il a ignoré

l'Artifice du Clair-Obscur. Il a deſſiné le plus doctement, & a mieux ſçû tous les attachemens des os, la fonction & la ſituation des muſ- cles, qu'aucun Peintre que nous ayons d'entre les Modernes. Il a une certaine grandeur & ſevérité dans ſes Figures, qui lui a réüſſi en beaucoup d'endroits. Mais ſur tout il a été le plus grand Architecte qui ſe trouve de notre connoiſſance, ayant paſſé même les Anciens. S. Piere de Rome, S. Jean de Floren- ce, le Capitole, le Palais Farneſe, & ſa Maiſon en font foi. Ses Diſci- ples furent, Marcel Venuſte, An- dré de Vattere, le Roſſe, George Vaſare, Fra Baſtian, lequel pei- gnoit ordinairement pour lui, & quantité d'autres Florentains.

PIERRE PERUGIN a deſſiné avec aſſez d'intelligence du Natu- rel, mais il eſt ſec & aride & de pe- tite Maniere. Il a eu pour Diſciple,

RAPHAEL SANTIO, qui naquit le Vendredy-Saint de l'année 1483 & qui mourut en 1520 le même jour du Vendredy-Saint, de sorte qu'il n'a vêcu que 37 ans. Il a surpassé tous les Peintres Modernes, pour avoir eu plus de Parties excellentes toutes à la fois, & l'on croit qu'il a égalé les Anciens, à la reserve qu'il n'a pas dessiné le Nud si doctement que Michel Ange : mais son Goût de dessiner est bien plus pur & bien meilleur. Il n'a pas peint de si bonne, de si pleine, ni de si gracieuse maniere que le Correge, ni il n'a point eu un Contraste de Clair-Obscur & de Couleur si fier & si débroüillé que le Titien : mais il a mieux disposé sans comparaison que le Titien, que le Corrége, que Michel Ange, & que tous les autres Peintres qui sont venus depuis. Son élection d'Attitudes, de testes, & d'ornemens, ses accommodemens de Draperies,

sa

sa Maniere de dessiner, ses Variétés, ses Contrastes, ses Expressions ont été parfaitement belles: mais sur tout il a possedé les Graces avec tant d'avantage, que nous ne voyons pas que personne en approche. Il se voit des Portraits de lui très-bien traités. Il a été excellent Architecte. Il a été beau & de belle taille, civil & bienfaisant, ne refusant à personne de montrer ce qu'il sçavoit. Il a eu plusieurs Disciples, entre autres *Jules Romain*, *Polidor*, *Gaudens*, *Jean d'Udine*, & *Michel Coxis*. Son Graveur a été *Marc-Antoine*, dont les Estampes sont admirables pour la correction des Contours.

JULES ROMAIN fut le plus excellent de tous les Disciples de Raphaël; il a eu même des conceptions plus extraordinaires, p'us profondes & plus relévées que son Maître. Il fut aussi grand Architecte, d'un Goût pur & net: grand imita-

Z.

teur des Anciens, témoignant par tout ce qu'il a produit, qu'il eut bien voulu remettre en usage les mêmes Formes & Fabriques qui étoient aux Siecles passés. Il a eu le bonheur de trouver des personnes puissantes qui lui ont donné creance pour des Edifices, des Vestibules & des Portiques tous tetrastiles, Xistes, Theatres, & autres tels lieux, que nous n'avons plus en usage. Il a eu l'election des Attitudes merveilleuse. Sa Maniere a été la plus dure & la plus seche de toute l'Ecole de Raphaël. Il n'a pas fort bien entendu le Clair-Obscur, non plus que la Couleur. Il est rigide & mal-gracieux en plusieurs endroits. Les plis de ses Draperies ne sont ni beaux, ni grands, ni faciles, ni naturels; mais tous imaginaires & qui donnent un peu dans les habits des méchans Comediens. Il a été très-sçavant dans les belles Lettres. Ses Disciples sont Pirro Ligo-

rio, admirable pour les Fabriques Antiques, comme pour les Villes, les Temples, les Tombeaux, les Trophées, & la situation de tous les Edifices Anciens ; Eneas Vico, Bonasone, George Mantuan & autres.

POLIDOR, Disciple de Raphaël, a merveilleusement dessiné de pratique, ayant un Génie particulier pour les Frises, comme on le voit par celles de blanc & noir qu'il a peintes à Rome. Il a imité l'Antique, mais d'une manière plus grande que Jules Romain; toutefois Jules semble être plus vrai. Il se trouve dans ses Ouvrages des Groupes admirables, & tels qu'il ne s'en voit point de pareils autre part. Il a colorié fort rarement ; & il a fait des Païsages d'assez bon Goût.

A Venise JEAN BELIN, l'un des premiers qui fut consideré, peignit extremément sec, selon la maniere de son temps. Il sçut fort

bien l'Architecture & la Perspective. Il fut le premier Maître du Titien, comme il se voit par les premiers Ouvrages de cet illustre Disciple, dans lesquels on remarque une propreté de Couleur telle que son Maître l'a observée.

Environ ce temps-là le Georgion, contemporain du Titien, vint à exceller pour les Portraits & pour les grands Ouvrages. Ce fut lui qui commença à faire election des Couleurs fiéres & agreables, dont on vit ensuite la perfection & l'entiére harmonie dans les Tableaux du Titien. Il accommoda très-bien les Figures, & l'on peut dire que sans lui on n'auroit pas vû le Titien à un si haut degré, à cause de l'emulation & de la jalousie qui étoit entr'eux.

LE TITIEN a été un des plus grands Coloristes qui ayent été au monde. Il a dessiné avec beaucoup plus de facilité & de pratique que le

Georgion. Il se voit de lui des femmes & des enfans admirables de Dessein & de Couleur, le Goût en étant délicat, mignon, noble avec une certaine négligence agréable de coëffures, de Draperies, & d'accommodement qui lui sont tout particuliers. Pour des Figures d'hommes, il ne les a pas des mieux dessinées ; il y a même de lui quelques Draperies qui sont un peu tristes & de petit Goût. Sa Peinture est extremement fiere, suave & precieuse. Il a fait des Portraits merveilleusement beaux, les Attitudes en étant belles, graves, variées, & ornées, d'une façon très-avantageuse. Personne n'a jamais fait le Païsage de si grande maniere, de si bonne Couleur, ni qui fist voir tant de vérité. Durant huit ou dix ans, il copia à toute rigueur ce qu'il faisoit, afin de se faire un chemin facile, & de s'établir des Maximes générales. Ou-

Z iij

tre cet excellent Goût de Couleur, qu'il a eu par deſſus les autres, il a ſçu parfaitement donner à chaque choſe les touches qui leur étoient convenables, qui les diſtinguoient les unes des autres, & qui leur donnoient plus d'eſprit & plus de vérité. Les Tableaux qu'il a faits au commencement & ſur le declin de ſa vie, ſont de maniere ſeche & menuë. Il a vécu 99 ans. Ses Diſciples furent Paul Veroneſe, Jacques Tintoret, Jacques Dupont, Baſſan, & ſes freres.

PAUL VERONESE a été très-gracieux dans ſes Airs de femmes. Il a eu une grande diverſité de draperies luiſantes avec une vivacité & une facilité incroyable : toutefois ſa Compoſition eſt barbare, & ſon Deſſein n'eſt point correct ; mais le Coloris, & tout ce qui en dépend eſt ſi admirable dans ſes Tableaux, qu'il ſurprend d'abord,& fait oublier

les autres Parties qui y manquent.

TINTORET, Disciple du Titien, grand Dessinateur, Praticien, & quelquefois grand Strapasson, avoit un Génie admirable pour la Peinture, s'il y eût mis autant d'affection & de patience comme il avoit de feu & de vivacité. Il a fait des Tableaux qui n'ont pas moins de beauté que ceux du Titien. Sa composition & ses accommodemens sont barbares pour l'ordinaire, & ses Contours ne sont pas bien purs. Son Coloris & tout ce qui en dépend est admirable.

LES BASSANS ont eu en Peinture un Goût plus pauvre & plus misérable que le Tintoret, & ont encore moins dessiné que lui. Ils ont eu un excellent Goût de Couleur, & ont touché les Animaux de très-bonne maniere; mais ils ont été fort barbares dans la Composition & dans le Dessein.

A Parme LE CORREGE *a peint deux grandes Coupoles à fresque & quelques Tableaux d'Autel.* Ce Peintre a eu pour des Vierges, des Saintes & des Enfans de certaines naïvétés gracieuses, qui lui ont été prrticuliéres. Sa maniere est très-grande & de dessein & de travail, quoique sans correction. Son Pinceau est des plus agreables & des plus faciles ; & l'on peut dire qu'il a peint avec une force, un relief, une douceur & une telle vivacité de Couleurs, qu'en cela il ne se peut rien de plus. Il a sçû distribuer ses Lumieres d'une façon toute particuliére, & qui donne une grande force & une grande rondeur à ses Figures. Cette maniere consiste à étendre la Lumiere large, & à la faire perdre insensiblement dans les Bruns qu'il a placés hors des masses, & qui leur donne une grande rondeur, sans que l'on s'apperçoive d'où procéde une si

grande force & une si grande satisfaction à la vûë; il semble en cela avoir été suivi des autres Lombards. Il n'a point eu l'élection des belles Attitudes, ni la distribution des beaux Groupes. Son Dessein se trouve souvent estropié, & les Positions n'y sont pas beaucoup observées. Les Aspects de ses Figures sont deplaisans en beaucoup d'endroits : mais sa maniere de dessiner les têtes, les mains, les pieds & les autres parties est très-grande, & très-bonne a imiter. Pour conduire & finir un Tableau, il a fait des miracles; car il a peint avec tant d'union, que ses plus grands Ouvrages paroissent avoir été faits en un seul jour, & semblent être vûs comme dans un miroir. Son Païsage est beau à proportion de ses Figures.

LE PARMESAN vivoit au même temps que le Correge. Il a colorié d'une grande maniere & a été

excellent pour l'Invention & pour le Deſſein, avec un Génie plein de gentilleſſe & d'eſprit, n'ayant rien de barbare dans ſon choix d'Attitudes & dans les accommodemens de ſes Figures : ce qui ne ſe pourroit pas dire du Correge. Il ſe voit du Parmeſan de très-belles choſes & bien correctes.

Ces deux Peintres eurent de très-bons Diſciples ; mais il n'y a que ceux du Pays qui les connoiſſent, encore n'y a-t-il pas grande aſſurance à ce qu'ils en diſent ; car la Peinture y eſt entiérement éteinte.

Je ne dis rien de Leonard de Vinci, parceque je n'en ai vû que très-peu de choſe, quoi qu'il ait réveillé les Arts à Milan, & qu'il y ait eu pluſieurs Diſciples.

LOUIS CARACHE, *oncle d'Annibal & d'Antoine, étudia à Parme d'après le Correge, & excella dans le Deſſein & dans le Coloris*

avec une grace & une candeur que le Guide, Disciple d'Annibal, imita ensuite avec beaucoup de succès. Il se voit de lui des Tableaux très-beaux & très-bien conduits. Il faisoit sa résidence ordinaire à Bologne & ce fut lui qui mit le crayon dans les mains d'Annibal son neveu.

ANNIBAL passa bien-tôt son Maître en toutes les Parties de la Peinture, il a contrefait le Corrège, le Titien, & Raphaël en differens Tableaux quand il a voulu, excepté que l'on n'y voit point la Noblesse, les Graces & la Délicatesse de Raphaël, & que ses Contours ne sont pas si purs ni si élegans: du reste il est fort accompli & fort universel. Sa maniere de dessiner & de peindre est grande & excellente, possedant puissamment & avec un Génie admirable tout ce qu'il sçavoit.

AUGUSTIN, frere d'Annibal, a été aussi un fort bon Peintre & un

fort excellent Graveur. Il eut un bâtard nommé ANTOINE, qui mourut à 23 ou 24 ans, que l'on estimoit assurément devoir surpasser Annibal son oncle: car, à ce qui se voit de lui, il semble qu'il prenoit un plus grand vol.

LE GUIDE imita principalement Louis Carache, & retint toujours la façon de peindre de son Maître Laurent le Flamand, qui demeuroit à Bologne, & qui étoit competiteur & émule de Louis Carache. Le Guide se servoit d'Albert Durer, comme Virgile du Poëte Ennius, & remettoit cela à sa maniere avec tant de grace & de beauté, que lui seul a plus touché d'argent, & s'est acquis plus de reputation en son temps, que ses Maîtres, & que tous les Disciples de l'Ecole des Caraches, qui étoient bien plus capables que lui. Ses Têtes ne cedent en rien à celles de Raphaël.

SISTE BADALOCCHI a mieux deſſiné que les autres Diſciples : mais il mourut jeune.

L'ALBANE fut excellent en toutes les Parties de la Peinture, & ſçut les belles Lettres.

LE DOMIMIQUIN fut un Peintre très-ſçavant, & qui fatigua beaucoup, n'étant pas autrement avantagé de la Nature. Il a été très-profond en tout ce qui dépend de la Peinture ; neanmoins il ſemble qu'il ait eu moins de Nobleſſe que tous les autres Diſciples des Caraches.

JEAN LANFRANC avoit un grand eſprit & un grande vivacité, il ſe maintint long-temps dans un excellent goût de deſſein & de Couleur ; mais n'étant fondé que ſur la Pratique, il lâcha bien-tôt le pied pour la Correction, de ſorte que l'on voit pluſieurs choſes de lui fort ſtrapaſſées, & où il n'y a pas grande raiſon. Au reſte, tous ces Diſciples

depuis la mort de leur Maître sont toujours allés en diminuant dans toutes les Parties de la Peinture.

LE VIOLE apprit à faire des Païsages étant fort âgé. Ce fut Annibal qui prit plaisir à lui montrer; & il s'en voit de lui de beaux à merveille & bien coloriés.

Du côté de l'Allemagne & des Païs-bas, Albert Durer, Lucas Aldegrave, Isbin & Olbins vécurent tous de même temps, parmi lesquels ALBERT & OLBINS furent très-sçavans, & ils auroient été de la premiere Classe s'ils eussent vû l'Italie : car on ne les peut blâmer que d'avoir eu le goût Gothique, & principalement Albert. Pour Olbins, il a porté l'exécution plus avant que Raphaël; & j'ay vû un Portrait de lui, qui en mettoit à bas un autre du Titien.

Entre les Flamands nous avons eu RUBENS, Homme à qui la

naissance avoit donné un esprit vif, délié, doux & universel. Son Génie étoit capable de l'élever non seulement au rang des Anciens Peintres, mais même aux Emplois les plus grands ; aussi fut-il choisi pour l'une des plus belles Ambassades qui ayent été de nos jours. Son Goût de Dessein sent plutôt le Naturel Flamand que la beauté de l'antique ; parce qu'il a été très-peu de temps à Rome. Quoique dans tout ce qu'il a fait on remarque de la grandeur & de la noblesse, néanmoins l'on peut dire, generalement parlant, qu'il a mal dessiné : Mais pour les autres Parties de la Peinture, il les a pénétrées & possedées autant qu'aucun autre Peintre. Ses principales études ont été faites en Lombardie, & particulierement d'après les œuvres du Titien, de Paul Veronese, & du Tintoret, lesquels il a (pour ainsi dire) tout écremés, afin de se faire

des Maximes générales & des Regles infaillibles, qu'il a toujours suivies, & qui lui ont acquis dans ses Ouvrages plus de facilité que le Titien, plus de pureté, plus de vérité & plus de science que Paul Veronese, & plus de majesté, de repos, & de moderation que le Tintoret. Enfin, sa maniere est si ferme, si sçavante, & si prompte, qu'il semble que ce Rare Génie ait été envoyé du Ciel pour apprendre aux hommes l'Art de peindre.

Son École étoit rempli de plusieurs excellens Disciples, parmi lesquels VANDEIK a été celui qui a le mieux compris toutes les Regles & toutes les Maximes générales de son Maître, il l'a même passé dans la delicatesse des Carnations & dans les Tableaux de Cabinet ; mais il a eu un aussi méchant Goût que lui dans la Partie du Dessein.

FIN.

TABLE
DES MATIERES.

A

ABEILLES. Un jeune Peintre doit imiter les abeilles quand il étudie. 258

Académies. Il y avoit quatre Académies de Peinture dans la Grece; & quelles elles étoient. 19

Accord des parties avec leur tout. 149

Aimer. L'on aime ordinairement les choses que l'on a enfantées. 72

L'Air interposé. 55

L'Albane. Son caractere. 276

Albert Durer, excellent homme, a eu le Goût Gothique, & pourquoi. 116

Son caractere. 278

Alexandre le Grand aimoit la Peinture, & visitoit les Peintres avec plaisir. 104

De son temps la Peinture étoit dans sa vigueur. 142

Amitié & inimitié des Couleurs. 215

Amour pour son Art, qualité requise

au Peintre. 250
Anatomie très-necessaire & très-peu connuë par les Peintres modernes. 148
Annibal Carache. 84
Son caractere. 275
Antique. Ce que c'est. 109
 Les Ouvrages antiques sont la regle de la Beauté, & pourquoi. 13
 Elles doivent regler la Nature. *ibid.*
 Les Peintres doivent s'en servir avec prudence. 115
 Moyen pour étudier utilement d'après les Antiques. 256
Antipatie. Qu'il faut éviter l'antipatie des Couleurs. 218
Antoine Carache, bâtard d'Augustin. Son Caractere. 275
Arbitre & souverain de son Art: C'est ce que doit être un sçavant Peintre. 114. *&c.*
L'Art est long, & la vie courte. 252
Les Arts ont entre eux une espece d'alliance. 98
 L'estime que l'on a toujours fait des Arts Liberaux. 101
 Ils s'exerçoient autrefois pour la gloire. 246

Ils s'anéantissent pendant la guerre, la peste, ou la famine. 40

Le Premier des Arts Liberaux est la Peinture. 103

Attitude. Ses qualités pour être belle. 19. 144

Avarice nuisible à la Peinture. 79

Bel endroit de Petrone sur ce sujet. 245 & 246.

Augustin Carache. Son caractere. 84. 276

Les Avis des gens doctes sont à rechercher. 71. 237

Ceux qui demandent avis avec plus de sincerité, sont ceux en qui il y a moins à reprendre. 234

Les anciens Peintres demandoient & recevoient volontiers les avis d'un chacun. 234 & 235

Les avis de plusieurs valent mieux que d'un seul. *Ibid.*

Les avis du vulgaire ne sont pas toujours sûrs, parce qu'il est ordinairement sans connoissance. 72

B

BArbare. C'étoit ainsi qu'on appelloit ce qui n'étoit ni Grec ni Romain. 114

Les Bassans. Leur caractere. 273
Base de l'Hercule de Farnese est en pente sur le devant, & pourquoi. 155
Le Beau. Comment il faut le choisir. 8
Le hazard ne le donne pas. *Ibid.*
Il vient en partie de l'antiquité. 108
Le caractere des belles choses. 67
Les plus belles choses sont celles qui sont le moins mal, & pourquoi. 80
Beauté. Ce que c'est. 110
Beautés fuyantes & passageres. Ce que c'est. 118
Beauté. Qualité requise au Peintre. 250
J. Belin, Maître du Titien. Son caractere. 268
Bienseance requise en Perspective. 155
Le Blanc & le Noir. Leurs qualités. 52
Le Blanc est leger & fuyant quand il est tout seul. 205
Le Brun rouge est terrestre & fort sensible. 212

C

CAMPAGNE. Le repos de la Campagne est propre à faire & produire de belles choses. 79

des Matieres. 285

Campaspe Concubine la plus cherie d'Alexandre, donnée à Apelle. 104
Le Célibat est propre pour la Peinture. 76. 243
M. de Chambrai cité sur le Costume. 182
Champ du Tableau, ce qu'on y doit observer. 60
Charles-Quint se vantoit d'avoir obtenu trois fois l'immortalité par les mains du Titien. 106
Le Clair-obscur est compris dans la partie du Coloris. 196
Il peut être suppléé par les corps des couleurs. 200
Colonne Trajane dont les figures sont inégales. 155
Coloris ou Cromatique, troisiéme partie de la Peinture. 41. 196
Est l'ame & le dernier achevement de la Peinture. 43
Est appellée la maquerelle de sa sœur, c'est-à-dire de la seconde partie de la Peinture, qui est le Dessein. 198
Ses observations. 197
Possedée par Zeuxis dans un grand point de perfection. 43

Le maniement des couleurs & le travail y est compris. 198

Comédie. Le nombre de ses Acteurs comparé au nombre des figures. 24

Cœur noble, qualité requise dans le Peintre. 249

Commodité des biens, qualité requise dans le Peintre. 250

Contours. Comment ils doivent être. 19. 146

Les Contours doivent être arrêtés avant que de piendre. 233

Consulter les gens doctes est utile au Peintre. 71. 234

Le Compas doit être dans les yeux. 71

Contraires extrêmes doivent être évités. 56. 215

Le Contraste donne de la vie aux figures. 146

Convenance des choses par rapport à la place où l'on peint. 36

Copie. Le Tableau doit être une copie dont il faut que l'original soit dans la tête. 71

Copier les excellens Tableaux est le moyen de profiter beaucoup. 88

Corinna. Le beau reproche qu'elle fit

des Matieres. 287
à Pindare. 178
Le Correge. Son caractere. 87. 271
Costume, ce que c'est. 182
Couleur. L'effet & la qualité des Couleurs en general. 211. *& suiv.*
Les Couleurs sous la même lumiere doivent participer les unes des autres. 52
Les Vénitiens recommendables en cette observation. *Ibid.*
Ce précepte oblige à sçavoir l'amitié & l'inimitié des couleurs & comment elle se connoît. 215
Puisque les Couleurs ne peuvent s'accommoder à toute sorte de nature, il en faut choisir une qui s'accommode à la foiblesse des Couleurs. 218
Moyen de conserver les couleurs fraîches en peignant. 219
Mettre beaucoup de Couleur dans le milieu, & peu dans les tournans. 60. Et pourquoi. 222
Courage. Qu'il ne faut pas perdre courage dans les difficultés. 252
Cristaux. Comment ils doivent être peints. 59

D

Dessein. Seconde partie de la Peinture. 19. 143
Dessiner à la Greque. 148
Discipline. Estre sous la discipline d'un sçavant Maître, qualité requise au Peintre. 250
Disposition, partie essentielle de la Peinture, & différente de l'invention avec laquelle on la confond ordinairement. 138
Distances. Leur relation. 55
La Diversité plaît. 68. 228
Docilité d'esprit, qualité requise dans la Peinture. 249
Le Dominiquin. Son caractere. 277
Draperies. Comment il faut les traiter. 32. 167
Leurs diversités selon les âges & les sexes. 35. 173
Elles doivent suivre le nud. 167
Draperies des Sculptures antiques ne doivent point être imitées par les Peintres. 168
Qu'il faut spécifier les étoffes. 169
L'ordre en doit être simple & naturel. 35. ainsi que Raphaël l'a observé dans ses derniers Ouvrages. 172

E

EAu. Comment il faut la peindre. 59

Ecureüils, ausquels sont comparés ceux qui pour s'avancer dans la Peinture travaillent beaucoup sans théorie. 120

L'Effet de l'ouvrage doit être dans l'esprit avant de commencer à peindre. 71. 233

Egalité de lignes & de contours doit être evitée. 28. 164

Egyptiens inventeurs de la Peinture. 16

s'Enyvrer. Il y en a qui s'enyvrent de leur propre ouvrage. 235

s'Enyvrer de son ouvrage à force d'être dessus & de le vouloir trop finir est très-préjudiciable au Peintre 121

Ensemble d'une figure. Estre bien ensemble. 149

Equilibre du Tableau. 24. 161

Estampes de Rubens peuvent beaucoup contribuer à faire un habile homme. 101

Les Etoffes sont bonnes à imiter dans

leur diversité, & dans leur caractere. 169

F

La **Facilité** loüable vient de bien entendre ce que l'on fait. 120
Elle vient encore de l'habitude des regles. 230
La facilité plait & previent. 229
Apelles recommandable pour sa facilité. *ibid.*
Comment l'acquerir. 230
En quoi elle consiste. *ibid.* 232. 233
Deux sortes de facilité. 231
Farine. Donner dans la Farine, ce que c'est. 218
Ferveur, qualité requise dans le Peintre. 249
Figure principale. 23. 157
Elle est comme un Roi parmi les Courtisans. 158
Du nombre des figures. 24. 161
Figure seule, comment il faut la traiter. 32. 63. 166
Figures à loüer. 140
Fleurs & fruits ne sont jamais si beaux ni si bons dans un fond étranger que dans celui qui leur est na-

rurel & propre. 75
Fonds blancs propre à peindre frais.
 221
Forme ondoyante, flamboyante, ou serpentine donne de la grace & de la vie aux figures. 147
Frais. Le moyen de peindre frais.
 219. 220

G

Gain. L'esperance du gain est un éguillon dans les Arts. 247
Galerie de l'Archiduc Leopold, quoique mal gravée, donne beaucoup d'intelligence aux Graveurs pour le Clair-obscur. 202
Génie. Il ne faut point abandonner son génie pour suivre trop legerement les avis. 72
Ceux qui ont du Génie sont appellés Enfans de Minerve. 80
Belle exhortation qui leur est faite. *ibid.* & suivante.
On ne fait rien de bien, si c'est malgré son Génie. 75
Il ne faut pas émousser la pointe du Génie par trop d'exactitude. *Ibid.*
Géometrie. Il faut sçavoir quelque chose de la Géometrie. 85

Elle est le fondement de la Perspective. 255

Georgion, Emule du Titien. Son caractere. 268

Les Goths & les Huns ont ruiné les Arts en Italie. 195

Grace. Qu'il est difficile de la définir, en quoi elle consiste, & d'où elle vient. 183

Grace & beauté sont choses differentes. 184

Raphaël entre autres choses s'est rendu celebre en cette partie, par dessus tous les Italiens. 184. 259

Grape de raisin du Titien. 52. 201. 205

Elle étoit son meilleur guide. 205

Les Graveurs ont besoin de Desseins entendus du Clair-Obscur. 201

Ils peuvent imiter les Corps des Couleurs. 202

Les observations qu'ils doivent faire sur les Repos & sur le Clair-Obscur. 200. & 201

Les Grecs ont perfectionné la Peinture. 16

Groupes. Leur nécessité. 23. 159

Comparés à un concert de voix. *Ibid.*

des Matieres.

Comparés à un raisin. 160
Trois Groupes dans un Tableau. 44
Traiter un Groupe de Figures comme une tête. *Ibid.*
Le Guide. Son caractere. 276
Il disoit que le plus fin de la Peinture, non plus que les plus belles choses, ne se pouvoit enseigner. 124

H

Hardiesse & temerité sont le partage des Peintres & des Poëtes ignorans. 8
Homere. Jules Romain imitoit les descriptions d'Homere, & suivoit en cela Polignote & Zeuxis. 259

I

Idée. Le Tableau doit d'abord donner l'Idée du Sujet qu'il represente. 139
Jeunes Etudians. Avis qui leur conviennent. 68. 226
Jeunesse, qualité requise dans le Peintre. 249
Ignorance est la source du peu d'estime que l'on fait des Peintres. 101
Elle est une punition de Dieu. 40
Les Peintres ignorans sont suffisans. 8

Ils traitent leur Art comme un métier, & non pas comme l'occupation d'un esprit libre. 136

L'Imitation des beaux Ouvrages forme une bonne maniere, comme la lecture des bons Livres forme un bon stile. 166

L'Inclination naturelle & le Génie sont nécessaires au Peintre. 80

L'Ingratitude des Peintres sur les avis qu'ils ont eux-mêmes demandés. 236

Invention, premiere Partie de la Peinture. 15. 127

 Est un don du Ciel & un present de la Nature. 16

 Il faut cultiver cette Partie & s'accoûtumer à produire de soi. 128. 129

Jointures & extremités. 27. 163

Un Jugement bon & solide ; qualité requise dans le Peintre. 249

Jules Romain. Son caractere. 88. 259. 265

L

LAocoon, fait par Polidore, Atenodore & Agesandre Rhodiens. 176

Lanfranc. Son caractere. 278

des Matieres. 295

La Laque est un milieu entre l'Outremer & le Vermillon. 212

Leonard de Vinci meurt entre les bras de François I. 105

Il a très-bien écrit de la Ponderation du Corps. 146

La Lecture est nécessaire à un Peintre. 134

Lettres. La connoissance des belles-Lettres est necessaire pour faire un habile Peintre. 130

Ce qu'il faut entendre par les belles-Lettres. 131

Licence en Peinture, jusqu'où elle doit aller. 136

Licences permises au Peintre. 234

Ligne. Qu'aucun jour ne se passe sans tirer quelque ligne. 76. 242

Livres nécessaires à un Peintre 131

Livres anciens touchant la Peinture, perdus. 135

Livres modernes sur la peinture. *Ibid.*

Louis Carrache. Son caractere. 275

Luisant. Les Corps luisants, comment ils doivent être peints. 59

Lumiere. Qu'il ne faut pas deux lumieres égales dans un Tableau. 51

Que la plus grande frappe forte-
ment le milieu du Tableau sur les
figures principales. 51.
La lumière & le blanc en Peinture
ne sont quasi que la même chose.
206
Que la lumiere s'affoiblit en s'é-
loignant de sa source. 43. 208
La lumiere communique sa couleur
aux objets qu'elle frappe. 52
Quelle lumiere il est bon de choi-
sir. 59
Que celle du midi n'est pas bonne
à imiter. Ibid.
Que les lumieres doivent être lar-
ges. 64. 225. Cette maxime est
du Correge. 225.

M

MAINS. Leur mouvement doit
s'accorder avec celui de la tête.
27. 164
Le mouvement des mains perfec-
tionne les expressions quand il est
joint avec celui de la tête. 191
Elles sont les servantes de la tête,
elles sont ses armes & sont secours.
191
Elles sont la langue des muets &

& parlent toutes sortes de langages. 192

Maître. Il est de la derniere consequence de tomber sous la discipline d'un bon Maître. 68

Les Ouvrages des Maîtres Anciens doivent être examinés. 84

Quatre Ecoles des Maîtres Anciens. Ibid.

Manequin. L'usage qu'on en doit faire. 180

La Maniere d'un chacun est comme un verre au travers duquel on voit les objets, & qui leur communique sa couleur sans qu'on s'en apperçoive. 227

Maniere barbare, ou maniere gothique, opposée à l'Antique. 114

Les Allemans on eu beaucoup de cette maniére barbare. 115

Les méchantes maniéres sont en France pour long-temps un grand obstacle à bien faire. 227

Le Mariage attire des affaires & n'est pas propre pour la Peinture. 243

Raphaël, Michel Ange, ni Annibal Carache ne se sont point mariés. 244

On ne voit pas qu'aucun Peintre de l'antiquité se soit jamais marié. 244

Le Mariage a ses raisons pour être convenable à quelques Peintres. Ibid.

Le Massicot est une couleur fort legére. 284

Le matin est propre au travail. 76. 241

Les membres doivent être groupés de même que les figures. 160

Métaux. Comment ils doivent être peints. 59

Michel Ange. Son caractere. 84

Le Miroir est la regle des Peintres; le Georgion & le Correge s'en sont servis. 223

Le Miroir convexe est un grand Maître pour les Peintres. 47. 203

Le Miroir fait observer aux Peintres beaucoup de choses. 61. 223

Modele. Le moyen de s'en bien servir. 180

Le Titien s'en servoit avec des chambres faites exprès. 182

Modeler. Un Peintre doit sçavoir modeler. 179

Les Mouvemens doivent être different dans les groupes. 24. 161

Les Muets doivent être imités dans leurs actions. 157

Murailles. Il n'étoit pas permis autrefois d'y peindre & pourquoi. 104. 105

N

Nations differentes specifiées selon le sujet que le Peintre doit traiter. 182

Nature. Ce n'est point assez de l'imiter servilement. 11

Qu'il faut l'avoir toujours présente comme un témoin de la vérité. 31. 166

Qu'il faut l'accommoder à son génie. 28. 164

Deux sortes de personnes outrent cette regle. 164

Elle doit être reglée par l'Antique. 167

Nature & expérience perfectionnent l'Art. 88

L'on voit toujours la Nature comme on a appris à la peindre, & chacun selon sa maniere. 226

La Nature apprend encore d'avan-

rage que les bons Tableaux. 88
Négligence affectée sied quelquefois très bien dans la peinture. 122
Nez. Il est le siége de la moquerie. 190
Nicias refusa du Roi Attalus cent mille livres, & aima mieux donner son Tableau à sa Patrie. 245
Nobles. Il n'étoit permis autrefois qu'aux Nobles de professer la Peinture. 110
Noblesse & Grandeur. 36
Le Noir & le Blanc. Leurs qualités. 52
L'intelligence de ces qualités est d'une extrême conséquence. 210
Le Noir est pesant & vient en devant. 209
Le Titien & les autres bons Coloristes ont toujours placé leur plus grand Noir sur le devant. 207
Les Païsagistes confirment dans leurs Ouvrages cette vérité. 207
Objection contre cette vérité. *Ibid. & suivant.* Ce que l'on peut inferer de cette vérité. 211
Le Noir le plus sensible est celui qui est le plus éloigné du bleu. 213

O

L'Ocre de rut est une couleur pesante. 212
L'ocre jaune ne l'est pas tant. *Ibid.*
Olbins. Son caractere. 279
Ombres. Comment il faut les traiter. 60. 222
Ombres fortes doivent être évitées au milieu des membres de peur qu'elles ne semblent les rompre. 51
Il est mieux de les placer à l'entour d'eux. 52
Opaque. Comment il faut traiter les corps opaques sur des champs lumineux. 48
L'ordre de la Nature doit être suivi en toutes choses. 36
L'ordre qu'un jeune homme doit tenir dans ses études de Peinture. 85
Ornemens du Tableau. 35
Les ornemens Gothiques sont des monstres des mauvais siecles passés. 39
Opposition & relation des distances. 56. 214
L'outremer ou l'Azur est une couleur fort douce & fort legere. 212

P

PAys differents spécifiés selon le sujet que le Peintre doit traiter. 182

L'Industrie que le Peintre doit avoir en cela. *Ibid.*

La Paix nourricière des Arts. 251

Le Parmesan. Son caractere. 274

Les Parties essentielles de la Peinture sont trois, Invention, Dessein & Coloris. 127

Passages d'une chose à une autre, doivent être insensibles. 44

Passions de l'ame. 38. 185

 Leur caractere. *Ibid. & suiv.*

 Il y a grande difficulté à les bien exprimer, & pourquoi. 184

 C'est un talent qui vient d'une heureuse naissance, & qui s'acquiert rarement. 185

 Elles ont des genres & des degrés differens. 182. 187

 On les doit exprimer sans maniere. *Ibid.*

 Comment un Peintre doit étudier les passions de l'ame. 187

 Les passions de l'ame s'expriment plus particuliérement par le mouve-

des Matieres. 303

mens de la tête & par les traits de visage. 188. 189

Elles doivent être naturelles. 192. 194

On ne peut donner de regles precises des expressions. 192. &c.

Beaux passages de Quintilien & d'Horace sur cet endroit. 192. & suiv.

Pâte. Le tableau doit paroître tout d'une pâte, & comme fait en un jour. 60. 223

Paul Lomasse a écrit dans son traité de Peinture fort amplement des Proportions. 152

Paul Veronese. Son caractere. 274

Le Peintre comparé à l'Orateur. 158

Les qualités d'un excellent Peintre. 79. 247. & suiv.

Il fait son portrait dans son ouvrage. 75

Il doit se connoître soi-même. *Ibid.*

La Peinture a des avantages sur la Poësie, & pourquoi. 99

Son origine & son progrès. 16

La Peinture & la Poësie inspirent aux hommes ce qu'elles ont appris des Dieux. 4

Comment elles contribuent toutes deux aux honneurs de la Religion. 100

Elles sont les dépositaires de la gloire des Héros, & des plus belles choses du monde. 4

Les honneurs que l'on a fait de tout temps à la Peinture. 101. *& sui v.*

La Peinture déclarée le premier des Arts liberaux. 103

Elle n'a point de prix comme en ont les autres choses. 107

Les Grands Personnages qui l'ont professée. 108

Elle étoit dans sa perfection sous Alexandre le Grand, commença à décheoir sous Auguste & reprit vigueur sous Domitien, Nerva & Trajan jusqu'à Phocas, où elle périt entiérement. 142

Pelerinage bien long, comparé à la Peinture. 119

Penser beaucoup à ce que l'on veut faire, puis travailler avec facilité. 230

La Perspective demande de la discretion. 153

Elle est absolument nécessaire. 156

Les

des Matieres. 305

Les Pierreries doivent être placées & distribuées avec prudence. 177

Pietre Teste mal reglé dans ses compositions. 125

La place du Tableau est la regle du ton de lumiere qu'on lui doit donner. 64

Plaire. On ne sçauroit plaire à tout le monde. 72

Plaisir. Pour avoir du plaisir en peignant, il faut avoir dans son esprit l'effet de tout l'ouvrage, & même de chaque chose en particulier. 303

Le poil. Comment il doit être peint. 59

Poli. Corps polis, comment ils doivent être peints. 59

Policlete, auteur de la statuë qui fut appellée la Regle. 110

Polidor de Caravage, disciple de Raphaël. Son caractere. 267

Ponderation du corps humain. 145

Portraits. Comment il les faut faire. 63. 224.

Leur grande beauté consiste à faire connoître le temperamment & la véritable phisionomie des personnes en y conservant leur qualité. 224

Cc

Apelles y excelloit entr'autres choses. 225

Pratique. Certaines choses qui regardent la pratique. 54

Dans les commencemens les jeunes-gens n'ont pas tant besoin de preceptes que de pratique. 257

Pratiquer sans relâche & facilement ce qu'on a une fois bien conçu. 75

Les Préceptes ont besoin de netteté. 7

On ne peut donner de préceptes des plus belles choses. 124

Précepte admirable que le Peintre doit toujours avoir présent dans son esprit. 68. 227

La presomption & la honte empêchent de demander avis. 236

Prevoir toutes choses est de l'habileté du Peintre lorsqu'il compose. 15. 137

Les Productions nouvelles sont des enfans nouveaux-nez qui ne sont pas capables d'attirer notre haine. 238

Prometée. Son larcin. 141

Proportions du corps humain. 149

Prudence du Peintre. Il doit tenir le milieu entre deux extremités. 67

des Matieres. 307

C'est une grande prudence de n'entreprendre rien au dessus de ses forces. 238

Bel endroit de Ciceron sur ce sujet. *Ibid. & suiv.*

Q

LEs bonnes Qualités ne suffisent pas au Peintre, il lui faut encore les occasions & un Protecteur. 251

R

RAccourcis doivent être évités. 28

Raphaël. Son caractere. 84. 264

Reflexions des Couleurs. 52

Regne present, Favorable pour les Arts. 254

Relations & oppositions des distances. 56. 214

Repos. Ce que c'est. 199

 Qu'il y en a de deux sortes. 199

 L'intelligence des Repos nécessaire aux Graveurs. 203

La Réputation dépend en partie de ne rien entreprendre au dessus de ses forces. 238

Bel endroit de Ciceron sur ce sujet. *Ibid. & suiv.*

Le Peintre doit être curieux de s'a-

Cc ij

quérir une réputation qui dure a-
près la mort. 79.
Rompu. Les couleurs rompuës sont
plus ou moins fortes selon les cou-
leurs qui les composent. 213
Les couleurs rompuës ont toujours
été mises en usage par les bons Co-
loristes. Ibid.
Elles sont très-propres à faire ac-
corder les couleurs. Ibid. & 214
Roux. Couleur Rousses bonnes dans
les ombres. 219
Rubens. Sa grande intelligence dans
le clair obscur marquée par ses es-
tampes. 201
Le Caractere de Rubens. 279
Rues. Remarques à faire dans les
rues. 76.
Rupture de couleurs. 55
Les Vénitiens l'ont fort pratiquée.
53

S

SANTE'. Qualité requise au Peintre.
249
La Scene du Tableau. 36. 182
Sculpture. Trois choses à observer
sur les Sculptures Antiques. 175
Sec. Qu'il faut fuir de peindre à sec.
60

Sens sublime. Qualité requise au Peintre. 249
Sentiment. Les Peintres demandent ordinairement le sentiment des gens par coûtume plutôt que par envie d'en profiter. 236
Il faut avoir soin de découvrir le sentiment de nos ennemis, parce qu'il est pour l'ordinaire le plus véritable. 237
Les singes regardent sans cesse leurs enfans nouveaux nez. 238
Siste Badalocchi. Son caractere. 277
La sobrieté est propre à la Peinture. 243
Le soir. Temps propre à observer beaucoup de choses. 63. 223
Le Stil de grain est une couleur indifferente & qui se détermine par le mélange. 212
Statuës Antiques. Regles de la beauté, leur éloge. 110
Statuës des places publiques ont la lumiere degradée de haut en bas. 51
Qu'il les faut imiter dans les figures que l'on peint. Ibid.
Sujet. De quelle maniere on doit choisir le sujet du Tableau. 12. 125

La beauté du Sujet & celle du Tableau se prêtent un mutuel secours. 126

Le Sujet du Tableau doit être fidele. 15. 139

Ce qui l'affadit. 140

La Superbe nuit extrêmement au Peintre. 71

T

UN Tableau est une machine. 127

Tablettes nécessaires au Peintre. 76. 242

Le Titien & les Caraches s'en sont servis. Ibid.

Les talens de la nature doivent être cultivés. 75

Tapisseries appellées antiques sont ridicules par leur méchant goût. 116

Le temps supplée au deffaut d'un ami sincere 72. 237

C'est perdre le temps que de rechercher les talens que la nature a refusés. 75

Tendrement. Qu'il faut peindre tendrement. 64. 225

La Terre-verte est legére ; elle est un milieu entre l'ocre jaune & l'outremer. 213

Theorie & Pratique doivent être jointes ensemble dans l'Artisan. 11. 119

Tintoret. Son caractere. 271
Le Titien. Son caractere. 84. 269
 Titien mérite d'être servi par Cesar ; mot de Charles-Quint. 106
Tons de lumiere. Comment il faut les conduire. 44
Tout ensemble. L'égard qu'il faut y avoir dans un ouvrage. 27. 28. 162
M. Tortebat a mis en lumiere un livre d'Anatomie pour les Peintres. 148
Travail. Il ne faut pas que le trop grand travail émousse la pointe du génie. 75

V

Vandeik. Son caractere. 281
 Variété des figures nécessaire. 212. &c.
Varieté d'Attitudes. 24
Vertu. Ce mot se prend souvent pour les sciences & les Arts. 177
 Il importe beaucoup en quel temps la vertu paroisse. 251
Vuës. Peu naturelles doivent être évitées. 28

Les vices qu'il faut éviter dans un Tableau. 64

Vie. Pourquoi l'on trouve que la vie est courte. 252. 153

Vin. L'excès du vin ni des viandes, n'est pas propre à la Peinture, non plus que l'embarras des affaires. 76. 243

Le vin sert quelquefois à se delasser l'esprit dans la conversation des amis. 76

Le Viole. Son caractere. 278

Vivacité des couleurs. 60

Union des couleurs 52. 222

Les Lombards recommandables en cette partie. Ibid.

Vuide. Remplir les vuides. 32. 170

Le Guide étoit exact dans cette observation. 172

Y

Yeux. De toutes les parties du visage, les yeux contribuent davantage à exprimer les passions de l'ame. 189

Ils ont leurs expressions particulieres. Ibid.

Ils ont en horreur les choses que les

des Matières. 313
les mains ne voudroient pas toucher 67
Ils doivent être satisfaits au prejudice de toutes sortes de raisons. 71. 234

Z.

Euxis le plus sçavant de tous les Peintres anciens pour le Coloris. 43

Fin de la Table des Matieres.

EXPLICATION
PAR ORDRE ALPHABETIQUE
DES
TERMES
Propres au Deſſein & à la Peinture.

A

Académie, Figure d'Académie, on appelle ainſi une figure deſſinée d'après les Modéles dans les Académies de Peinture.

Accord des parties avec leur tout, c'eſt-à-dire être bien proportionné, c'eſt ce qu'on appelle *être bien enſemble.* Voyez enſemble & proportion.

Adoucir, c'est mêler les Teintes les unes avec les autres en peignant à huile, ce qui se fait quelquefois avec une petite brosse. En Mignature cela se fait en pointillant d'une Couleur mitoyenne. On adoucit les desseins lavés en affoiblissant la Teinte.

Air de Tête, on dit *de beaux airs de Tête*, pour dire ce je ne sçai quoi de gracieux, que les habiles Peintres donnent aux visages de leurs figures: *de différens airs de Tête*. Pour marquer la variété dans les visages.

Air, on dit qu'il y a de *l'air dans un Tableau*, lors que la dégradation des Couleurs y est bien observée, c'est-à-dire, que les Couleurs s'affoiblissent & s'éteignent selon leurs différens dégrés d'eloignement; c'est ce qu'on appelle *Perspective Aerienne*.

Amitié des Couleurs, c'est l'accord que les Couleurs ont ensemble, lors qu'étant mises les unes auprès des autres, il en résulte un effet agréable à la vûë.

Anatomie, c'est une Science qui donne la connoissance des os du corps humain, des muscles, de leur figure & de leurs mouvemens. Cette Science est très-nécessaire aux Peintres pour Dessiner correctement & de bon goût.

Antiques, par ce mot, on entend d'ordinaire les Statuës Antiques, Grecques & Romaines, & les Bas-Reliefs. Et par le mot *d'Antiquités*, on entend en général les Statuës, les Bâtimens, les Médailles, les Camayeux, &c. qui nous restent des anciens.

Appuy-main, est une baguette de trois à quatre pieds de long, dont les Peintres se servent en travaillant pour appuyer la main.

Arabesques, voyez Moresques.

Arrêté, on dit *un dessein arrêté*, lorsque toutes ses parties sont bien dessinées & bien recherchées, cela se dit plus particuliérement des Contours, une *Figure dont le Contour est arrêté*.

Arrondir une Figure, c'est lui donner du relief, & aux membres la ron-

deur qui leur convient ; ce qui se fait en mettant à propos les Jours & les Ombres.

Articulé, on dit d'une Figure que les parties en sont bien *articulées*, bien *prononcées*, pour dire dessinées d'une bonne maniere.

Atelier, c'est le lieu, où les Peintres, les Sculpteurs, travaillent.

Attitude, le mot est Italien, & veut dire la posture & l'action des Figures que l'on représente, mais il est encore plus expressif.

Attributs ; ce sont des Symboles qui marquent le Caractere & l'Office des Figures que l'on représente, comme la *Massue* à Hercule, la *Palme* à la Victoire, &c.

Avancer, on fait avancer un objet en lui donnant plus de force d'Ombres & de Lumiéres, & plus de vivacité dans la Couleur : & en éteignant les objets qui sont derriere.

Azur ou *Outremer* est une Couleur bleuë qui se fait d'une Pierre nommée *Lapis Lazuli*.

B

Bavoché, signifie en terme de Peinture, un contour où la Couleur n'est pas couchée nettement, on dit ce contour est bavoché.

Bistre est une Couleur faite avec de la suye de cheminée & qui sert en Migniature.

Blanc de plomb, est un Blanc qui sert à l'huile & se forme par écailles sur du plomb que l'on a laissé dans la terre plusieurs années. Le Blanc *de Céruse*, est aussi une rouille de plomb.

Bosse, Dessiner *d'après la bosse*, c'est dessiner d'après des Figures de Sculpture de Bosse, c'est-à-dire isolées & qu'on peut voir de tous côtés.

Buste, c'est proprement un Ouvrage de Sculpture qui représente la tête d'une personne, avec l'Estomac & les deux Epaules ; on ne laisse pas d'employer ce terme en Peinture & de dire un *Buste*, pour signifier un Portrait à demi-corps.

C

Calquer, c'est passer avec une pointe émoussée sur tous les Contours & les traits d'une Estampe ou d'un Dessein, dont on aura noirci le derriére, & que l'on aura appliqué sur un papier ou autre chose, pour y marquer les mêmes traits du Dessein ou de l'Estampe.

Camayeux, Tableaux d'une seule Couleur, pour imiter un bas-relief, ou ces pierres que l'on appelle *Camayeux*; les anciens nommoient ces sortes de Peintures *Monochromata*; on appelle *Grisaille* ceux qui sont peints de Gris; & *Cirage*, ceux qui sont peints de Jaune. On en distingue quelquefois le fond par une autre Couleur, comme de Bleu ou de Rouge, quelquefois même on fait le fond d'Or, particulierement quand ce sont des Ornemens.

Caprice, toutes sortes d'Ouvrages de Dessein & de Peinture, dont la composition est d'un goût singulier & nouveau, & sort des régles ordinaires.

Carmin, Couleur d'un Rouge très-vif, qui se fait avec de la *Cochenille*. Cette Couleur sert dans la Mignature.

Carnation; on employe ce terme pour signifier en général, les parties nuës dans les Figures d'un Tableau : on dit une Figure *d'une belle Carnation*, c'est-à-dire, dont les parties nuës sont d'une Couleur de chair bien naturelle.

Cartouche, c'est un certain Ornement fait de caprice avec des enroulemens, lequel sert particulierement à enfermer des Inscriptions.

Cendres, Couleurs pour peindre, il y en a de bleuës & de vertes; on ne s'en sert gueres à Huile qu'aux Paysages, parce qu'elles changent.

Chairs, on dit les chairs d'un Tableau pour dire les parties nuës des Figures.

Champ, on dit qu'un groupe d'Arbres ou un morceau d'Architecture sert de *champ* à une Figure, quand cette Figure est peinte dessus.

Charge, c'est lors qu'on réprésente un visage avec des traits marqués avec excès, & de telle manière qu'avec quelques coups de crayon, on connoît une personne, quoique ce ne soit pas un véritable Portrait, mais plutôt des défauts que l'on rend plus sensibles; on dit aussi qu'une *Figure est chargée*, quand les parties en sont trop ressenties.

Chassis d'un Tableau, c'est le bois sur lequel il est attaché.

Chevalet, machine sur quoi les Peintres posent leurs Tableaux lors qu'ils travaillent.

Ciel, on dit *le Ciel* d'un Tableau, d'un Païsage, on dit *les Ciels* au pluriel.

Cirage, on appelle un *Tableau de Cirage*, lorsqu'il est peint d'une seule Couleur jaunâtre, tirant sur la Cire jaune.

Clair-Obscur, c'est la manière dont on traite les Jours & les Ombres d'un Tableau, & la distribution ingénieuse qui en est faite, pour en faire paroître avantageusement tous les objets. On appelle un Tableau

de *clair-obscur*, celui qui est peint d'une seule Couleur, comme les Tableaux de *Camayeu* ou ceux de *Cirage*, dont on vient de parler. On appelle aussi un *Dessein de clair-obscur*, celui qui est lavé d'une seule Couleur, ou bien c'est un Dessein lavé sur du papier bistré, ou de demi-teinte, dont les Jours sont rehaussés de blanc. Ce mot clair-obscur, est composé de deux, & vient de l'Italien *chiaro-scuro*.

Coloris, c'est cette partie de la Peinture qui enseigne à donner à chaque objet la Couleur qui lui est propre, suivant son dégré de proximité ou d'éloignement ; & qui fait la distribution des lumieres & des Ombres, pour faire paroître ces mêmes objets avec avantage. *Coloris*, s'entend aussi en général de la Couleur effective de chaque objet, mais plus particulierement *des Carnations* : on dit d'un Tableau qu'il est *bien colorié*, qu'il y a une belle *entente de Couleurs* ; d'une Figure que le *Coloris en est beau*, qu'elle est d'une *belle Carnation*.

des Termes. 323

On dit plutôt en parlant d'un Païsage qu'il est *d'un bon goût de Couleurs*, que de dire qu'il est d'un beau Coloris. En parlant d'un Portrait, on dit, voilà *une Tête bien Colorée*.

Compartiment, c'est la disposition de certaines Figures régulieres, formées de lignes droites ou circulaires, divisées & rangées avec Simmétrie.

Composition, est cette partie de la Peinture qui comprend *l'Invention* du sujet, & la *Disposition* des parties d'un Tableau.

Contours, ce sont les lignes avec lesquelles on représente une Figure, ou quelque corps que ce soit, & qui en marquent & déterminent la forme: on dit d'une Figure que les *Contours* en sont beaux & bien prononcés, pour dire qu'elle est dessinée avec art.

Contourner une Figure, c'est en dessiner les Contours.

Contraste, c'est un mot qui marque en général une variété & une diversité d'attitudes dans les Figures d'un

Tableau, & en particulier les mouvemens contraires qui se doivent rencontrer dans les membres d'une Figure; c'est dans ce sens que l'on dit, *il y a un beau contraste dans cette Figure.*

Contretirer un dessein, ou un Tableau, c'est en prendre le trait, en appliquant dessus du papier Huilé, du Talc, une Vessie de Cochon préparée, une toile de soye tenduë sur un chassis, un verre, &c. sur quoi on marque avec un Crayon ou autre chose les traits que l'on voit au travers.

Correct, on appelle un *Dessein correct,* celui dont les parties sont bien arrêtées.

Costume, c'est un Terme que l'on employe pour signifier la convenance de chaque chose, par rapport au temps, & au lieu où l'on suppose que l'Histoire que l'on représente est arrivée. Ainsi faire les choses selon *le Costume,* c'est faire connoître par quelque chose d'ingénieux les lieux où l'on met la Scéne du Tableau, les pays d'où sont ceux que l'on y fait paroître, leurs façons

de faire, leurs Coûtumes, leurs Loix, en un mot tout ce qui peut leur convenir.

Couleurs, Matiere avec quoi l'on peint. Il y en a de naturelles & d'artificielles. Des naturelles, il y en a qui sont des Terres, comme l'Ocre jaune, l'Ocre de Rut, le Brun rouge ; le Rouge d'Angleterre, la Terre Verte, la Terre d'Ombre, la Terre de Cologne, le Noir de Terre, l'Outremer ou Lapis Lazuli. Il y en a d'autres qui sont des Minéraux, comme le Jaune de Naples, le Vermillon ou Cinabre, l'Orpin. Les autres sont composées ou artificielles comme le Blanc de Plomb & de Céruse, les Massicots jaune & pâle, la Mine, la Laque, le Carmin, le Stil de Grain Brun & Clair, les Cendres Bleuës & Vertes, l'Email, l'Inde, les Noirs d'Os & d'Ivoire, les Verds d'Iris & de Vessie, le Verd-de-gris calciné.

Couleurs rompues, c'est lorsqu'au lieu de les employer simples & pures, on y en mêle d'autres, soit pour

les affoiblir, soit pour en éteindre la trop grande vivacité. Ce qui se fait pour donner l'union & l'accord nécessaire à tous les objets qui entrent dans la composition d'un Tableau. On dit qu'un Tableau est *peint de bonnes Couleurs*, que les *Couleurs en sont bonnes*, non pour signifier que les Couleurs dont on s'est servi soient d'une nature meilleure ou plus exquise que celles d'un autre Tableau, mais pour dire qu'il y a une belle *entente de Couleurs*, & dans leur union, & dans leur rencontre les unes auprès des autres. On appelle *Couleurs Vierges*, celles qui ne sont point corrompuës par d'autres, ou bien ce sont des teintes qui ne sont composées que de deux Couleurs.

Crayons pour dessiner, sont ou de Craye pour *rehausser* ou bien de pierre noire ou de Sanguine pour faire les Ombres.

On dit *le premier Crayon* d'un Tableau pour dire la première pensée, l'Esquisse. Crayonner, dessiner avec du Crayon.

Croquer, on dit un Deſſein, un Tableau *Croqué*, lorſque les parties n'en ſont pas terminées & finies autant qu'elles pourroient l'être, mais qui ne laiſſe pas de faire ſon effet quand on le voit d'une certainee diſtance. On dit une *maniere croquée*, par oppoſition à une *maniere fort adoucie*.

D

DEſſein, une des principales parties de la Peinture, & qui en eſt comme le fondement, puiſque c'eſt par le Deſſein que l'on donne aux choſes que l'on veut peindre la forme qu'elles doivent avoir, par le moyen des Lignes qui en marquent les Contours.

Deſſein, un *Deſſein* eſt une expreſſion apparente, ou une Image viſible d'un ou de pluſieurs objets dont on s'eſt premierement formé l'Idée, & que l'on a conçû dans ſon imagination. Cette Image peut s'exprimer d'une maniere légere, & par des lignes vagues & non déterminées, alors cela s'appelle Eſquiſſe;

mais lorsque ces lignes sont déterminées, & que les contours des objets sont bien exprimés, on nomme cela un *Dessein arrêté*.

Dessiner, c'est représenter quelque objet que ce soit par des lignes qui en marquent la forme & les justes Proportions. On dit une figure *dessinée avec elegance* pour dire artistement & sçavamment. On dessine à la Plume, à la Sanguine, à la Pierre Noire, au Pastel, au Lavis.

Détacher une figure de son fond, c'est faire en sorte que par le moyen des Jours & des Ombres, elle paroisse *isolée*, c'est-à-dire, ne point toucher aux objets représentés derriere, de maniere qu'il semble que l'on puisse tourner à l'entour.

Détrempe, peindre à détrempe, c'est peindre avec des Couleurs détrempées avec de l'eau dans quoi on a fait fondre de la Colle ou de la Gomme; ou bien avec des blancs d'œufs bien battus.

Devant, le devant d'un Tableau, ce sont les figures ou les objets que l'on

l'on suppose les plus proches de la vûë, & *le derriere* est ce qui en paroît le plus éloigné.

Disposition, une des parties de la Peinture qui consiste à donner à chaque objet la situation qui lui convient le mieux, & à chaque figure l'attitude qui lui est propre, le tout par raport au sujet que l'on représente.

Draperies, c'est un terme général, dont on se sert pour signifier toutes les étoffes qui servent d'habillemens aux figures d'un Tableau, ou qui les couvrent : on dit qu'une figure est *drapée de bon goût*, pour dire, que les plis de la draperie sont bien entendus ; on dit encore *les draperies sont bien jettées*, ce morceau de *draperie est bien disposé*, &c.

Dur, *Sec*, c'est lorsque les contours paroissent coupés, & ne se confondent pas avec ce qui leur sert de fond, ou bien que les Couleurs mises les unes proches des autres tranchent trop, comme le Noir avec le Blanc, le Rouge de Vermillon avec le Bleu, ces termes

sont opposés à ceux *de tendre* & *moelleux*, qui signifient tout le contraire.

E

E Légance dans le Dessein, cela se dit particulierement des figures, & signifie l'art, le grand goût, la perfection avec laquelle une figure est dessinée.

Eloignement, c'est ce qui paroît de plus éloigné dans un Tableau : on dit qu'une figure est dans *l'éloignement* ; dans un Païsage, on dit plutôt le *lointain*.

Emboire, Embu, c'est lorsque dans un Tableau l'huile s'étant retirée & comme imbibée dans la toile, elle laisse aux Couleurs un certain mat qui fait qu'elles ne paroissent pas dans leur naturel & dans leur force, mais qu'elles sont comme ternies, ce qui empêche que les touches ne se discernent bien. On remédie à cela par le moyen d'un Vernis, ou des blancs d'œufs battus que l'on passe sur le Tableau.

Embrunir, on dit un *Tableau embru-*

ni, lorsque le Coloris en est devenu brun ; un *visage trop embruni* dont le teint n'est pas assez clair.

Empâté, on dit qu'un Tableau est bien *Empâté de Couleurs*, bien nourri de Couleurs, lorsqu'elles sont mises épaisses, mais couchées unîment.

Enluminer, c'est laver avec des Couleurs à la Gomme.

Ensemble, on dit *l'Ensemble d'une Figure*, pour signifier l'accord & la proportion de ses parties : *mettre une Figure ensemble*, c'est-à-dire, lui donner ses justes proportions.

Entente, on dit d'un Tableau qu'il y a une *belle entente*, lorsque l'on y a observé toutes les maximes de l'Art. Une belle *entente de clair obscur*, c'est lorsque l'on y a bien traité ce qui regarde les lumieres & les ombres.

Equilibre ou *Ponderation*, est une partie dans la Peinture, qui consiste à bien poser les Figures sur les centres de gravité, afin qu'elles ne paroissent pas tomber ou porter à faux : on dit qu'une Figure n'est pas dans son *Equilibre*, quand elle n'est pas bien posée.

Ebauche, *Ebaucher un Tableau*, c'est donner la premiere forme aux Figures, & y mettre les premieres Couleurs. Il est nécessaire *d'ébaucher* avant que d'achever.

Ecaille de Mer, c'est une pierre dure dont on se sert pour broyer les Couleurs.

Effumer ou *Esfumer* signifie peindre une chose légérement.

Eléve, c'est un nom qui est particulier aux Apprentifs ou Disciples des Peintres, ainsi on dit de *Jules Romain* qu'il étoit un des *Fleves de Raphaël*. Ce mot vient de l'Italien *Allievo*.

Email, Peinture en Email, qui se pratique en petit avec des Emaux de toutes les Couleurs qui se préparent pour cela, & qui peuvent se *parfondre*.

Email, est une Couleur bleuë qui sert à huile, & dans la Peinture en Email.

Epargner, en Peinture, c'est réserver la place de quelque objet, lorsqu'on en couche le Fond, comme lorsqu'on couche le Ciel d'un Tableau.

on *Epargne* les Figures, les Bâtimens, &c. c'est-à-dire, on ne couche rien dessus.

Esquisse, c'est une premiere production, un léger crayon d'une chose que l'on a conçûë dans son imagination. Ce mot vient de l'Italien *Squizzo*.

Esquisser, c'est faire paroître par des traits peu sensibles & non arrêtés une idée générale de ce que l'on veut faire ou imiter, en distribuant chaque partie dans sa place pour pouvoir les proportionner en les comparant les unes avec les autres, après quoi on travaille à les finir, & à les arrêter.

Estampes, ou Tailles-douces : on appelle ainsi toutes sortes de piéces imprimées par le moyen des Planches de Cuivre, où l'on a gravé à l'eau forte ou au Burin, ce que l'on veut représenter.

Estomper, c'est dessiner avec des Couleurs en poudre, qu'on applique avec de petits rouleaux de Papier, dont le bout sert comme de Pinceau.

F

Farine; on dit *donner dans la Farine*, pour dire peindre de Couleurs claires & fades tout enfemble, ce qui fait un Coloris qui n'a rien de vif & de naturel.

Feſton, eſt un aſſemblage de Fleurs & de Fruits ou de tous les deux; le tout lié enſemble, & ſuſpendu par les deux extrêmités, & quelquefois par une ſeule : on voit beaucoup de Tableaux de Fleurs & Fruits mis ainſi en Feſtons. Il ſe fait auſſi des Feſtons de Chaſſe, de Pêche, de Muſique & des Arts, repréſentés par les attributs, & par les inſtrumens propres à chacun.

Feüillé, cela ſe dit des Arbres d'un Païſage, on dit cet *Arbre eſt bien Feüillé*, la touche en eſt bonne.

Figure, ſignifie en général toutes ſortes de répréſentations, mais ce mot eſt particuliérement employé en Peinture, pour ſignifier des Figures humaines; dans ce ſens on dit qu'il y a beaucoup *de Figures* dans un

des Termes. 335

Tableau, pour dire qu'il y a beaucoup de personnages, & qu'un *Païsage est sans Figures*, quand il n'y a que des Arbres & autres objets inanimés.

Fini, on dit *un Dessein, un Tableau bien fini*, quand toutes les parties en sont terminées avec soin & avec exactitude.

Flou, c'est un mot dont on se sert pour exprimer en Peinture la tendresse & la douceur d'un Ouvrage. On dit *Peindre flou*, c'est-à dire peindre tendrement, un *Tableau flou*, c'est-à-dire, peint d'une maniere fort adoucie & fort tendre.

Fond, derriere ou champ d'un Tableau, ce mot signifie souvent aussi ce qui est derriere un objet, suivant quoi on dira qu'une montagne, un Bâtiment *fait fond* à des Figures; qu'une Draperie *sert de fond* à la tête d'une Figure.

Force, on dit d'un Tableau qu'il a bien *de la force*, pour dire que les objets en paroissent bien de relief, & sortent, pour ainsi dire, du Tableau.

Forcé, une Figure dont l'attitude est *forcée*, est contrainte.

Fortifier, on dit *Fortifier le Coloris* d'une Figure, les *Ombres d'un Groupe*, c'est-à-dire, leur donner plus de force de Couleur & d'Ombre.

Fortifier, en terme de Dessein, c'est rendre plus gros, plus puissant, en ce sens on dit, *Fortifier un Bras, une Jambe*. On dit aussi qu'une partie est trop forte par rapport à une autre, pour dire qu'elle est trop puissante.

Fraisque, Peintre à Fraisque, c'est peindre sur un enduit de mortier tout frais avec des Couleurs détrempées seulement avec de l'eau.

Franchise, on dit qu'un Ouvrage est peint avec une *grande franchise & liberté de Pinceau*, lorsqu'il est fait avec facilité & avec art.

Fuir on *fait fuir un objet*, en l'affoiblissant d'Ombre & de Lumiere, & en rompant la Couleur, c'est-à-dire, en la rendant moins vive: ou bien en lui opposant un autre objet, qui ait beaucoup de force,

&

& qui soit peint de Couleurs vives & brillantes.

G

G*Enies*, Figures d'Enfans avec des Ailes, tenant divers attributs qui servent, tant dans les compositions que dans les ornemens, à réprésenter les Vertus, les Passions, &c.

Glacer, c'est passer sur quelque chose déja peint une Couleur qui n'a pas beaucoup de corps, & qui laissant voir au travers les Jours & les Ombres, ne sert qu'à rendre l'objet d'une Couleur plus foncée & plus vive : on dit une Draperie *glacée de Laque, d'Outremer*. On glace aussi dans les Ombres, en retouchant, pour les rendre plus fortes & plus sensibles.

Gloire, c'est lorsque dans un Plafond ou dans un Tableau, on représente un Ciel ouvert & lumineux. On appelle aussi gloire, les rayons ou la lumiere que l'on fait autour de la Tête d'un Christ, ou de quelque Saint.

Godet, espece de petite tasse de terre, servant aux Peintres à mettre de l'Huile & des Couleurs.

Goût, c'est la maniere dont le Peintre traite son sujet, selon l'Idée qu'il a de chaque chose. S'il en a une idée grande, noble, extraordinaire, en un mot la plus excellente que l'on puisse imaginer, il la représentera telle; alors on pourra dire que ce qu'il a fait est *d'un grand goût*. Mais s'il ignore en quoi consiste la beauté des Corps, & qu'il ne les représente pas selon cette belle idée qu'on en doit avoir ; alors on dira que cela est de *mauvais goût*, d'une petite maniére. On possede naturellement le bon goût, par une naissance heureuse, ou bien on l'aquiert par la vûë & l'étude de la belle Nature & des plus beaux Ouvrages des Peintres qui ont excellé. Le bon goût doit se trouver dans un Ouvrage comme dans sa fin, & dans un peintre parfait comme dans son Principe.

Grace, Gracieux, on dit donner de

la *Grace à ses Figures*; un Tableau dont les Figures *sont Gracieuses*, des airs de Tête Gracieux.

Gradation ou *Dégradation des Couleurs*, c'est lorsqu'on en éteint la vivacité selon les différens dégrés d'éloignement, & selon que l'on suppose l'air plus ou moins épais; & *Gradation de Lumiere & d'Ombre*, c'est l'affoiblissement de l'une & de l'autre, selon ces mêmes dégrés d'éloignement. C'est ce qu'on appelle *Perspective Aérienne*.

Graticuler, ou *Graticuler une Toile*, c'est la diviser par quarrés pour y dessiner avec plus de justesse un Dessein ou un Tableau que l'on veut copier, & lequel on aura divisé de même, si on veut copier de même grandeur; mais par des quarrés plus petits ou plus grands, selon que l'on voudra dessiner ou copier de grand en petit, ou de petit en grand: observant que ce même nombre de quarrés y soit.

Grisaille, ce sont des Tableaux peints d'une seule Couleur Grisâtre. *Voyez Camayeux*. On appelle aussi

Grisaille toute Peinture de couleur de Pierre ou de Marbre blanc, faite pour imiter des Bas-Reliefs, des Statuës, de l'Architecture, &c.

Grotesque; c'est une manière licentieuse de faire des Hommes, des Animaux, des Oiseaux, qui ont quelque chose de chimérique, & qui d'ordinaire n'ont que la Tête & une partie du Corps, le reste se terminant en Feüillages ou Pinceaux : on nomme ces sortes d'Ouvrages Grotesques, parce que l'invention en est venuë de ceux que l'on a trouvés dans des Grotes & lieux soûterrains, & qui étoient encore des Ouvrages des Anciens.

Grouppe ; c'est l'assemblage de plusieurs objets les uns auprès des autres, disposés de maniere que les Lumieres se trouvent liées ensemble, & les Ombres aussi ensemble. Ce qui fait une masse générale de Lumiere d'un côté, & une masse d'Ombre de l'autre. L'on dit un *Grouppe de trois, de quatre Figures* ; un *Grouppe de Fruits*, de

des Termes.

fleurs. Groupper *plusieurs objets*, c'est les disposer de manière qu'ils fassent un Grouppe. Ce mot vient de l'Italien *Gruppo*.

Guirlande; espéce de petit Feston, formé de Bouquets de même grosseur, dont on fait des chûtes pour servir d'Ornemens.

H

Hachures, ce sont des traits de Plume ou de Crayon, que l'on range également les uns proches des autres pour représenter les Ombres lorsque l'on dessine, ce qui s'appelle *Hacher*; ces traits se croisent souvent par d'autres, lorsqu'on rend les Ombres plus fortes, alors on dit *Contrehacher*.

Hampes ou *Hantes*, ce sont de petits bâtons d'un pied de longueur, appropriés pour mettre des Pinceaux au bout.

Harmonie du tout ensemble, est un accord de Couleurs & de Lumieres, qui doivent concourir à rendre le principal objet plus sensible.

Histoire, comme la Peinture a pour objet toutes les choses visibles qui sont dans la Nature, il est impossible qu'un Peintre ait une étenduë de connoissance assez grande pour pouvoir représenter également bien une si grande diversité de Corps & d'Objets, c'est pourquoi chacun suivant son Génie se porte à en embrasser une partie. Entre ces parties, la plus considérable est celle qui s'attache à la représentation de l'Homme & de ses actions; ce qui se fait lorsque l'on représente quelque Histoire par une composition de plusieurs Figures, & cela s'appelle *Peindre l'Histoire*; & l'on nomme cette représentation *un Tableau d'Histoire*. Des autres parties, celle qui suit est *le Portrait*, qui est la représentation d'une personne, par une imitation juste & précise de ses traits, & de tous les caractéres qui la distinguent d'une autre personne; qui la fasse tellement ressembler qu'on ne puisse s'y méprendre. Cela s'appelle *Peindre le Portrait*, & un Tableau où

s'est fait une telle réprésentation se nomme *un Portrait*. On ne doit pas dire en le voyant, voilà *un Tableau bien peint*, mais voilà *un Portrait bien peint* ; à moins que ce ne soit une composition de plusieurs Figures dont les Têtes soient des Portraits, alors cela s'appelle *un Tableau de Portraits Historiques*. Une troisiéme espéce est le *Païsage*, qui est une réprésentation de la Campagne & de tout ce qui s'y voit, des Montagnes, des Vallées, des Rivieres, des Ruisseaux, des Maisons, des Arbres, &c. les Figures que l'on y fait ne sont que comme des accessoires. Les Tableaux où toutes ces choses sont peintes, se nomment *Païsages*, & les Peintres qui s'appliquent particulierement à cette sorte de travail s'appellent *Païsagistes*. Il y en a qui s'attachent à peindre des *Animaux* de toutes espéces, d'autres *des Mers*, *des Tempêtes*, *des Vaisseaux*, d'autres encore des *Batimens*, de *l'Architecture*, des *Perspectives*. Plusieurs ne peignent

que des *Fleurs* & *des Fruits*, quelques uns que des *Poissons* ; & de toutes ces choses les uns réüssissent mieux en grand, d'autres en petit, les uns à Huile, les autres en Mignature ou à quelque autre sorte de Peinture, en quoi chacun doit suivre son penchant & consulter son Génie ; car il vaut mieux exceller dans des sujets médiocres, que d'être confondu dans la foule des ignorans, en voulant faire des choses au-dessus de sa portée.

Horison, se dit dans les Païsages de cet endroit où le Ciel semble se joindre aux Montagnes les plus éloignées ; & dans un Tableau de Perspective, c'est la Ligne que l'on suppose à la hauteur de l'œil, & dans laquelle est le point de vûe, auquel toutes les Lignes fuyantes doivent aboutir.

Huile de Noix, de Lin, de Térébentine, dont se servent les Peintres à Huile, & l'Huile d'Aspic pour les Peintres en Email.

I

Jaune de Naples, Couleur à Peindre.

Illuminations, espéce de Peintures transparentes peintes sur du papier ou de la toile, lesquelles étant exposées la nuit avec des lumieres derriere, font un effet fort agréable.

Imiter; quand on dit qu'il faut imiter l'Antique ou la maniere d'un tel Maître, ce n'est pas copier trait pour trait ce qui est peint ou dessiné, ou ce qui est de Sculpture, mais c'est se former une idée semblable & travailler sur les mêmes Principes & dans le même goût.

Imprimer; on dit *imprimer une toile* ou quelque autre chose sur quoi on veut peindre, lorsque l'on y passe une couche ou deux de Couleur, ce qui est nécessaire pour être bien préparée.

Inde, c'est une Couleur bleuë fort brune, & qui a beaucoup de Corps.

Invention, une des parties de la Peinture qui est purement de l'Esprit

& du Génie du Peintre. Elle consiste à imaginer ce qui doit entrer dans la composition d'un Tableau, & à trouver tout ce qui peut convenir au sujet pour le rendre en quelque sorte parlant.

Jour, on dit *les Jours* par opposition aux ombres, pour signifier les parties éclairées d'un objet. On dit aussi qu'un Tableau est dans *un faux Jour*, lors que la lumiere qui entre par les fenêtres ne l'éclaire pas bien ; ce qui arrive ordinairement, quand le Tableau est placé vis-à-vis des fenêtres.

On considére dans un Tableau les différens Jours que le Peintre y a observés, comme les Jours simples & naturels, les Jours de reflet, les Jours provenans de la lumiere d'un Flambeau ou du Feu, ou bien d'une lumiere accidentelle venant du Ciel &c. lesquels Jours doivent toujours tenir quelque chose de la Couleur de la lumiere qui les cause.

Juste, *Dessiner juste* ; avoir l'œil juste. On dit aussi *Dessiner*, *Copier avec justesse*.

L

Lapis Lazuli, Pierre avec laquelle on fait l'Outremer.

Laque, Couleur pour peindre, laquelle est d'un Rouge Cramoisi; elle se fait avec de la Cochenille.

Lavé, *un Dessein lavé*, c'est un Dessein dont les Ombres sont faites au Pinceau avec une Couleur brune détrempée avec beaucoup d'eau, & que l'on applique plus ou moins forte, selon le fort ou le foible des Ombres.

Lavis, est la liqueur qui sert à laver, laquelle est faite d'encre de la Chine, de Bistre, d'Inde, ou d'autre Couleur détrempée avec beaucoup d'eau.

Léché, on dit d'un Tableau qu'il est *Léché* lorsque les Couleurs & les Teintes en sont mêlées avec beaucoup de peine & peu d'Art.

Liberté, on dit d'un Tableau qu'il est peint avec une *grande liberté de Pinceau*, qu'il est *Dessiné librement, avec facilité*.

Licences, ce sont des libertés qu'on

se donne de faire des choses contre les règles de l'Art & contre la Perspective, soit pour la contrainte du lieu, ou pour quelqu'autre raison qui oblige à cela.

Lointain, on dit *le Lointain* d'un Païsage ; c'est ce qui paroît le plus éloigné à la vûe : *Voyez Eloignement*.

Lumiere, on dit d'un Tableau que la *lumiere en est bien entendue* ; on dit encore qu'il y a un *grand Jeu de lumiere* : tout cela veut dire que le clair-obscur y est bien observé.

M

Manequin, c'est une Figure de bois à qui on donne quelle posture on veut, & qui se ploye dans toutes les jointures des Membres : on s'en sert pour ployer & disposer des draperies suivant les diverses attitudes des Figures qu'on veut Peindre.

Maniere, c'est l'habitude que chaque Peintre s'est faite dans la Pratique de toutes les parties de la Peintu-

re. Cette habitude a plusieurs sources ; elle peut venir du Maître sous qui on a été instruit, lequel on tâche naturellement d'imiter. Ou bien d'une disposition naturelle à faire les choses plutôt d'une façon que d'une autre, ou enfin des choses que l'on aura choisies pour l'objet de ses études ; de sorte que selon que ces choses sont bonnes ou mauvaises, ou le Maître, ou la disposition naturelle, ou l'objet des Etudes, on contracte aussi une maniére bonne ou mauvaise. Comme on reconnoît le stile d'un Auteur que l'on lit souvent, ou l'Ecriture d'une personne dont on reçoit souvent des Lettres, on reconnoît de même les Ouvrages d'un Peintre dont on a vû souvent des Tableaux, & on appelle cela *connoître la maniére*, c'est ce qui fait que sans être Peintre & sans avoir une grande Théorie de la Peinture, pourvû qu'on ait vû beaucoup de Tableaux, on pourra distinguer les différentes manieres, & en connoître les Auteurs, sans pour cela être capa-

ble de bien juger de l'Art & de la Science de l'Ouvrier.

Manier les Couleurs, on dit d'un Tableau que les *Couleurs en sont bien maniées* pour dire qu'elles sont appliquées à propos, sans être tourmentées.

Maniement du Pinceau, c'est la maniére dont un Ouvrage est touché.

Masque & Mascaron, ce sont des visages chargés pour la plûpart, comme des Grimaces, que l'on fait de fantaisie, ou de caprice, pour servir dans des Ornemens. Les Peintres de Portraits disent aussi quelquefois *le masque*, quand ils veulent parler du visage d'un Portrait.

Masses de Jours, c'est l'assemblage de plusieurs Lumieres contigues répandues sur tout un Groupe ; & *Masses d'Ombres* est aussi l'assemblage de plusieurs Corps Grouppés. Il faut qu'une *grande Masse de Jours*, soit soutenuë d'une *grande Masse d'Ombres*.

Massicot, Couleur d'un Jaune vif & clair. Il y en a aussi de pâle.

Mélange des Couleurs. Il se fait sur la Palette avec le Couteau, & sur la Toile avec le Pinceau, pour noyer les diverses Teintes ensemble, c'est-à-dire, les mêler.

Membres; les membres d'une Figure doivent être contrastés.

Ménager ses Couleurs, ses Teintes; c'est conserver les plus fortes pour les parties les plus proches, & réserver les Teintes les plus claires pour les rehauts.

Mesquin, on dit une *maniére Mesquine,* pour dire petite, pauvre, chétive, maigre, & qui n'est pas *de bon goût.*

Mine, Couleur d'un Rouge Orangé fort vif.

Mignature ou Miniature, c'est une maniére de peindre sur le Vélin, avec des Couleurs très-fines, détrempées avec de l'eau gommée; on dit *un Ouvrage, un Portrait de Mignature.*

Modéle, les Peintres nomment modéle, tout ce qu'ils se proposent d'imiter, c'est pourquoi dans les Académies de Peinture, on nom-

me *modéle* un homme qui s'expose nud, afin qu'on deſſine d'après lui : on dit *poſer le modele*, pour dire lui donner une attitude telle que l'on trouve à propos.

Molette, c'eſt un caillou, ou une pierre de Marbre, de Porphire, ou d'Ecaille de Mer, dont on ſe ſert pour broyer les Couleurs.

Morceau, on dit d'un Tableau, c'eſt un *beau morceau*, pour en exprimer l'excellence.

Moreſques & Arabeſques, ce ſont certains Rinceaux d'où ſortent des Feüillages qui ſont faits de caprice, & d'une maniére qui n'a rien de naturel. On s'en ſert dans quelques Ornemens pour répréſenter de la broderie.

Moëleux, Terme qui exprime la tendreſſe qui ſe rencontre dans les Carnations, dans les Draperies,&c. lorſqu'il n'y a rien de ſec ou qui tranche, ſoit dans les Lumieres, ſoit dans les Couleurs.

N

Noir d'Os, d'Ivoire, de Charbon, de Terre, de Fumée; tous ces Noirs sont bons pour Peindre.

Nouer les Groupes d'un Tableau, c'est les traiter de maniere qu'ils ne fassent qu'un tout ensemble, & qu'ils ne paroissent point comme des morceaux détachés.

Nourri, on dit un Tableau bien *nourri de Couleurs*, bien empâté, pour dire que la Couleur n'y a pas été mise en frottant & d'une maniére maigre.

Noyer; on dit *noyer les Couleurs* les unes dans les autres, c'est-à-dire, les mêler tendrement tout en peignant, sans trop les tourmenter avec le Pinceau ou la Brosse.

Nud, on dit *le nud d'une Figure*, quand on veut parler de ce qui n'est pas couvert de Draperies; on dit aussi *les nudités* d'un Tableau, pour dire les Figures nuës. Quand on veut parler en particulier de l'Art & de la beauté qu'il y a dans le nud des Figures, on dit que *les Carnations en sont belles*.

O

Ocre, c'est une terre Jaune, dont on se sert pour Peindre ; il y en a aussi de la Rouge que l'on nomme *Brun Rouge*, c'est un Rouge obscur, mais qui n'est pas vif.

Ocre de Rut, Couleur d'un Jaune Brun.

Ombres, ce sont dans un Tableau les parties & les endroits qui sont privés de Lumiere ; on dit de *grandes Ombres*, une *Masse d'Ombre*.

Optique ; c'est une Science qui fait partie des Mathématiques, & qui traite des choses qui appartiennent à la vûe. Elle est nécessaire aux Peintres, pour l'intelligence des Lumieres, des Reflèts & des Réfractions.

Ordonnance d'un Tableau, c'est la disposition des Figures, & de toutes les autres choses qui se composent. *Voyez disposition*.

Original ; un Tableau est Original, quand il n'est point copié d'après un autre Tableau. Une bonne copie d'un bon Tableau, vaut mieux

qu'un Original médiocre. La qualité d'Original ne donne point de prix à un Tableau à moins qu'il ne soit bon d'ailleurs.

Ornemens; un Peintre d'Ornemens est celui qui s'occupe à Peindre des Rinceaux, des Grotesques, des Moresques, & autres choses de cette Nature, auxquelles on donne le nom général d'*Ornemens*.

Orpin ou *Orpiment*, est une Couleur Métallique qui est une espéce de poison, elle est d'un jaune doré. On s'en sert en Peinture, mais rarement, parce qu'elle ne vaut rien étant mêlée, c'est pourquoi il ne la faut employer que pure, pour servir de rehauts pour les plus grandes Lumieres.

Outremer, couleur ainsi nommée, parce que le Lapis Lazuli dont elle est composée, vient du Levant. C'est une Couleur d'un beau bleu, qui ne change jamais, & qui est inaltérable, même dans le feu, & c'est à quoi on connoît si elle n'est point falsifiée. C'est la plus chére de toutes les Couleurs à cause de

P

Païsages, ce sont des Tableaux qui répréfentent la Campagne. *Voyez Hiſtoire.*

Palette, c'eſt une petite tablette d'un bois le moins poreux, & qui eſt fort unie & fort mince, où il y a un trou pour la tenir en y paſſant le pouce, c'eſt dequoi les Peintres ſe ſervent pour mettre leurs Couleurs deſſus, lorſqu'ils travaillent & pour en faire le mélange.

Papillotage, c'eſt lorſque les objets ſont tellement diſpoſés & embaraſſés les uns dans les autres, que ne formant aucun Grouppe, la Lumiere ſe trouve également répanduë par tout, ce qui diviſe la vûë en pluſieurs rayons & lui cauſe une confuſion deſagréable.

Parfondre, ceux qui peignent en Email appellent *parfondre* lorſqu'ils mettent leur Ouvrage au feu. Cela veut dire faire fondre l'Email également par tout.

Pastels, ce sont des Crayons, composés de toutes sortes de Couleurs, que l'on broye avec de l'eau gommée, & dont on fait une pâte, que l'on roule en forme de crayons. C'est avec ces crayons que l'on fait sur du papier gris ou bleu des Figures d'Académie & des Portraits, qui semblent être peints, ce que l'on appelle Peindre au Pastel.

Peindre, à Huille, à Fraisque, à Détrempe, en Mignature, en Email, au Pastel.

Peindre une personne, faire son Portrait.

Peindre d'après nature, c'est lorsqu'on a le naturel devant soi.

Peindre de pratique, c'est peindre quelque chose d'imagination, sans voir le naturel & sans le consulter.

Peindre quelque chose, le barboüiller d'une seule couleur.

On dit qu'un Ouvrage, un Portrait, est *bien peint*, pour signifier la beauté du travail en ce qui regarde la Couleur.

Peinture. C'est l'Art de représenter,

avec des Couleurs, sur une superficie plate, tous les objets visibles.

Peinture, Tableau. *Voyez Tableau*

Peiné, un *Ouvrage peiné*, c'est-à-dire fait avec peine, où l'on ne remarque aucune liberté de Pinceau.

Pensée, Esquisse, on dit d'un Dessein qui n'est point terminé, que ce n'est que la première *pensée* d'un Ouvrage.

Perspective, c'est l'Art qui enseigne à trouver des points, sur une surface plane, par le moyen desquels on représente les objets tels qu'ils paroissent naturellement, étant vûs d'un certain endroit & d'une distance déterminée. Cette Science est très-nécessaire aux Peintres.

Perspective Aerienne, c'est la dégradation des Lumieres & des Couleurs, à proportion de l'éloignement ou de la proximité des objets. *Voyez Gradation.*

On appelle *Perspectives*, des Tableaux qui représentent de l'Architecture, des Bâtimens, des Jardins, des Parterres, des Allées,

dessinées & tracées selon toutes les régles de la Perspective.

Pied, *reduire au petit pied*, c'est copier de grand en petit par le moyen des quarrés. *Voyez Graticuler.*

Pierre à broyer les Couleurs ; les plus dures sont les meilleures, comme le Porphire, les Ecailles de Mer, &c.

Pierre de Sanguine, Pierre d'un rouge foncé avec quoi on fait des crayons pour dessiner.

Piller, on dit qu'une telle Figure d'un Tableau *est pillée*, est dérobée, lorsqu'elle est copiée d'après quelque Ouvrage de quelque ancien Maître.

Pinceau, c'est avec quoi les Peintres appliquent les Couleurs : on dit un *beau Pinceau*, un *Pinceau hardi*, pour signifier la beauté & la liberté du Travail dans un Tableau.

Pincelier, c'est un vase de fer blanc dans lequel on met de l'Huile, & qui sert à nettoyer les Pinceaux.

Poncer, lorsque l'on a pris avec du papier le trait de quelque chose

que ce soit, si on pique sur tous les contours avec une aiguille, & qu'après on le frotte avec du Charbon en poudre si c'est, sur un fond blanc, ou avec de la Craye pilée si le fond est brun, cela marque au travers des petits trous, & on appelle cela *Poncer* : on nomme *Poncis*, les Desseins ainsi piqués, qui peuvent servir plusieurs fois à faire des Ouvrages semblables.

Ponderation, c'est lorsque dans une Figure les Membres sont également balancés sur leur centre, de manière que la Figure soit dans son Equilibre. *Voyez Equilibre.*

Porte-Crayon, est un petit Instrument de cuivre ou d'argent, aux deux bouts duquel on met des Crayons.

Portrait est en général la ressemblance de quelque chose, cependant le mot de Portrait ne s'employe que pour signifier la ressemblance d'une personne. On ne dit point des *Portraits*, pour dire des *Tableaux* d'Histoire ou de Fleurs, des Païsages, &c. comme font quelques

des Termes.

quelques uns ; mais seulement pour signifier ceux qui réprésentent *la ressemblance de quelqu'un.* On dit *faire faire son Portrait,* ou *se faire peindre,* & non pas *se faire tirer,* comme disent la plûpart des gens qui n'entendent pas les termes de l'Art.

Poser le Modéle, c'est faire prendre à un homme ou à une femme, préposés pour cela, une certaine attitude, afin de dessiner d'après, comme cela se fait dans les Académies de Peinture ; on dit une Figure, *une Academie bien posée,* pour dire dans une belle attitude.

Posture, ne se dit guéres parmi les Peintres, ils disent plutôt *attitude, action.*

Profil, on dit le Profil *d'une Tête,* ou une *Tête de Profil,* pour dire une Tête vûë de côté, de maniere qu'on ne découvre que la moitié du visage, comme sont ordinairement les Têtes des Médailles.

Prononcer, en terme de Dessein & de Peinture, c'est marquer les par-

ties du Corps & les Contours avec force & netteté, en ce sens on dit d'une Figure, que *les Contours en font bien prononcés*.

Proportion, c'est un accord & une convenance juste des parties entr'elles, & leur rélation au tout ensemble. La Proportion d'une Figure, c'est la mesure des parties par rapport à la Figure. La Proportion d'un Homme est différente de celle d'une Femme & d'un Enfant.

Q

Quadre, on appelle ainsi toutes les Bordures quarrées que l'on met autour des Tableaux, & qui leur servent non seulement d'ornement, mais encore les font paroître avec avantage. On employe aussi ce mot de Quadre, mais abusivement, pour signifier toute autre sorte de Bordures, de quelques figures qu'elles soient, Ovales, Rondes, Octogones, &c. au lieu qu'il faut dire une *Bordure Ovale*, une *Bordure Octogone*, ainsi des autres.

R

Racourci, c'est lorsqu'un Corps, un Membre, ou quelque partie, n'est pas vû selon sa longueur naturelle, ce qui arrive lorsqu'il est vû par une extrémité, on dit *un Bras racourci*. Il faut éviter les *racourcis*.

Rechercher toutes les parties d'un Ouvrage, c'est le bien finir, le mettre dans sa plus grande perfection. Une Figure dont les parties, les extrémités sont bien *recherchées*.

Rehausser, c'est donner des coups de Pinceau d'une teinte plus claire sur les endroits où la lumiere est la plus vive. On *rehausse d'or* lorsqu'après avoir peint quelque chose d'une seule Couleur en forme de bas-relief, on applique de l'or par hachures sur les endroits les plus éclairés ; on dit un bas-relief *rehaussé d'or*.

Relief, on dit d'une Figure, d'une Tête qu'elle *est bien de relief*, lors-

que les Jours & les Ombres sont donnés si à propos, qu'elle semble ronde & détachée du Tableau.

Repos, est une masse d'Ombre large, diffuse, légére, où les objets paroissent peu, laquelle on ménage pour opposer à un endroit éclairé & chargé d'Ouvrage, ce qui se fait pour servir comme de repos à la vûë, qui autrement seroit fatiguée si elle étoit divisée & attirée par une continuité d'objets clairs, vifs & petillans.

Ressenti, un contour, un muscle *ressenti*, on dit *il faut ressentir davantage ce contour, ce muscle*, c'est-à-dire, le rendre plus sensible en lui donnant plus de renflement.

Retoucher, on dit qu'un Tableau n'est que *retouché* d'un tel Maître, quand après l'avoir fait travailler sur ses desseins il le *retouche*, & y met la derniere main. Il y a des Tableaux qui passent pour Originaux, qui ne sont que des copies retouchées par ceux qui ont fait les originaux.

Retoucher un Portrait, un Portrait se fait ordinairement à trois reprises, d'abord *on l'ebauche*, ensuite *on le peint*, enfin *on le retouche*. Dans l'Ebauche, on s'attache à Dessiner corectement les parties du visage, à leur donner leur juste proportion & à les mettre bien ensemble; en Peignant on doit avoir en vûe de bien Colorier & de mettre bien à propos les Jours & les Ombres; enfin dans la reretouche on donne des Teintes fraîches aux endroits qui le demandent, de la force aux parties les plus avancées, & l'on fait toutes les recherches nécessaires qui achevent de donner une parfaite ressemblance.

Rinceaux, ce sont des espéces de branchages de caprice, ou formés de feüilles naturelles, & refenduës, comme l'Acanthe ou le Persil, avec Fleurons, Roses, Boutons, Graines. Ce qui sert d'ornemens à plusieurs choses & en diverses occasions.

Rompre une Couleur, voyez *Couleurs rompues*.

Rouge Brun, Couleur pour peindre, laquelle est une terre naturelle; l'Ocre recuit au feu devient aussi une espéce de Rouge Brun.

Rouge d'Angleterre, c'est aussi une Couleur pour peindre, qui est d'un Rouge plus vif.

S

SAnguine, est une pierre Rouge, dont on fait des crayons pour Dessiner.

Sec, on dit d'un Ouvrage de peinture qu'il *est Sec*, quand les Contours sont coupés, & que les Lumieres, ou les Couleurs tranchent, ce *terme* est opposé à Moëleux.

Smalte ou Email. *Voyez Email.*

Stenté, un Tableau Stenté, c'est-à-dire, qui est fait avec peine & difficulté. *Voyez Peine*; le mot vient de l'Italien *Stentato*.

Stil de Grain, c'est une Couleur Jaune; il y en a de clair & de brun, le clair tire un peu sur la Couleur de Citron. Cette Couleur se fait d'une graine qu'on nomme vulgairement graine d'Avignon.

Stomper. Voyez Estomper.

Scelte de l'Italien Svelto, ce terme en Peinture signifie la même chose pour les Figures, comme quand on dit d'un homme dans le langage ordinaire qu'il a une taille fine, aisée, dégagée, denoüée.

T

Tableau, nom général que l'on donne à toutes sortes de représentations qui se font en Peinture, on dit un Cabinet de Tableaux, un Tableau d'Histoire, un Tableau de Fruits, de Fleurs, &c. On appelle Païsage, un Tableau qui répréfente la Campagne, & Portrait, un Tableau sur lequel on a peint la ressemblance d'une personne.

Tailles-douces. Voyez Estampes.

Teintes, demie-Teintes; Teintes signifient les diverses Couleurs qui se font par le melange des Couleurs simples, les unes plus claires, les autres plus brunes; & demi-teintes, ce sont proprement celles qui tiennent le milieu entre les clairs & les bruns.

Tendre, on dit d'un Tableau qu'il est peint d'une maniére *tendre* & moëlleuse. Un Coloris tendre, c'est-à-dire délicat, comme est celui des Femmes & des Enfans.

Tendresse, on dit le Tableau est peint avec beaucoup de tendresse & d'union.

Terni, on dit un Tableau *terni*, c'est-à-dire, dont les Couleurs sont passées.

Terrasse, on appelle ainsi le devant des Paysages.

Terre de Cologne, Couleur brune pour peindre.

Terre d'Ombre, autre sorte de Couleur moins brune.

Terre Verte, c'est une terre qu'on trouve aux environs de Verone.

Toile à peindre, toile étenduë sur un chassis, & imprimée d'une ou de deux couches de Couleur.

Toile graticulée. Voyez *Graticulé*.

Ton, Couleur *de même ton*, c'est-à-dire qui n'est ni plus claire, ni plus brune; *ton de couleur & de lumiere*. Voyez *Gradation*.

Torche-Pinceau, c'est un petit linge

qui sert aux Peintres à essuyer leurs Pinceaux, & à nettoyer leur *Palette*.

Touches délicates, touches précieuses; termes qui signifient l'art avec lequel on a donné de certains coups de pinceau libres & francs : on dit *la touche* des Arbres d'un Païsage, pour dire la maniere dont ils sont travaillés.

Tourmenter les Couleurs, c'est lorsqu'en peignant on les manie trop avec le pinceau ou la brosse.

Tracer, c'est-à-dire, marquer avec des traits.

Trait, on dit *le trait* d'une Figure pour dire les Contours; *prendre le trait* d'un visage, d'une figure, c'est les contretirer. Voyez *Contretirer*.

Traiter un sujet, en terme de Peinture, c'est le représenter dans un Tableau, avec toutes les circonstances qui lui conviennent.

Trempe ou Détrempe, de l'Italien *Tempera*, maniere de peindre. Les Italiens nomment particuliérement *peindre à trempe*, lorsqu'ils se servent seulement de jus de figuier,

& de blancs d'œuf au lieu de Colle.

Tringler, c'est marquer une ligne droite avec un cordeau blanchi de craye, lequel on tient ferme aux deux extrémités de la ligne, ensuite dequoi l'élevant par le milieu, & le lâchant aussi-tôt, la ligne se trouve marquée par sa percussion. Les Ouvriers disent *singler*.

V

Verd de Vessie, fait avec le suc d'une graine.

Verd d'Iris fait avec des Fleurs d'Iris. L'un & l'autre servent à la Mignature.

Vermillon ou *Cinabre*, Couleur d'un Rouge assez vif qui se fait avec du souffre & du vif argent.

Vernis, est une composition d'huile de Thérébentine & de Mastic avec laquelle on vernit les Tableaux pour faire revenir les Couleurs qui sont embuës.

Vêtir une Figure, c'est lui faire des vêtemens, on dit les figures de ce Tableau *sont bien vêtues*, pour dire que les draperies sont bien jettées, sont bien entenduës.

Vûe, est une répréfentation en perfpective d'un Palais, d'un Château, de Jardins, d'Allées & d'autres chofes femblables ; on dit une perfpective à *vûe d'Irondelle* ou à *vûe d'Oifeau*, lorfque le point de vûe eft fi haut que l'Elévation des corps de Logis de devant n'empêche point qu'on ne voye ceux de derriére.

Union de Couleurs, c'eft lorfque les Couleurs des objets qui font proches les uns des autres, & fous une Lumiere étenduë, participent réciproquement les unes des autres, en forte qu'elles faffent enfemble un accord qui plaife aux yeux, comme une harmonie de tons plaît à l'oreille.

FIN.

www.ingramcontent.com/pod-product-compliance
Lightning Source LLC
Chambersburg PA
CBHW070954240526
45469CB00016B/310